CHARTA RISK

1

"Gli artisti creano sogni
fabbricati per uomini svegli"

Platone

"Artists create dreams
constructed for cunning men"

Lucrezia De Domizio

L'obiettivo dell'arte di Buby Durini
The Art World through the Lens of Buby Durini

CHARTA

Ideazione/Project
Lucrezia De Domizio Durini

Progetto grafico/Graphical layout
Italo Lupi
con/with
Silvia Garofoli Kihlgren

Coordinamento grafico/Graphical coordination
Gabriele Nason

Coordinamento redazionale/Editorial coordination
Emanuela Belloni

Redazione/Editing
Sabina Cortese

Traduzioni/Translations
Howard Rodger MacLean

Ufficio stampa/Press office
Silvia Palombi Arte & Mostre, Milano

Realizzazione tecnica/Technical realization
Amilcare Pizzi Arti grafiche,
Cinisello Balsamo, Milano

In copertina/cover
Giudizio Universale a dimensione reale,
Michelangelo Pistoletto,
autoscatto/self-timer, Pescara 1980

ISBN 88-8158-106-X

Edizioni Charta
Via Castelvetro, 9
20134 Milano
Tel. 39-2-33.60.13.43/6
Fax 39-2-33.60.15.24

Printed in Italy

"Se mi chiedesse di dire perché io l'amavo tanto, sento che questo non si potrebbe esprimere che rispondendo: perché egli era lui; perché io ero io."

Michel de Montaigne

"If one asked to say why I loved him so much, I feel that this could only be expressed by answering: because he was him, because I was me"

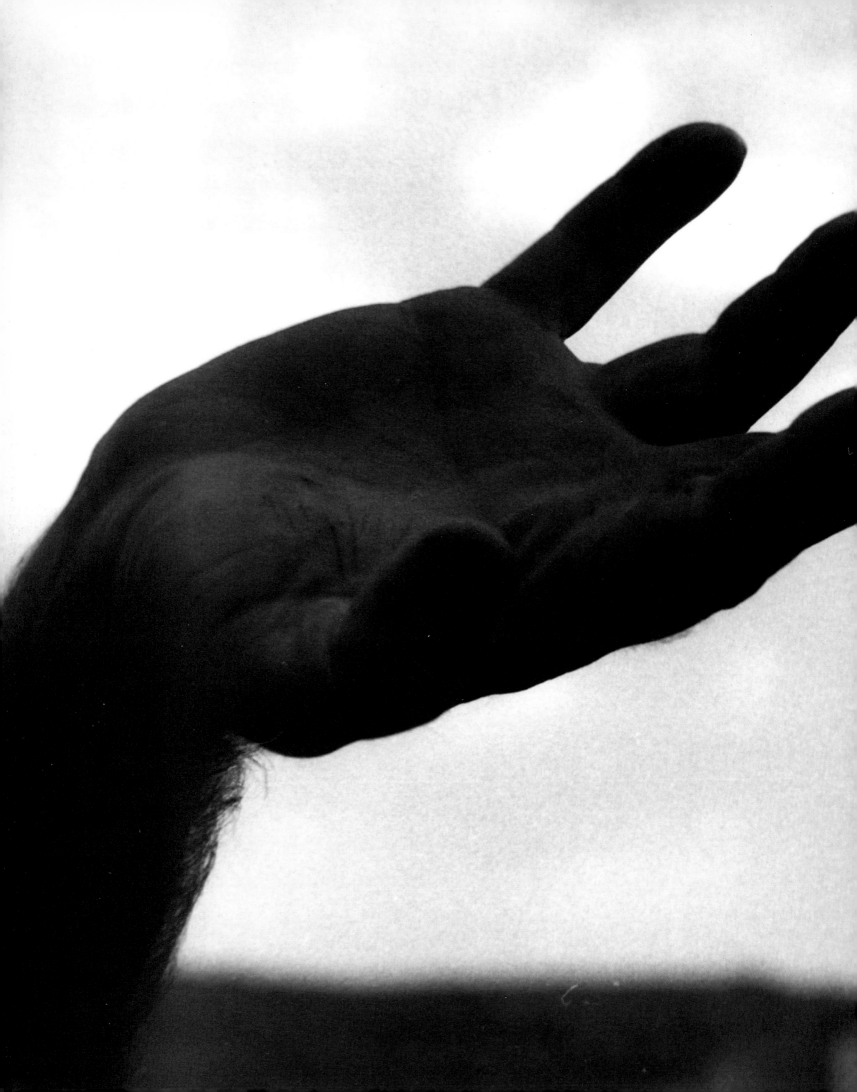

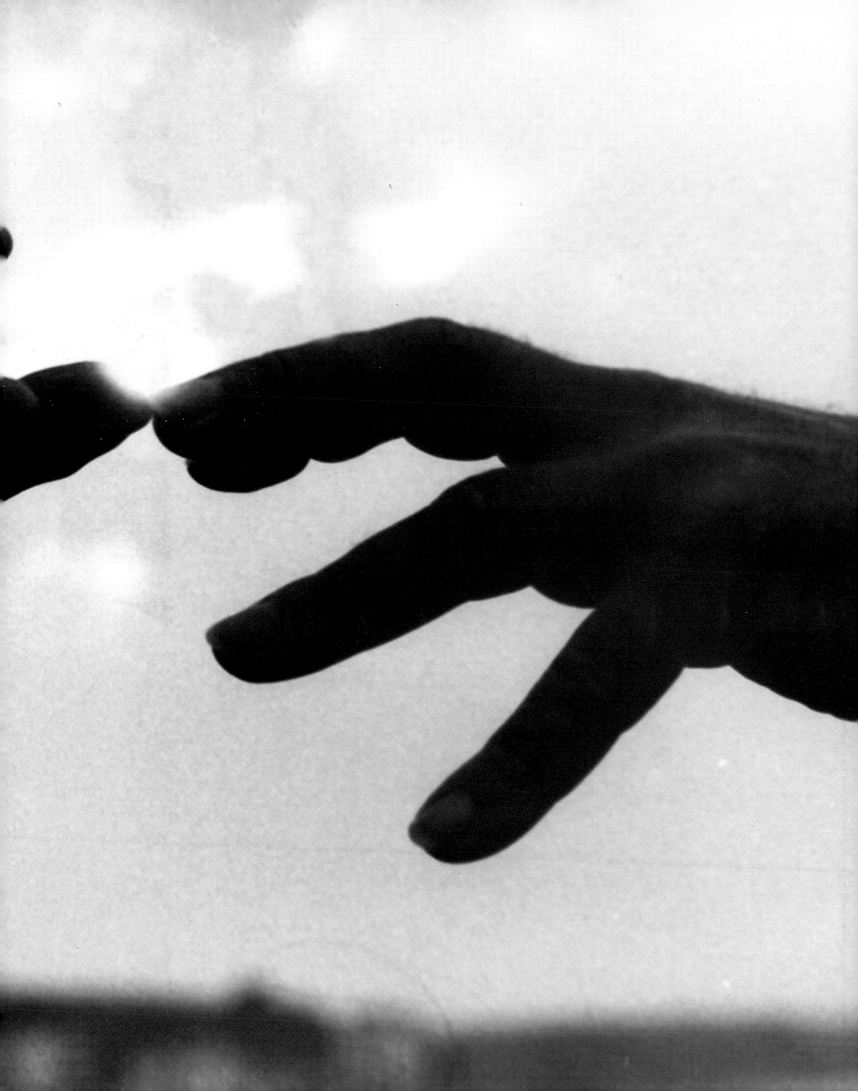

Premessa

Lucrezia De Domizio Durini

*"Non si conserva un ricordo
lo si ricostruisce"*

(*Maurice Halbwachs*)

...e sempre insieme agli altri.

Desidero iniziare questi miei appunti col segnalare l'apologo dello Jainismo (VI secolo) dei sei ciechi. Ciascuno di essi descrive un elefante per quella parte del corpo che ha potuto, tastando, individuare. Toccando l'orecchio uno dice che si tratta di un ventaglio. Toccando la zampa, un altro ritiene che sia una colonna, e così via...

Le descrizioni delle sensazioni possono essere diverse in ognuno di noi, ma si fanno vere non appena cessano di essere considerate in maniera separata l'una dall'altra. La realtà diventa una totalità capace di fondere significativamente le diverse emozioni annullando così ogni contraddizione.

In questo senso ho tentato di costruire in questo libro una specie di architettura personalizzata ma globale. Le immagini, le date, i luoghi, gli eventi, gli appunti e le testimonianze non scandiscono nel tempo le regole della cronologia, né inseguono le tipiche vicende del racconto biografico, tantomeno sottostanno alla metodologia del libro fotografico; mentre il vissuto di alcuni personaggi si trasforma in pensieri inediti carichi di sensibili emozioni. Le immagini e la scrittura vivono la libertà della mente. Si incontrano nella memoria ludica. Creano una forma di singolare conversazione autoconsapevole. Ogni pagina offre la propria dinamicità nella totalità. Convenzione unisona di straordinarie sensazioni.

Il desiderio è stimolante promemoria, straordinaria investigazione, richiamo solenne al significato della vita.

Il continuo progredire dell'uomo, le concrete attuazioni di eventi, la foga con la quale ci consumiamo, ci portano lontani dalla luce vera che appartiene al proprio intimo. La quotidianità è un mostro selvaggio. Ci proibisce di afferrare il significato e il valore dell'immagine, il senso dei suoi rapporti vicini e lontani. Tutto si confonde e si combina nell'individuo in ordine a propri fini e in rapporto alle sue attitudini. Noi, che abbiamo vissuto questo secolo e ci stiamo avvicinando alla sua fine, siamo stati accompagnati dalle riflessioni e dai canti di grandi uomini. Adottati dall'eco e dai dubbi della ragione. Nel corso degli anni si sono mescolati ricordi all'oblio, ora tutto ciò che ci circonda è

solo alone e penombra. E allora, perché non soffermarci sulle vicende trascorse e lasciarci corteggiare dalla seduzione che dona la traccia del tempo passato?

Questo non per sentirci protagonisti né tantomeno per ergerci a lettori di noi stessi, ma soltanto per distanziarci dalle metodicità delle storie quotidiane che congelano violentemente lo spazio fuori e dentro di noi. Il lettore, sfogliando le pagine di questo libro, si troverà di fronte a un atipico percorso narrato attraverso l'obiettivo di un mondo poetico che tocca i momenti più salienti dell'arte contemporanea degli ultimi venti anni, un'arte vissuta da eroi, attraverso rapporti umani straordinari. La storia della cultura è una ricchezza universale a cui ogni uomo può accedere esprimendo in completa libertà un'opinione sui suoi singoli episodi. Ciò che conta è una leale riflessione interiore, una capacità introspettiva che permetta di giudicare obiettivamente la realtà e di saper distinguere il migliore in mezzo ai molteplici modelli che ci si presentano. I modelli teorici che vengono prescelti non devono certamente essere elevati a rango di assoluta verità, di dogma a cui attenersi supinamente. Al contrario vanno messi in discussione, confrontati e migliorati a seconda delle esigenze e del tempo storico in cui si vive. Da ciò deriva la necessità di allineare la coscienza umana all'esercizio dell'intelletto e fonderla con la realtà della nostra storia per poter meglio comprendere la nostra verità e quella, più complessiva, del mondo.

"Il nostro animo è un asilo di persone e di cose che vivono indipendentemente con la loro realtà ineffabile; per ciò (...) ne siamo responsabili, il ricordo è un dovere"

(Guido Piovene)

Un dovere da affrontare per sentirsi ancora e sempre dei veri uomini.

Desidero ringraziare la Triennale di Milano e le Edizioni Charta per avermi concesso l'opportunità di allestire la mostra fotografica "L'obiettivo dell'arte" nel contesto della presentazione di questo mio libro. Le settanta fotografie estrapolate da questa pubblicazione a cura di Harald Szeemann, rappresentano la sintesi dell'idea fotografica di Buby Durini. Sono grata al musicista Emanuel Dimas De Melo Pimenta per aver creato la musica di sottofondo alla mostra, realizzando uno straordinario cd intitolato L'Obiettivo dell'Arte. Un particolare pensiero è rivolto al Maestro Giorgio Gaslini che, con il suo prezioso recital "Jazz Book", ha coronato l'intero evento.

Introduction

Lucrezia De Domizio Durini

*"One doesn't conserve a memory
One reconstructs it"*

(Maurice Halbwachs)

...and always together with others.

I wish to begin these notes of mine by citing the apologue of Jainism (VI century B.C.) of the six blind. Each of them describes an elephant by way of that part of the body he has been able to individuate on touching it. On touching an ear one says that it is a fan. On touching a leg another maintains that it is a column, and so forth.

The descriptions of sensations can be different in each one of us but they become real as soon as they cease to be considered separately, the one from the other. Reality becomes a totality capable of significantly fusing the diverse emotions, in this way annulling whatever contradiction. In this sense I have tried to construct a kind of personalized—although global—architecture in this publication. The photographs, dates, places, events, annotations and testimonies do not pay account to the rules of chronology. They do not follow the typical matters of a biographical narration and even less are they subordinated to the methodology of the photographic volume.

The lives of some of the personalities, on the other hand, are transformed into hitherto unpublished thoughts that are charged with sensitive emotions. Images and writing live the freedom of the mind. They meet in that memory of play. They create a form of singular self-aware conversation. Each page offers its own dynamism within the whole. Concordant convention of extraordinary sensations.

Desire is stimulating memorandum, extraordinary investigation, the solemn reference to the meaning of life. The continuous progressing of mankind, the concrete carrying out of events and the ardour with which we consume ourselves lead us far away from the real light which belongs to our innermost being. Daily life is a savage monster.

It prohibits us from grasping the meaning and value of the image, the sense of its both close and distant relationships. Everything is confused and combined in the individual with regards to his or her own aims and in relation to his or her own attitudes and behaviour.

We who have lived this century and are nearing its end have been accompanied by the reflections and "songs" of great men. Adopted by the echo and by the doubts of reason. Over the years memories have been intermingled with oblivion. Now everything which surrounds us is only aura and half-light. And so why not linger over the events that

have passed and let ourselves be courted by the seduction which furnishes the trace of time past ?

Not in order to feel ourselves as the protagonists, and even less so to raise ourselves to being the readers of ourselves, but only so as to distance ourselves from the methodicalness of the daily stories that violently freeze the space outside and inside us.

The reader, in paging through this volume, will be confronted by an atypical narrated course, by means of the lens of a poetical world which touches upon the most salient moments of the contemporary art belonging to the last twenty years—an art lived by heroes, by way of extraordinary human relationships.

The history of culture is a universal source of wealth which is accessible—in complete freedom—to anyone by the expressing of an opinion regarding its individual episodes.

What counts is a loyal interior reflection, an introspective ability which permits objectively judging reality and knowing how to distinguish the best among the multiplicity of models presented to us. The theoretical models that are chosen certainly must not be elevated to the rank of absolute truth, of dogma to servilely follow. On the contrary. They are to be questioned, confronted and improved in accordance with the demands and the time in history in which one lives. Hence the need to align human consciousness and awareness to the exercise of the intellect, fusing these with the reality of our history in order to be better able to understand our truth and that—more overall and inclusive one—of the world.

*"Our mind is a kindergarten of persons and things which live independently with their ineffable reality; for this reason [...]
we are responsible for them, the memory is a duty"*

(Guido Piovene)

A duty to face in order to still feel ourselves real people for ever.

I wish to thank the Milan Triennal and Edizioni Charta for having given me the opportunity of holding the photographic exhibition entitled "L'obiettivo dell'arte" as part of the presentation of this book of mine. The seventy photographs, selected from this publication by Harald Szeeman, represent the synthesis of Buby Durini's photografic idea. I am grateful to the musician, Emanuel Dimas De Melo Pimenta, for having composed the background music for the exhibition, producing an extraordinary cd entitled L'Obiettivo dell'Arte. A special thanks is due to Giorgio Gaslini who with his precious recital entitled "Jazz Book" crowned the entire event.

- *Avvertenza*

- *Le vignette che illustrano il libro sono di Buby Durini.*
- *Le fotografie devono essere lette da sinistra a destra e dall'alto in basso.*

- *Notice*

- *The sketches that illustrate the book are by Buby Durini.*
- *Photographs must be read from left to right and from top to bottom.*

Sommario/Contents

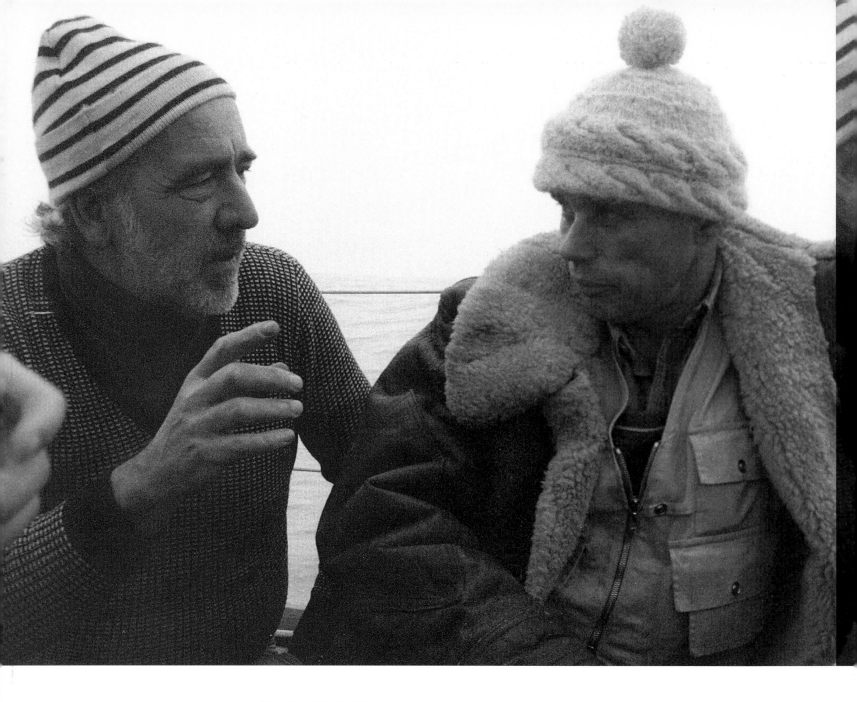

Riverberi infiniti

Italo Tomassoni

Andava certamente oltre l'immagine l'incontro tra Buby Durini e Joseph Beuys. Il sodalizio era nato prima che la passione per l'arte li proiettasse sui rispettivi percorsi creativi e continuava quando le immagini si facevano da parte per dare luogo alla dimensione privata delle vite individuali. Ora anche l'opera di Buby è sola. Altri ne parleranno. Parlerà attraverso altri. Ma la battaglia contro la solitudine resterà il suo riferimento, l'approdo toccato, oramai, definitivamente. Anche Beuys, che amava gli altri, e con gli altri celebrava ogni giorno la scommessa sociale, la forza della comunicazione e il carisma ecumenico, sprigionava un'energia irriducibile che nasceva dal sentimento della solitudine. Sentimento che, per entrambi, passava dal bagno di folla all'implosione nel cerchio sempre più stretto di una figura che si misurava solo con se stessa, "il solitario punto centrale di un cerchio solitario" (Heinrich von Kleist).

Buby Durini, mediterraneo, solare, classico, aveva capito meglio di ogni altro quel rovello su cui si accaniva l'eroico furore di Beuys, nordico, stellare, romantico. E l'interpretava con il linguaggio che sentiva

Infinite Reverberations

Italo Tomassoni

*"Non possiamo permetterci di avere solo delle teorie
o qualche insieme di scritti.
Il nostro scopo è di creare certe relazioni in modo concreto
e questo per dare maggiore diffusione alle idee"*

Joseph Beuys

"We can't allow ourselves to only have theories
or some collections of writings.
Our aim is to create certain relations in a concrete
way and this in order to give greater diffusion
to ideas"

The meeting between Buby Durini and Joseph Beuys certainly went beyond the image. The companionship had been established before the passion for art projected them onto their respective creative paths, continuing when the same images withdrew to give rise to the private dimension of the individual lives. Now also Buby's work is alone. Others will talk about it. It will talk through others. Although the battle against solitude will remain his reference, the landing made, now definitively. Also Beuys—who loved other people and with other people every day celebrated the social wager, the force of communication and ecumenical charisma—emanated an irreducible energy born from the feeling of solitude. A solitude which for both of them passed by way of the crowd to the implosion within the increasingly more tight circle of a figure who only measured himself with himself: "The solitary central point of a solitary circle" (Heinrich von Kleist). Mediterranean, solar and classical, Buby Durini had better than anybody else understood that anger which the heroic fury of Beuys attacked—Beuys Nordic, stellar and romantic. And he interpreted Beuys with the language he felt was most direct in order to testify the latter's works and days in a cultivated and implacable book of hours. Buby photographically documented the artist's social vocation and every time revealed the paradoxical datum of the photograph: form of the unique and unrepeatable moment, absolute contingency which isolates and halts and that, for this reason, restores the spectral form of eternity.

Buby and Joseph were the living proof that from the awareness of being alone amidst the "crowd" the mystery of human incommunicability—which was their problem and their challenge—could begin to be resolved. In Beuys this challenge found its agonizing moment in the art lessons given to a coyote - without irreverence preferred to mass society which levels the width, breadth and nobility of the message within the horizontality of the media, as is true for all of the desperately ill of modernity. Entrusted to the photograph, for Buby the same challenge came to an end in the water of the Indian Ocean, on Christmas Day, under the terrified eyes of an incredulous Lucrezia. The generosity, amiability and serenity of Buby every day measured themselves with something extremely profound and unresolved: that of the very sense or meaning of life which in photography could only be translated into a maximum involvement within the supreme contingency. His generosity was that of totally giving himself to that moment, to that instant which was as terse as the flash of lightening that wants to halt existing, annihilating it while rendering it eternal. In this expressing eternity by "freezing" the detail Buby contradicted his errant nature as a wandering sailor.

He communicated a message which iconographically belonged to his times. Although, and contemporaneously, he felt himself an immobile (or still) part of the history of the universe. In his best works he concentrated on the image to such a degree as to evoke the cellular and monadic world of David Caspar Friedrich. Prisoner of mysterious and concentric cosmic forces, looking out over the fatal enigma of time. Regarding time Buby had not wanted to practice the metaphysical "coté".

He had preferred to spend it in life and above all to dedicate it to Lucrezia, a consuming love with which he every day rendered life more necessary in order to coalesce and be combined within the gestures and rites of the art carried out together. And it is close to her that he had wished to receive the most ambitious and bewildered revelation, on the abyss of a real become so devouring as to impede whatever other human "furtherness."

Buby Durini e Joseph Beuys, *Pescara 1976*
(Photo Lucrezia De Domizio Durini)

(From "RISK arte oggi," V, nos. 18-19, May-August 1995)

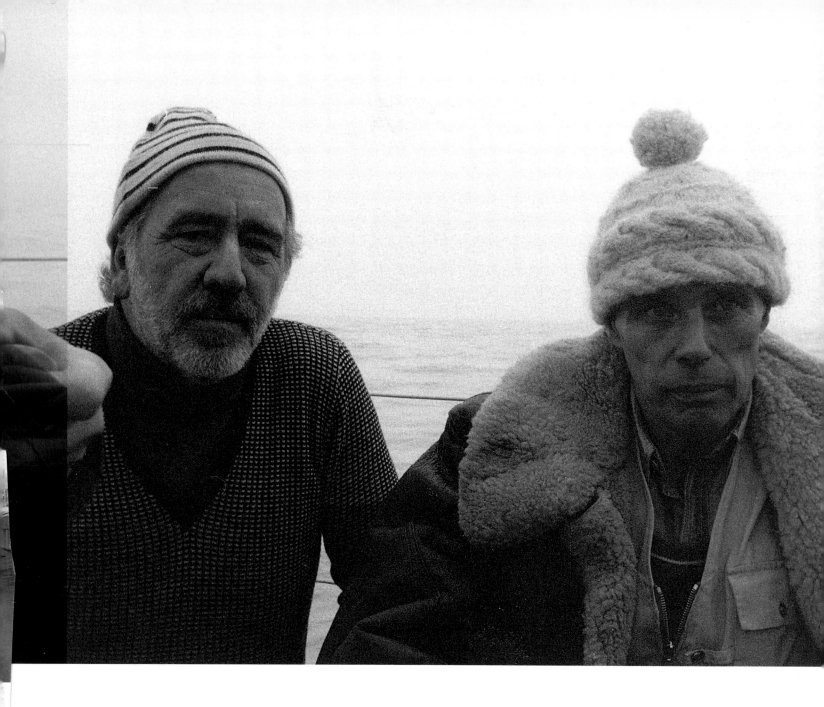

ramente a quell'attimo, all'istante secco come il lampo che vuole fer-
mare l'esistere annientandolo mentre lo rende eterno. In questo
esprimere l'eternità fermando il particolare Buby contraddiceva la
sua natura errante di marinaio giramondo. Comunicava un messag-
gio che iconograficamente apparteneva al suo tempo; ma contempo-
raneamente si sentiva parte immota della storia dell'universo. Si con-
centrava a tal punto sull'immagine da evocare, nelle prove migliori, il
mondo cellulare e monadico di David Caspar Friedrich; prigioniero di
forze cosmiche misteriose e concentriche, affacciato sull'enigma fata-
le del tempo. Del tempo Buby non aveva voluto praticare il "coté"
metafisico. Aveva preferito spenderlo nella vita e soprattutto dedicar-
lo a Lucrezia, amore struggente con cui rendeva la vita ogni giorno
più necessaria per combinarsi e confondersi nei gesti e nei riti del-
l'arte compiuti insieme. Ed è vicino a lei che ha voluto ricevere la
rivelazione più ambiziosa e smagata, sull'abisso di un reale divenuto
così divorante da impedire ogni umana ulteriorità.

(Da "RISK arte oggi", V, nn. 18-19, maggio-agosto1995)

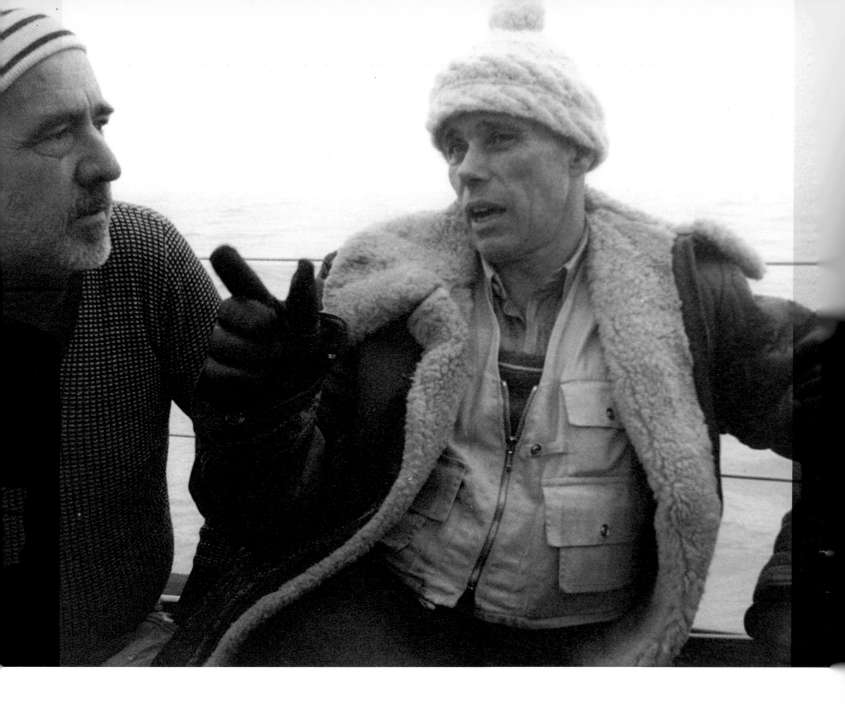

più diretto per testimoniarne le opere e i giorni in un libro d'ore coltivato e implacabile. Buby documentava con la fotografia la vocazione sociale dell'artista e rivelava ogni volta il dato paradossale della fotografia, forma dell'attimo unico e irripetibile, contingenza assoluta che isola e arresta e, per questo, restituisce la forma spettrale dell'eternità. Buby e Joseph erano la prova vivente che, dalla consapevolezza di essere soli tra la folla, poteva cominciare a risolversi il mistero della incomunicabilità umana, che era il loro problema e la loro sfida. Questa sfida trovò in Beuys il suo momento straziante nelle lezioni d'arte impartite ad un coyote, preferito senza irriverenza alla società di massa che, come per tutti i grandi ammalati della modernità, appiattiva l'altezza del messaggio nell'orizzontalità dei media.

Per Buby la stessa sfida, affidata all'immagine, si è fermata nelle acque dell'Oceano Indiano, il giorno di Natale, e sotto gli occhi sgomenti di Lucrezia incredula. La generosità, l'amabilità, la serenità di Buby si misuravano ogni giorno con qualcosa di molto profondo e irrisolto: il senso stesso della vita che, nella fotografia, non poteva che tradursi in un coinvolgimento massimo nella suprema contingenza. La sua generosità era darsi tutto inte-

*Operació Difesa della
Natura, Centre d'Art
Santa Monica, Barcelona
29 ottobre/October 1993*

L'anarchico Bakunin, nel periodo che trascorse in Ticino, sognava ancora una rivoluzione che avrebbe dovuto portare a un mondo libero retto da uomini evoluti; ma durante il suo soggiorno a Locarno non si preoccupò tanto di entrare in contatto con la classe operaia, piuttosto frequentò con assiduità la borghesia e l'ambiente ecclesiastico del luogo. Evidentemente costoro erano gli interlocutori più attenti alle idee e alla visione del mondo che animavano l'anarchico russo.

Nel corso della ormai famosa *Una discussione*, svoltasi a Basilea nel giugno 1985 fra Enzo Cucchi, Anselm Kiefer e Jannis Kounellis, quest'ultimo un po' abbandonato invocò il "borghese", con ciò intendeva l'individuo attratto dall'artista solitario, dal genio tragico. La definizione, invero un po' goffa, di Kounellis, sottendeva sicuramente una sintesi d'individualità: l'interlocutore, il mecenate, l'uomo d'affari di successo, l'intenditore d'arte.

Il tono di *Una discussione* si elevò senz'altro nella seconda parte, svoltasi nell'autunno dello stesso anno, alla quale partecipò anche Joseph Beuys, già gravemente segnato dalla malattia. Egli fece presente ai suoi colleghi che la mancata accettazione non è un problema per l'artista, a condizione però che egli faccia veramente quello che è giusto per lui, che il suo agire tenda sempre al massimo delle possibilità: allora l'artista è un'entità indipendente dalla fase precettiva dell'opera che egli produce. Non serve ammettere limiti di livello, perché "l'unico limite che esiste realmente è il limite della conoscenza". L'arte deve essere antropologica, oppure non corrisponde più al suo tempo.

Questa inesorabilità non ha reso a Beuys solo incomprensione, ma anche una compagnia militante: persone che condividevano la sua concezione allargata dell'arte. Egli ebbe il privilegio, infatti, di conquistare il cuore di un gentiluomo. Un gentiluomo che ebbe la grandezza di lasciare la "vita activa", l'iniziativa, alla sua impulsiva consorte – Lucrezia – che con veemenza, presbitismo e intelligenza, scoprì in Beuys l'Artista. E lo aiutò, perché intuì che egli avrebbe mutato il presente nel futuro. Fu così che essi diventarono per lui la coppia ideale, e per Lucrezia e il marito egli diventò il compagno di viaggio ideale.

Quanto sarebbe stata più povera la vita di Beuys senza gli esperimenti nella natura! Senza il Barone, Giuseppe Durini, senza Lucrezia e il suo amore per la natura, i terreni negli Abruzzi, la casa nelle Isole Seychelles,

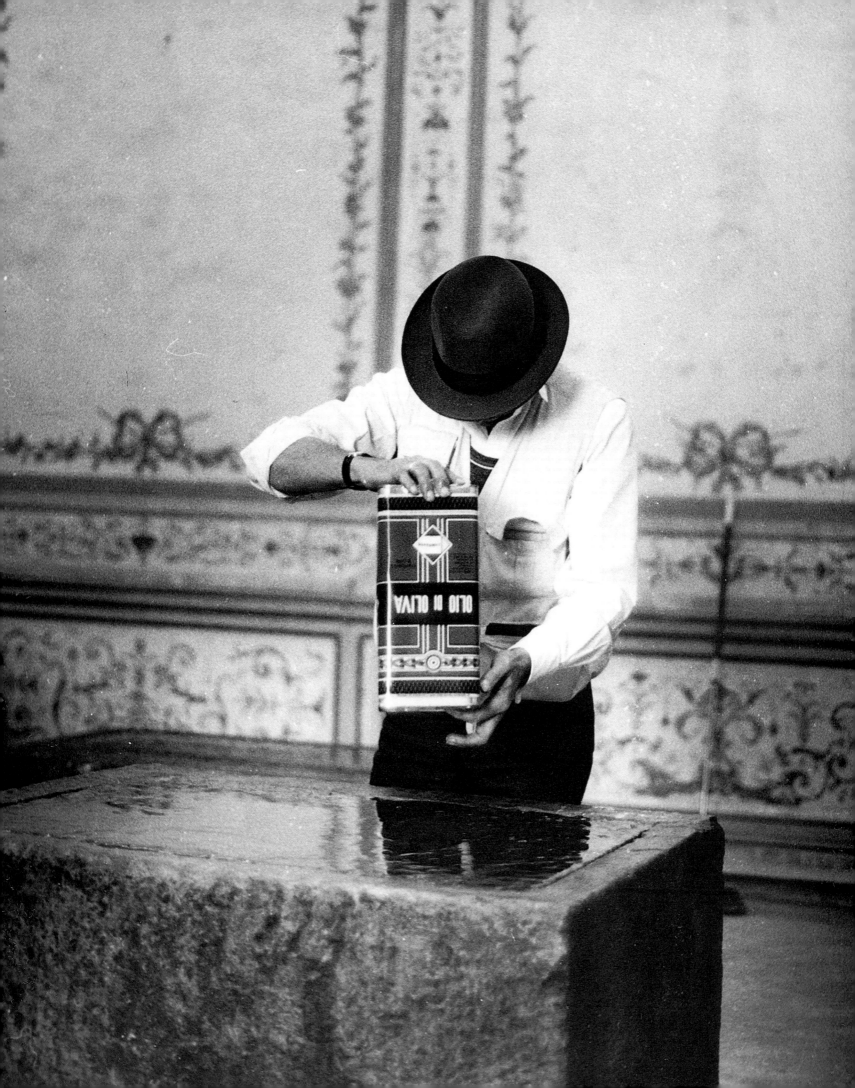

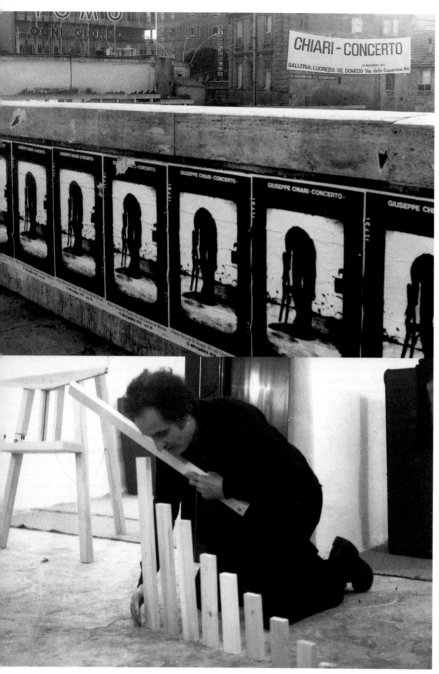

CHIARI - CONCERTO
GALLERIA: LUCREZIA DE DOMIZIO Via delle Caserme. 44

Pescara 1974

Concerto,
Giuseppe Chiari,
Pescara 1974

Alcuni anni fa Lucrezia e Buby vengono ospiti nella fattoria dove abitavamo io e Carola, vicino a Bologna.

Aleph nero, il nostro cane pastore tedesco alsaziano di taglia grande, aveva, durante il giorno, "fraternizzato" con Buby in vari lanci e riporti di bastoni: il gioco prediletto di Aleph. Per la notte destiniamo la camera da letto a Lucrezia e Buby, ritirandoci nella nostra. Lucrezia e Buby inavvertitamente lasciano la porta socchiusa.

A notte fonda Buby viene svegliato da Aleph saltatogli addosso con tutto il suo peso.

Mentre Lucrezia seguita a dormire, convinto che il cane abbia urgente bisogno di uscire, Buby si alza ed in pigiama, al buio, cercando di non fare rumore, seguito da Aleph scodinzolante, riesce a fatica ad uscire all'aperto certo di assecondare il cane nelle sue fisiologiche necessità.

Aleph sparisce, per i prati, per qualche secondo e si ripresenta a Buby con il bastone in bocca per seguitare il suo gioco.

Buby non rifiuta l'invito e trascorre parte della notte felice con Aleph nel lancio e riporto.

La mattina a colazione il resoconto di Buby assonnato mentre Aleph ai suoi piedi tiene ancora il bastone tra i denti.

Aleph è morto qualche mese dopo improvvisamente.

Sono sicuro che, da qualche parte, nelle notti stellate, giocano ancora insieme.

ELIO MARCHEGIANI

Vettor e Mimma Pisani,
Michelle e Jannis Kounellis,
Ettore Spalletti,
Bruno Corà.
Pescara 1975

Some years ago Lucrezia and Buby were our guests on
the farm where Carola and I lived near Bologna.
Black Aleph, our large German shepherd dog, had
during the day "made friends" with Buby during
various throwings and retrievals of sticks: Aleph's
favourite game. For the night we gave the bedroom to
Lucrezia and Buby and they retired to our room.
Lucrezia and Buby unknowingly had left their door
ajar. In the middle of the night Buby was woken up by
Aleph who with all of his weight had jumped on him.
Whereas Lucrezia continued to sleep, convinced that
the dog had an urgent need to get out of the house
Buby got up and in his pajamas (and in the dark and
trying not to make noise, followed by a tail-wagging
Aleph), he managed to get outside the house, certain
he was answering the dog's physiological needs.
Aleph disappeared over the lawn for a number of
seconds and then presented himself again to Buby,
stick in mouth, ready to continue the game.
Buby didn't turn down the invitation and happily spent
the best part of the night with Aleph, throwing and
retrieving.
In the morning at breakfast we listened to Buby's
drowsy account of the night while Aleph, at his feet,
still held the stick between his teeth.
Aleph died unexpectedly just a few months later.
I'm sure that somewhere during the starry night they
are still playing together.

ELIO MARCHEGIANI

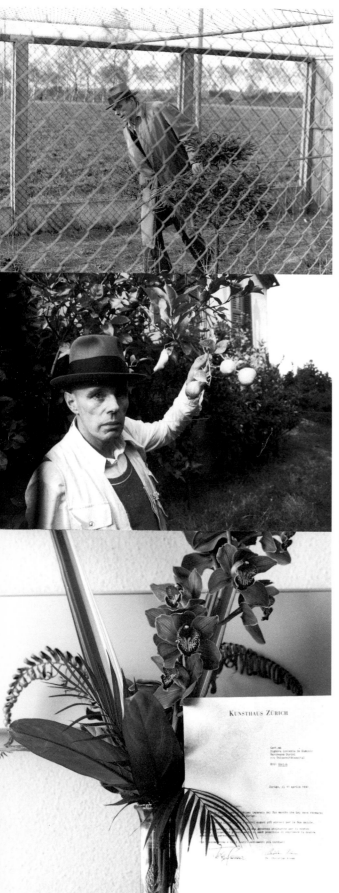

Joseph Beuys
Veert (Holland), 1975

Joseph Beuys
San Silvestro Colli, 1979

University Clinic,
Zurich 1990

è probabile che sarebbe mancata anche la sperimentazione in grande stile "con" e "nella" terra, con le piante. Ma Buby Durini fu interlocutore esemplare anche perché biologo, così come diventò testimone indispensabile e sempre presente alle apparizioni e agli interventi dell'artista perché fu anche fotografo e operatore video instancabile. Quello che Kounellis aveva individuato come merce rara, era per Beuys realtà: l'amico ragionevole, che si teneva nell'ombra ma che rendeva possibile tutto.

Esiste un doppio ritratto del 1982. Beuys e Buby sono in posizione frontale, due amici che si tengono alle spalle: l'uomo con il cappello fissa direttamente nell'obiettivo, Buby, raggiante per la gioia, tiene gli occhi chiusi. Ed esiste una foto del 1973 che li riprende entrambi da dietro, mentre si dirigono verso la villa di San Silvestro Colli a Pescara: "Questa casa è tua". L'amicizia dell'ospite è la dimensione dell'ospitalità antichissima e presente che non lascia parola. L'affetto e la stima che Buby e Lucrezia nutrirono per Beuys non condussero tanto ad acquisti di opere a distanza, quanto a una via da percorrere insieme, alla terza via che non rientra nel triangolo della proprietà rappresentato da Atelier-Galleria-Museo.

Incontro con Beuys (1974), *Aratura Biologica* (1976), la *Fondazione dell'Istituto per la Rinascita dell'Agricoltura* (1978), l'edizione italiana delle pubblicazioni F.I.U., e in particolare del manifesto di fondamentale importanza *Azione Terza Via* (1978), l'operazione Sud-Nord-Sud di *Grassello* (1979), l'esperienza tropicale della famiglia Beuys a Praslin (Seychelles) con la coltura di palme tanto diverse come "Coconut" e "Coco de Mer" (1980-81), punto di partenza per la grande azione *7000 querce* a Kassel (1982), la coltivazione di piante in via di estinzione nell'ambito dell'azione ecologica *Difesa della Natura* (1982), le operazioni targate F.I.U. come il Vino, l'Automobile, la Pala, l'Olio (1983-84), il dibattito di Bolognano (1984) e le antiche vasche di decantazione dell'olio che sarebbero servite per l'opera magistrale *Olivestone*, creata per il Castello di Rivoli (1984) e oggi al Kunsthaus di Zurigo come donazione di Lucrezia e Buby.

Joseph Beuys è morto nel 1986. Buby aveva scelto di onorarne la

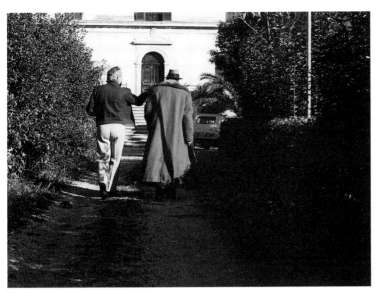

Buby Durini, Joseph Beuys,
San Silvestro Colli 1973
(Photo Lucrezia De Domizio)

Joseph Beuys, Buby Durini,
Dusseldorf 1982 (Photo Lucrezia De Domizio)

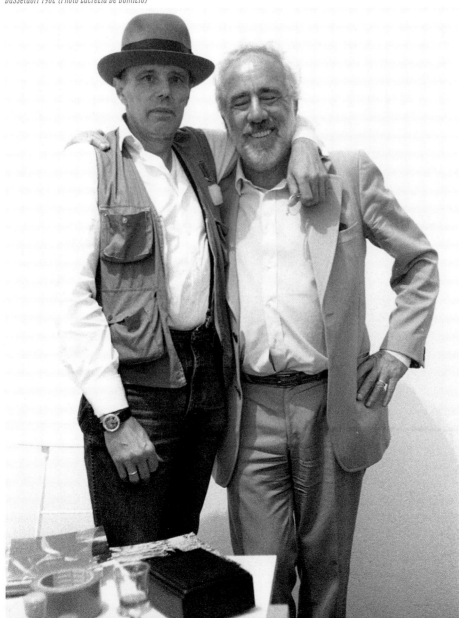

Ovunque tu sia, ricordati "vecchio pirata" i due "giovani vegliardi" che assaporano lo squisito nettare giallo.

Felici, come eravamo durante quelle nostre serate in cui, la testa fra le stelle e i piedi sulla nostra cara terra di Praslin, gustavamo così pienamente il dolce languore delle nostre isole.

Mai più ritroveremo quei sublimi istanti, adesso che tu sei partito da solo per il grande viaggio...

COLETTE E RAYMOND DE LA RUE

Wherever you are, you "old pirate," just remember the two "young venerable old men" who savoured the exquisite yellow nectar.

Happy, as we were during those evenings of ours in which, with our heads among the stars and our feet on our dear soil of Praslin, we so fully relished the mellow languor of our islands.

We shall never again experience those sublime moments, now that you have set off all alone for the great voyage...

Giorgio Persano,
Pescara 1980

Ben Jakober,
Palma de Mallorca 1984

Vettor Pisani, *Roma 1978*

Renato Cardazzo,
FIAC, Paris 1982

Bizhan Bassiri,
Alberto Boatto,
Pescara 1984

con Buby ricordo il becco di un tordo, la punta di un fiordo, ricordo...

EMILIO PRINI

with Buby I remember the beak of a thrush, the promontory of a fjord,
I remember...

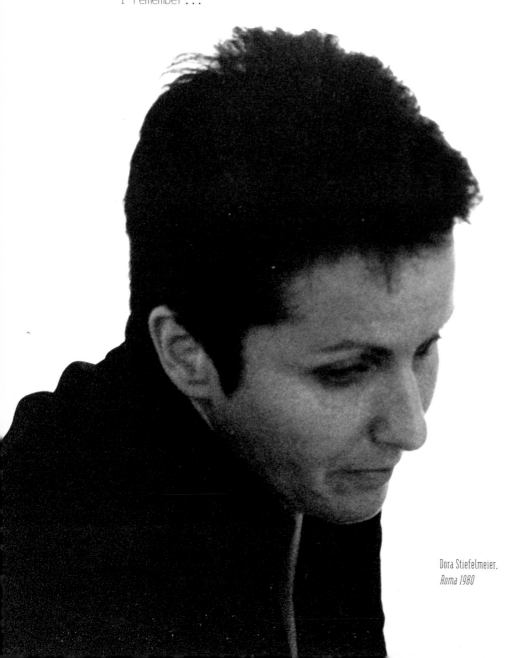

Dora Stiefelmeier,
Roma 1980

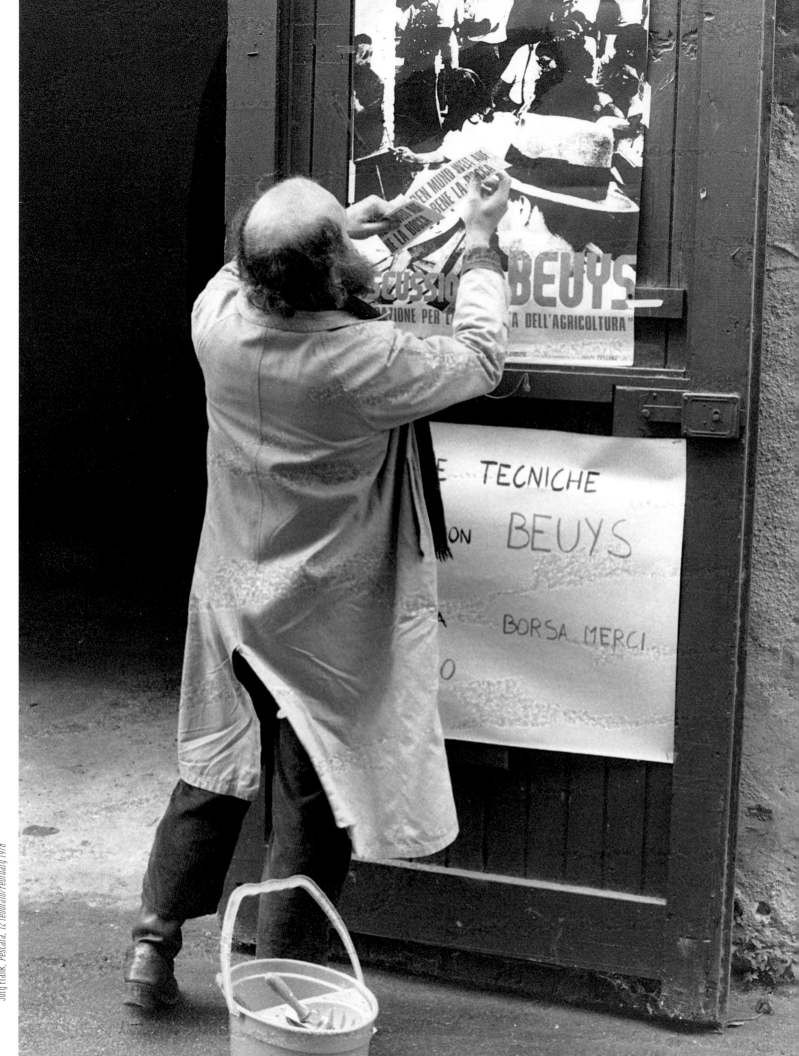

Buby sul terrazzo a Capri, Buby a Bolognano, Buby al biliardo,
Buby che parla, Buby che ascolta parlare Lucrezia, Buby colto,
Buby sensibile, Buby discreto, Buby signore, Buby amico, sempre.

Così lo ricordo.

LUCIA TRISORIO

Buby on the terrace on Capri, Buby at Bolognano, Buby playing
billiards, Buby speaking, Buby listening to Lucrezia talking,
Buby erudite, Buby sensitive, Buby discreet, Buby a gentleman,
Buby a friend, always.

This is how I remember him.

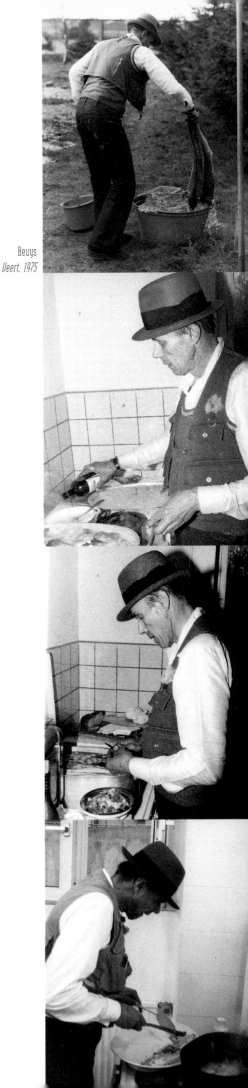

Beuys
Veert, 1975

memoria come si deve a un Grande, e con l'energia di Lucrezia aveva sviluppato nel periodico "RISK arte oggi" i concetti beuysiani di creatività, la volontà di comprendere il presente per un futuro migliore.

La donazione di *Olivestone* a Zurigo è un ulteriore atto d'amore. Lucrezia era gravemente malata e volle che *Olivestone*, quasi come un "ex-voto", fosse devoluta alla stessa città dove avrebbe subito l'intervento chirurgico; allo stesso luogo, il Kunsthaus, che Beuys aveva previsto come sede permanente dell'opera, qualora la Regione Piemonte non avesse provveduto a regolare l'acquisizione. Ricordo ancora quando Buby mi telefonò per dirmi dell'intenzione di donazione. Lo disse semplicemente. Era molto preoccupato per la salute della sua Lucrezia e desiderava che il volere del suo amico fosse esaudito.

Nel frattempo non si contano più i raggi negativi a partire dal lascito di Beuys e alla sua energia negativa.

Tanto più risplende l'aura di Buby Durini e la sua modestia di fronte alla forza creativa a chi ha offerto il Sud, non per arricchirsi, ma per regalare al mondo attraverso Beuys il modello della libera circolazione di beni e idee.

Sulla scia delle grandi emozioni spirituali del passato, Cristianesimo e Umanesimo, Joseph Beuys esigeva stimolarne una nuova, quella dell'umanità. Nel Barone Durini Beuys la trovò in luce. Non a caso volle che fosse Buby a documentare la sua immagine pubblica e personale quand'era all'apice del successo, nel 1979, in occasione dell'organizzazione e inaugurazione della mostra al Guggenheim Museum di New York. Quelle foto, ormai celebri, sono il linguaggio di un uomo esperto della vita, che non esplica nessuno stile, ma coglie la vita e le dà il suo respiro come una terza dimensione che conferisce profondità alla riproduzione fotografica in due dimensioni.

Il giorno di Natale del 1994, per infarto, Buby Durini muore nello sfarzo di colori della flora e fauna dell'Oceano Indiano. A noi tutti che lo abbiamo conosciuto manca, perché Buby ha indicato una via sulla quale tutti gli intellettuali degni di questo nome dovrebbero meditare e, percorrendola, ci ha dimostrato come è possibile crescere.

Lucia *e* Pasquale Trisorio,
Napoli 1975

Si riconoscono/Among the
others: Giancarlo Politi,
Giacinto Di Pietrantonio,
Helena Kontova,
Pescara 1986

Michelle *e* Jannis
Kounellis, Mario Merz,
Pescara 1976

Max Bill,
*Kunsthaus, Zürich
12 maggio/May 1992*

Luciano Inga-Pin,
Enrico Job,
Lina Wertmüller,
Basel 1979

Colui che sa non ha bisogno di dar voce al suo sapere.
Poiché il silenzio parla con maggior saggezza. Altera
appena l'armonia. Si confonde con la polvere. Concentra la
propria energia in una biblioteca interiore che riflette il suo
sguardo. Ancor di più quando la macchina fotografica
sostituisce la parola. Non c'è nulla di più lungo del silenzio
soggettivo.

JOSEP MIQUEL GARCIA

He who knows does not need to voice his knowledge.
Given that silence speaks with greater wisdom. It only just
alters the harmony. It mingles with the dust. It
concentrates its energy in an interior library which reflects
your gaze. Even more so when your camera substitutes the
word. There is nothing longer than subjective silence.

Gino De Dominicis,
San Silvestro Colli 1975

Lucio Amelio,
Graziella Lonardi,
Napoli 1973

Una volta che ti parlavo di lui, Lucrezia, mi interrompesti: "Ma tutti gli artisti sono innamorati di Buby!". Il fascino discreto dell'aristocrazia, della campagna, della collina, di una grazia inconsuetamente normale. D'Annunzio e Buñuel. I pastori d'Abruzzo e le metropoli del mondo. Quante persone, quanti incontri, quanti luoghi. Ma lui sempre lo stesso, perché antico come un grande albero che molte generazioni hanno visto.

PLINIO MESCIULAM

Once when I talked to you about him, Lucrezia, you interrupted me: "But all artists are in love with Buby!"
The discreet fascination of the aristocracy, of the countryside, of the hill and of an unusually normal grace.
D'Annunzio and Buñuel. The shepherds of the Abruzzi and the metropolises of the world.
How many people, how many meetings and how many places. Although he was always the same because as ancient as a large tree that many generations have seen.

Bastian junior,
Düsseldorf 1979

Italo Tomassoni,
Marinella Bonomo,
Bari 1981

Esperienza pescarese. Luigi Ontani. San Silvestro Colli 1975

Marco Bagnoli,
Auvers-sur-Oise (France)
1982

Di Buby Durini io conservo un ricordo vivo e incancellabile, legato alla stima per l'uomo che era capace di grande discrezione e discernimento o capacità raddoppiata di riconoscere immediatamente le qualità e la genialità dell'altro; un ricordo vivo e incancellabile per il ricercatore che trasformava in scienza l'amore della conoscenza; un ricordo vivo e incancellabile per l'artista che piegava l'immagine ancora latente a svelare tutti gli aspetti e tutti i fattori della propria esistenza, i risvolti della propria essenza. Di Buby Durini conservo un ricordo inenarrabile e ineffabile, per cui ritengo che nulla si debba e si possa pubblicare che parli adeguatamente di lui e del suo lavoro. Il silenzio è l'omaggio rispondente a lui, perché resta rinchiuso nella coscienza dell'amico come l'oro, che è prezioso e che si oppone alla paglia, che fa fumo.

ARCANGELO IZZO

I preserve a living and indelible memory of Buby Durini tied to my esteem and respect for the man who was capable of grand discretion and discernment or the two-fold ability to immediately recognize and acknowledge the qualities and geniality of others. A living and indelible memory for the researcher who transformed the love for knowledge into science. A living and indelible memory for the artist who subjected the still latent image towards revealing all the aspects and all the factors of his existence, the implications of his own essence. I preserve an unspeakable and ineffable memory of Buby Durini for whom, I maintain, nothing must nor can be published that is capable of adequately talking about both him and his work.
Silence is the homage that corresponds to him, that best suits him, because it remains contained within the consciousness/awareness of my friend like gold, which is precious, as against straw that gives rise to smoke.

Buchmesse,
Frankfurt 1992

Eliseo Mattiacci,
Basel 1980

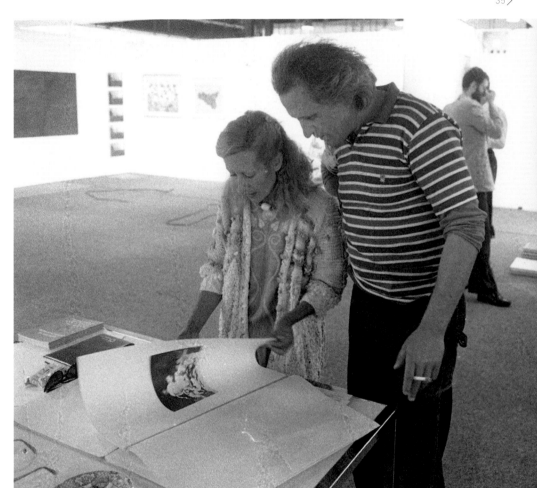

Edoardo Manzoni,
Paris 1983

Mario Nigro (al centro/at
the centre), Venezia 1980

Un amico che in silenzio trovavi disponibile, vicino e che partecipava ad ogni avventura. Credo che amasse l'istante più che il tempo. Per ottenerlo ne fissava continuamente gli aspetti. Ecco il perché della fotografia che amò moltissimo.

Il maglione blu da marinaio, la barba come la mia, la flemma di chi gusta l'essere, di chi osserva e conosce. Un amico un istante prima e un istante dopo.

BRUNO CORÀ

A friend who in silence you found open, willing, close and who took part in every adventure. I believe he loved the moment more than time. In order to obtain it he continuously fixed its aspects. This is the reason for the photography he loved so much.

The sailor's blue jumper, his beard like mine, the phlegm of who savours being, of who observes and knows. A friend a moment before and a moment after.

Veert, 1975

Beuys, Veert 1975

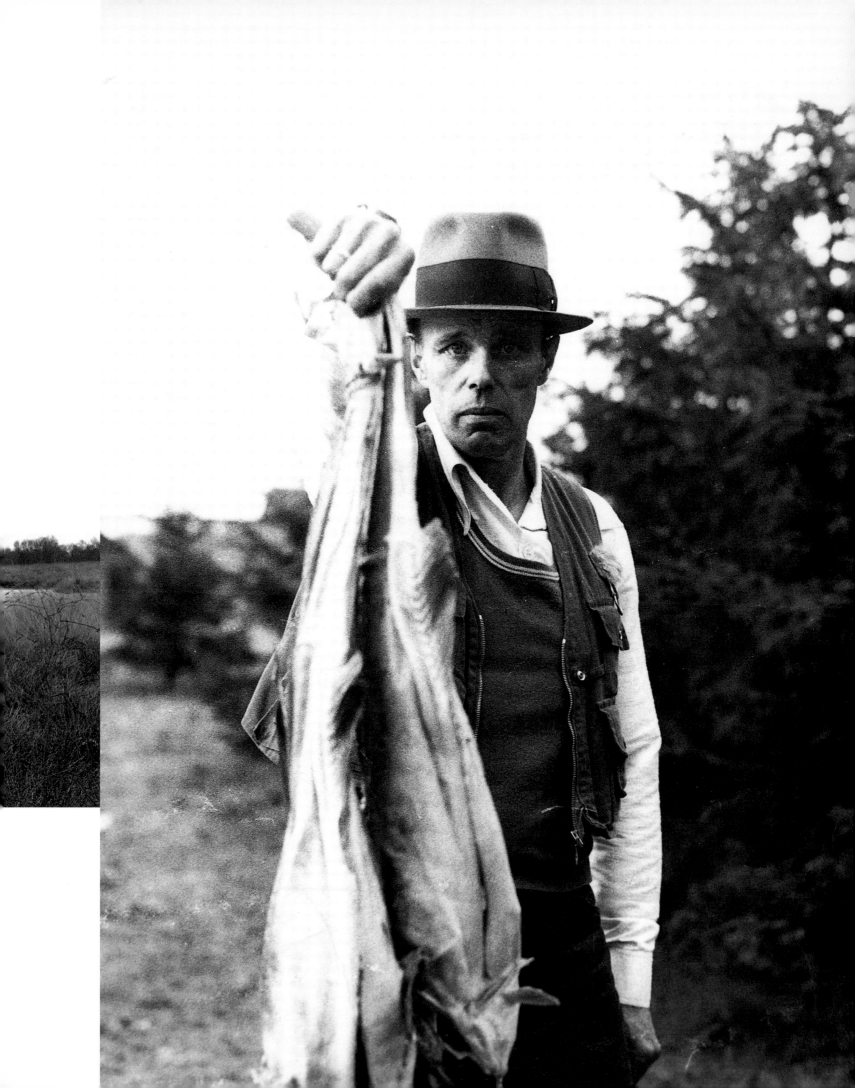

Caro Buby, sei scomparso ai nostri occhi qualche tempo fa. Ammiravi il blu intenso del mare che tanto amavi e, forse, hai sognato di volare con gli amici di sempre; con tutti quelli che assieme a te hanno percorso una straordinaria avventura: la vita. Il tuo cuore generosissimo ha donato a tutti noi e all'arte la serena consapevolezza di appartenere, non appaia irriverente, ad una specie particolare di creature intente a costruire, giorno dopo giorno, un piccolo grande castello di sogni: la nostra esistenza.

Ci rincontreremo.

PAOLO MINETTI

Dear Buby, you disappeared from our eyes some time ago. You admired the intense blue of the sea you loved so much and, perhaps, you dreamt of flying with your usual friends. With all of those persons who together with you ran an extraordinary adventure: that of life. Your such generous heart gave all of us and gave art that serene awareness of belonging. It does not appear irreverent, to a particular species of creatures intent, day after day, on constructing a small, grand castle of dreams: our existence.

We'll meet again.

Ettore Spalletti,
Mario Ceroli,
San Silvestro Colli 1973

Josep Miquel Garcia,
Joan Guitart i Agell,
*Centre d'Art Santa
Monica, Barcelona
29 ottobre/October 1993*

E. Castellani

I. Gianelli

M. Pistoletto

S. Ala

D. Esposito

E. Spalletti

J. Kounellis

G. Benedetti

M. Kounellis

D. Stiefelmeier

L. Licitra Ponti

M. Bagnoli

Il ricordo di Buby Durini è incancellabile dalla mia memoria: come nessuno, in poco tempo, è stato capace di farmi capire la realtà artistico-sociale della vita.

LUCA BONICALZI

The recollection of Buby Durini is indelible in my memory: like no one else, in such a short time, he was capable of making me understand the artistic-social reality of life.

Studio di Beuys/Beuys studio, Düsseldorf 1974

For a rare person *Harald Szeemann*

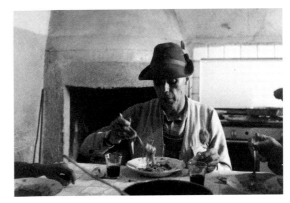

Beuys.
Cepagatti 1978

The anarchist Bakunin, during the period he spent in the Canton of Ticino in Switzerland, still dreamt of a revolution which would have led to a free world governed by evolved men. During his sojourn in Locarno, however, he was not so much concerned in having contact with the working class as he was in assiduously frequenting the middle class and ecclesiastical circles of the zone. These were evidently the people who were the most attentive interlocutors for the ideas and the vision of the world which inspired the Russian anarchist.

During the by now famous *Una discussione* (A discussion) between Enzo Cucchi, Anselm Kiefer and Jannis Kounellis, held in Basel in June 1985, Kounellis-somewhat forsakenly-invoked the "bourgeois:" with this he meant the individual attracted by the solitary artist, by the tragic genius. Kounellis' definition, really a little clumsy, certainly embodied the indication of a synthesis of individuality: the interlocutor, the patron, the successful business man and the art connoisseur.

The tone of *Una discussione* was undoubtedly heightened during the second part (held in the autumn of the same year) in which also Joseph Beuys took part, already seriously ill. Beuys pointed out to his colleagues that lack of acceptance is not a problem for the artist provided, however, that he really does what is right for him, that what he does always tends towards the maximum of possibilities: then the artist is an entity who is independent from the preceptive phase of the work that he produces. There is no point in admitting limits of level because "the only limit which really exists is the limit of cognition." Art has to be anthropological otherwise it no longer corresponds to its day.

This inexorability not only furnished Beuys with incomprehension but also a militant company: persons who shared his broadened conception of art. In fact, he had the privilege to conquer the heart of a gentleman. A gentleman who had the greatness to leave "active life," the initiative, to his impulsive wife-Lucrezia-who with vehemence, farsightedness and intelligence in Beuys discovered the Artist. And she helped him because she intuited that he would have changed the present into the future. It was in this way that they became the ideal couple for Beuys while for Lucrezia and her husband he became their ideal travelling companion.

How much poorer Beuys' life would have been without the experiments in nature! Without the Baron, Giuseppe Durini, without Lucrezia and her love for nature, without the land in the Abruzzi and the house

Harald Szeemann.
Monte Verità,
Ascona (Svizzera) 1991

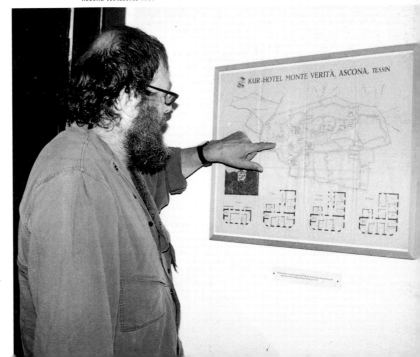

Jean-Michel Othoniel,
La Coquille Blanche,
Praslin (Seychelles) 1991

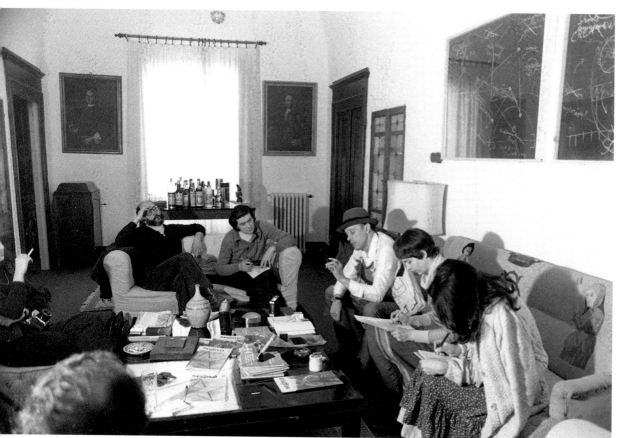

Ciaccia *e* Tommaso Trini,
Umberto Sala,
Beuys,
Maria Riccioli,
Lucia Spadano,
San Silvestro Colli
3 ottobre/October 1974

Massimo *e* Lia Riposati,
Palazzo delle Esposizioni,
Roma 1991

Solo tre o quattro incontri. A Milano, Atene e Bologna. E tutti in occasioni pubbliche, quando l'approfondimento umano, come si sa, diventa assai aleatorio. Di Buby Durini ho dunque un'immagine "sub-limine", ma non per questo meno persistente. Potrei dire del concerto jazz nel ristorante bolognese, o di una disinvoltura e di una discrezione che in lui convivevano senza conflitti. O del suo trovarsi nell'orbita di Lucrezia da innamorato e insieme da spettatore. Ma non sarebbe un contributo rilevante, perché questo faceva parte del personaggio. Di Buby Durini mi resta altro. È un pensiero che rimanda a quanto i moralisti francesi hanno chiamato "plaisirs de l'intelligence". Piaceri a cui lui, lo sentivo, doveva essere dedito con smodatezza. Ricordo che in quelle poche occasioni abbiamo parlato "futile", nella piena consapevolezza di dominare il gioco. Una sorta di codice che lui conosceva certamente alla perfezione. Era leggero per eleganza mentale, per decenza e probità. "Bisogna nascondere la profondità sulla superficie", scrive Hugo von Hofmannsthal. E Buby Durini sapeva farlo, con naturale generosità. Perché per la profondità ci sarebbe stato sempre tempo.

GIULIANO SERAFINI

Il coniglio di Beuys/Beuys' rabbit, Düsseldorf 1977

Only three or four meetings. In Milan, Athens and Bologna. And all on public occasions when human investigation-as we know-becomes somewhat aleatory. So regarding Buby Durini I have a "sub-limine" image although no less persistent as a result of this. I could speak about the jazz concert in the Bolognese restaurant, or about a naturalness and discretion which cohabited in him without giving rise to conflicts. Or about his finding himself within the orbit of Lucrezia as someone in love and, at the same time, as a spectator. Although it would not be an important contribution because this formed part of the person. Something else remains for me concerning Buby Durini. It is a thought which finds its reference in what the French moralists called "plaisirs de l'intelligence." Pleasures to which-I felt-he must have been excessively addicted. I remember that on those few occasions we talked "futilely," fully aware of dominating the game. A sort of code which he certainly knew perfectly. He was light in his mental elegance, his decency and his integrity. As Hugo von Hofmannsthal wrote: "It is necessary to hide depth on the surface." And Buby Durini knew how to do this, and with natural generosity. Because there would always have been time for profundity.

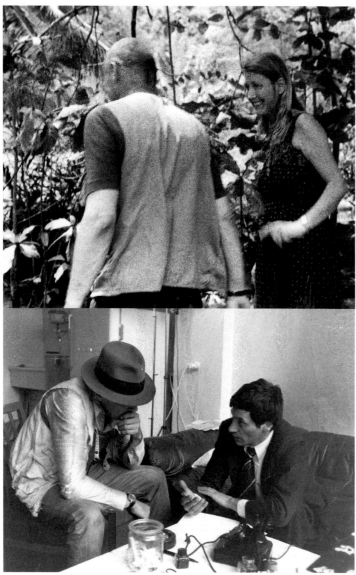

Beuys,
Gay Cumming,
Praslin 1980

Beuys, Jan Hoet,
Dusseldorf 1975

in the Seychelles: it is probable that also the experimentation in grand style "with" and "in" the earth, with plants, would have come to nothing. Although Buby Durini was the exemplary interlocutor also because he was a biologist, in the same way he became the indispensable and always omnipresent testimony at the appearances and interventions of the artist because he was also an untiring photographer and video cameraman. What Kounellis had individuated as a rare good was reality for Beuys: the reasonable and sensible friend who kept himself out of the limelight but who made everything possible.

A double portrait exists which dates to 1982. Beuys and Buby are in a frontal position, two friends holding shoulders: the man with the hat stares directly at the lens. Buby, radiant with joy, keeps his eyes closed. And a photograph of 1973 exists which portrays both of them from behind while walking towards the villa of San Silvestro Colli in Pescara: "This house is yours.". The friendship of the host is the dimension of the very old and present-day hospitality which needs no comment. The affection and esteem that Buby and Lucrezia felt for Beuys did not so much lead to purchases of works 'from a distance' as it did to a road to be run together, to the third way which does not form part of the triangle of ownership represented by Atelier-Gallery-Museum.

Incontro con Beuys (Meeting with Beuys, 1974), *Aratura Biologica* (Biological Ploughing, 1976), the *Fondazione dell'Istituto per la Rinascita dell'Agricoltura* (Foundation of the Institute for the Rebirth of Agriculture, 1978), the Italian edition of the F.I.U. (Free International University) publications, in particular the fundamentally important manifesto entitled *Azione Terza Via* (Third Way Action, 1978), the South-North-South operation of *Grassello* (White lime, 1979), the tropical experience of the Beuys family on Praslin in the Seychelles with the cultivation of palms as different as the "Coconut" and the "Coco de Mer" (1980-1981) which was the starting point for the grand action entitled *7000 eichen* (7000 Oaks) at Kassel (1982), the cultivation of trees and shrubs threatened with extinction as part of the ecological action *Difesa della Natura* (Defense of Nature, 1982), the labeled F.I.U. operations such as Wine, the Motorcar, the Shovel and Oil (1983-1984), the Bolognano debate (1984) and the old troughs for the decanting of oil which would subsequently have been used for the masterly work entitled *Olivestone*, created for the Castello di Rivoli (1984) and today to

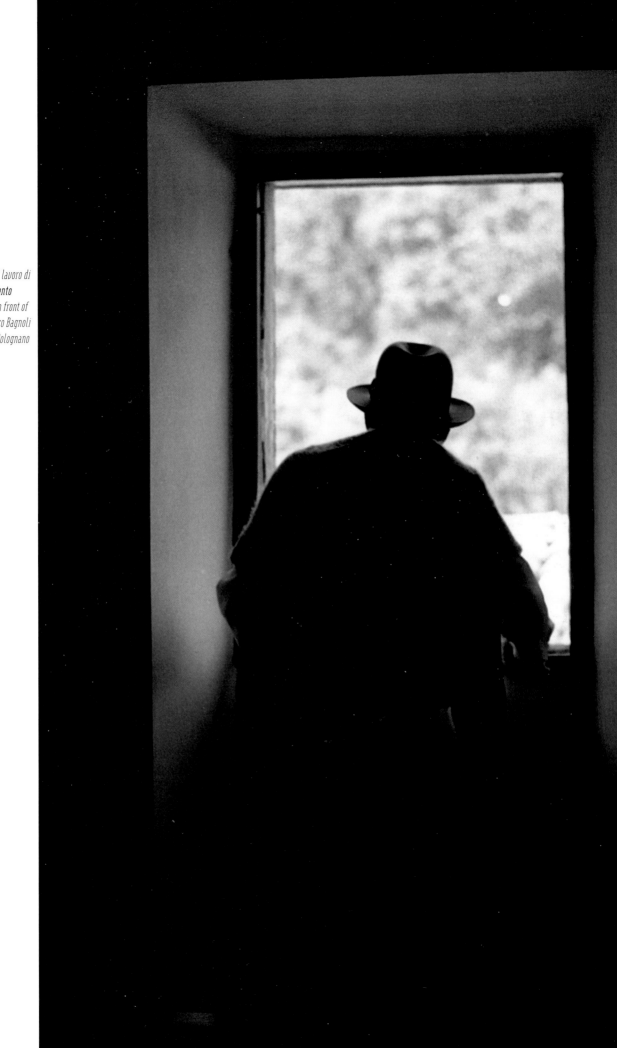

Beuys *davanti al lavoro di Marco Bagnoli* **Vento d´Etere**/Beuys *in front of the work by Marco Bagnoli* **Vento d´Etere**, *Bolognano 1984*

Marco Bagnoli,
Biennale, Venezia 1976

Luciana Russo,
Beuys,
Pescara
12 maggio/May 1984

Renata Boero,
François Inglessias,
Genova 1986

Graziella De Vincentis,
Giuseppe Consoli,
San Silvestro Colli 1973

Il lungo tavolo abbandonato con le sedie scomposte, al limite della spiaggia, è come la bobina magica di un film infinito. Sono venuti numerosi a San Silvestro e tu, caro vecchio amico, hai fatto scattare mille volte l'otturatore del tuo obiettivo. Li hai visti anche abbracciarsi quando non si amavano o ridere mentre erano infelici. Ne hai fissato le mosse, ma anche i sentimenti, da un'angolatura inusuale, semplice, drammatica, liricamente umana.
Hai colto l'attimo della gioia di Joseph accanto a Caroline e poi il suo dolore per la grande rinuncia. Tante storie, vecchie e nuove, scandite dal ritmo lento e incessante della risacca.
Il mare che hai tanto amato, con il suo richiamo suadente e gli scenari infiniti, rimane tuo testimone, assieme alla vecchia villa sulla collina, dove riecheggiano le voci di tutti gli artisti da te raccontati.
Nel rullino della fotocamera, per il prosieguo dell'eternità, sono rimasti due fotogrammi vuoti. Quel mattino di Natale, nel tuo ultimo appuntamento con l'Oceano.

FERRUCCIO M. FATA

The long table abandoned with the disordered chairs, at the limit of the beach, is like a magical reel of an infinite film.
Many of us came to San Silvestro and you, dear old friend, a thousand times opened and closed the shutter of your lens. You also saw them embrace when they didn't love each other or else laugh while they were unhappy. You fixed the movements-but also the feelings-from an unusual, simple, dramatic and lyrically human angle.
You captured the moment of Joseph's joy together with Caroline and then his pain due to the great abandonment. So many stories, old and new, scanned by the slow and incessant rhythm of the undertow. The sea you loved so much, with its tempting fascination and its infinite scenarios, remains your testimony, together with the old villa on the hill where the voices of all the artists narrated by you echo.
In the roll of the camera-for the continuance of eternity-two photograms have remained empty. That Christmas morning in your last appointment with the Ocean.

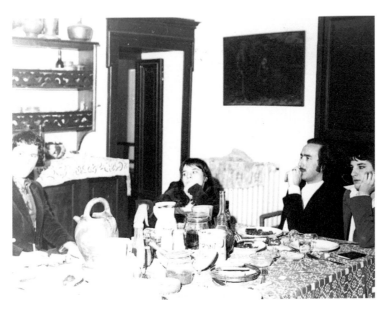

Si riconoscono/Among the others: Sandro Chia, Gino De Dominicis, *San Silvestro Colli 1975*

Pescara, 1972

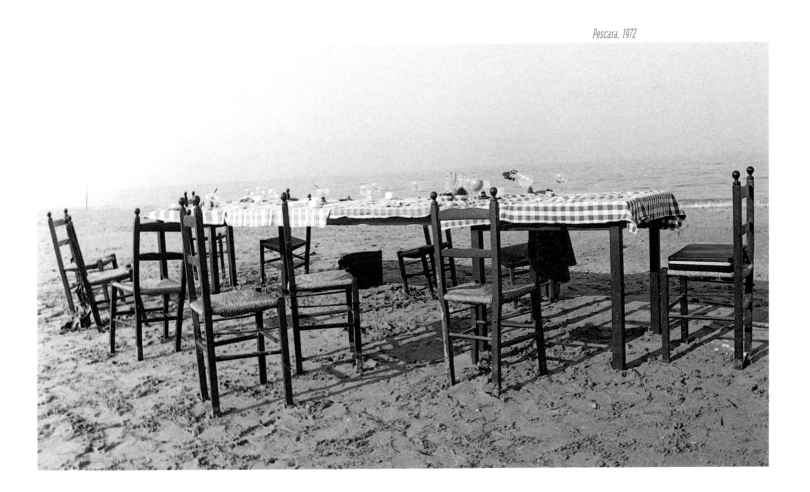

Colette De La Rue,
Mario Pieroni, *Paris 1984*

Francesco Clemente,
Emilio Prini,
Pescara 1975

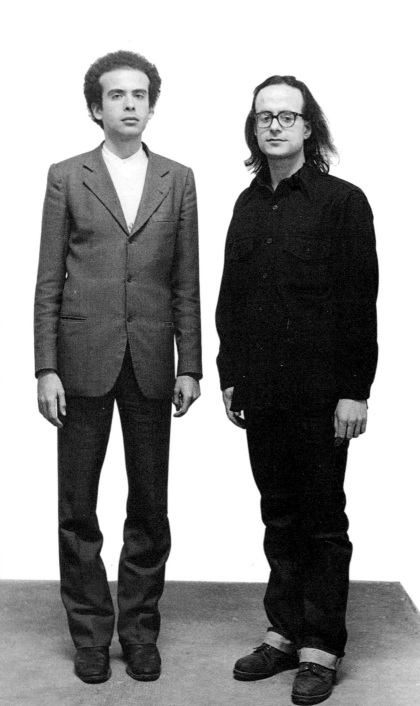

be found in the Kunsthaus of Zurich, donated by Lucrezia and Buby.

Joseph Beuys died in 1986.
Buby had chosen to honour his memory (as is only right for a Great Personality) and with Lucrezia's energy had in the periodical "RISK arte oggi" developed Beuys' concepts of creativity, the will and desire to understand the present for a better future. The donation of *Olivestone* to the Kunsthaus of Zurich was a further act of love. Lucrezia was seriously ill and wanted *Olivestone*-almost as if it were an "ex-voto"-to be transferred to the same city where she would have undergone her surgical operation. The Kunsthaus had also been foreseen by Beuys as the permanent seat of the work in the event that the Piedmont Region had not seen to its regular purchase. I still remember when Buby telephoned to tell me about the intention of donating the work. He simply said it. He was very worried about the health of his Lucrezia and wanted the wish of her friend to be granted. In the meantime one no longer has had negative rays and negative energy following the bequest of Beuys' work. The aura of Buby Durini, and his modesty, shines out all the more when faced by the creative force of who has offered the South the model of the free circulation of goods and ideas-not to enrich himself but in order to donate this model to the world by way of the figure of Beuys.
In the wake of the great spiritual emotions of the past, Christianity and Humanism, Joseph Beuys demanded to stimulate a new one: that of humanity. In Baron Durini Beuys found it in the way of light. It was not fortuitous that he wanted Buby to document both his public and personal image when at the apex of his success-in 1979-on the occasion of the organization and inauguration of the exhibition held at the Guggenheim Museum in New York. Those by now famous photographs are the language of a man who was an expert of life, a language that does not expound a style of any kind but which captures life and gives it its "breath," as a third dimension that confers profundity to the two-dimensional photographic reproduction. On Christmas Day of 1994, the result of a heart attack, Buby Durini died in the splendour of the colours of the flora and fauna of the Indian Ocean. All of us who knew him now miss him because Buby indicated a path along which all the intellectuals worthy of this term ought to meditate. And in going along this path he has shown us how it is possible to grow.

Buby: tu sei unico. Ritorna

BEN JAKOBER/JANNICK VU

Buby: you are unique. Come back

Pescara 1972

Elisabetta Di Grazia,
Tucci Russo, *Torino 1976*

Giorgio Marconi, Ippolito Simonis,
Paris 1983

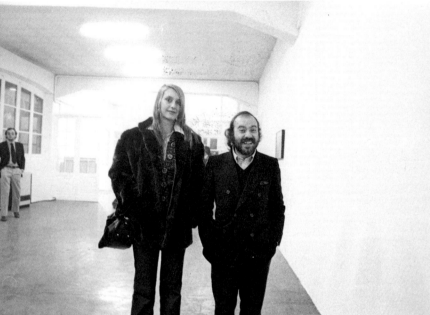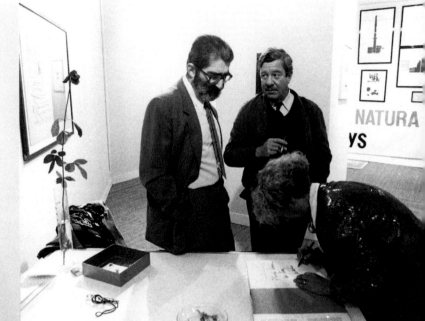

Di Buby colpivano il silenzio e il sorriso. Due linguaggi oltre la parola con cui entrava con
discrezione nella comunicazione sociale.

Con questi segni "ineffabili" la sua presenza contrasta l'abolizione del tempo. Riappare ad
intermittenza, con scene fuggevoli e delicatamente dosate, sul teatro del ricordo con la stessa
dolcezza con cui entrava da Gattopardo nel teatro della vita.

DANIELA E ITALO TOMASSONI

What struck one about Buby was his silence and his smile. Two languages above and beyond
the word with which-and with discretion-he came to social communication.

With these "ineffable" signs his presence contrasts the abolition of time. He intermittently
reappears-with fleeting and delicately dosed scenes-on the stage of memory with the same
charm and sweetness with which as a Serval he entered the theatre of life.

Michel Durand-Dessert.
Paris 1988

Palermo - Fontana Pretoria

ENZO CUCCHI

Dear Lucrezia,
My warmest greetings, I'm Enzo Cucchi...
...I'm thinking of dedicating... an image of yours
and of Buby which you like... Decide the
...It'll also be a pleasure for me... Decide the
one you want... it's dedicated on my part...
As a warm greeting,

*La casa di Beuys/Beuys'
house, Düsseldorf 1980*

Remo Salvadori,
Bolognano 1981

Rinaldo Rotta,
San Silvestro Colli 1976

Massimo Riposati,
Nam June Paik,
Pierre Restany,
Antonina Zaru,
*Palazzo delle Esposizioni,
Roma 1992*

Plinio De Martiis,
Ettore Spalletti,
Roma 1975

Diego Esposito,
*San Silvestro Colli
1975*

Di Buby rimane il ricordo di un amico discreto e appassionato. Viveva la vita e i suoi colori con l'intensità di chi forse sapeva di doverci lasciare troppo presto: il suo genio e la sua cultura erano a servizio dell'arte, il suo essere gentiluomo una ricchezza per tutti noi.

LUCIANA RUSSO

There remains the memory of Buby as a discreet and passionate friend. He lived life and its colours with the intensity of the person who perhaps knew he had to leave it too soon: his genius and his culture were at the service of art. His being a gentleman was wealth for all of us.

Veert, 1975

a bubi e lucrezia, condoglianze! Sborretlrg

Per un istante, chiudo gli occhi, e lo rivedo, con il volto sempre sorridente, con la sua preziosa macchina fotografica al collo, nei vari luoghi dedicati all'arte, venirti incontro, e prima ancora di essersi scambiati un abbraccio affettuoso, il suo clic, aveva già bloccato quel momento. È così, semplicemente, che mi piace ricordarlo.

GIULIANA DE CRESCENZO

Achille Bonito Oliva,
Pescara 1975

For a moment I close my eyes and I see him again-his face always smiling, with his precious camera slung around his neck, in the various places dedicated to art-come up to meet you and even before having exchanged an affectionate embrace... his click had already blocked that moment. Quite simply, this is how I like to remember him.

Gianbattista Salerno,
Giacinto Di Pietrantonio,
Bologna 1992

Arcangelo Izzo,
Pescara 1986

James Collins,
San Silvestro Colli 1976

Omar Aprile Ronda,
Milano 1993

Il Barone era l'isola che non c'è, quando il territorio si fa persona.

GIORGIO ROCCHETTI

The Baron was the island that isn't there, when the territory becomes person.

Beuys e la natura,
Buby e la macchina fotografica.
Buby, eri proprio un caro orso (?)
Con tutto il cuore.

RUDOLF MANGISCH

Beuys and nature,
Buby and the camera.
Buby, you were really a dear
bear (?)
With all my heart.

Buby... il piacere di piacere.

MAURIZIO MAZZOTTI

Buby... the pleasure of pleasing.

Saly Salvadore,
Pescara 1976

Salam Caro, *London 1980*

Concetto Pozzati,
Bologna 1992

Flavio Caroli,
Bologna 1978

Heiner Bastian,
Biennale, Venezia 1976

Alcuni attimi della tua vita – scatti che hanno fermato il nostro tempo per un'eternità.

DIMITRI L. COROMILLAS

Some moments of your life, shots which have halted our time for an eternity.

Nelle fotografie di Buby Durini ho sempre trovato l'attesa di ciò che dobbiamo essere, o dobbiamo divenire.

MARISA VESCOVO

In the photographs by Buby Durini I have always found the expectation, the wait of what we have to be, or have to become.

Per Buby, ora un'ombra fissata nello spazio infinito:
"I suoi occhi sapevano vedere oltre la realtà che sapeva fissare nel presente per il futuro".

GIANNI SCHUBERT

For Buby, now a shadow fixed in infinite space:
"His eyes knew how to see beyond reality which he knew how to fix in the present for the future."

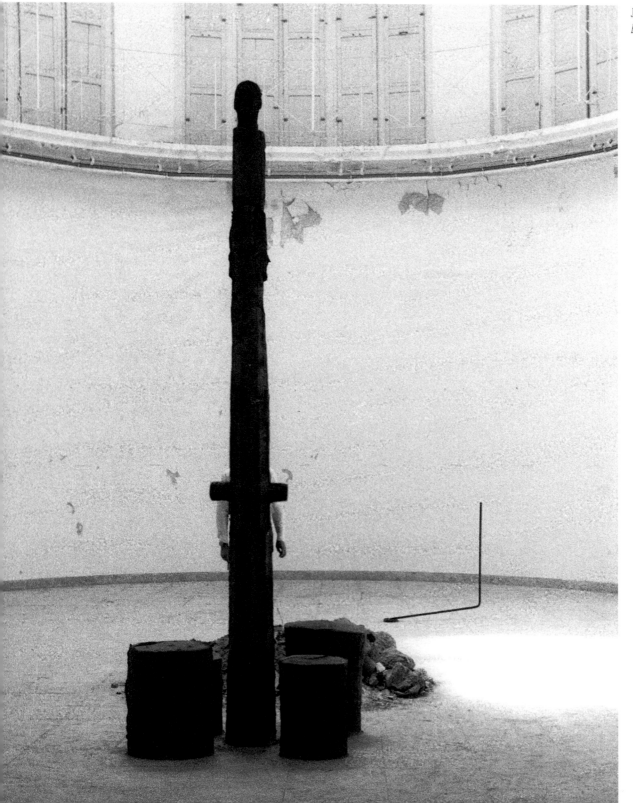

Joseph Beuys,
Biennale, Venezia 1976

Villa Durini,
San Silvestro Colli 1976

Il Clavicembalo – Difesa
della Natura,
Joseph Beuys,
San Silvestro Colli 1976

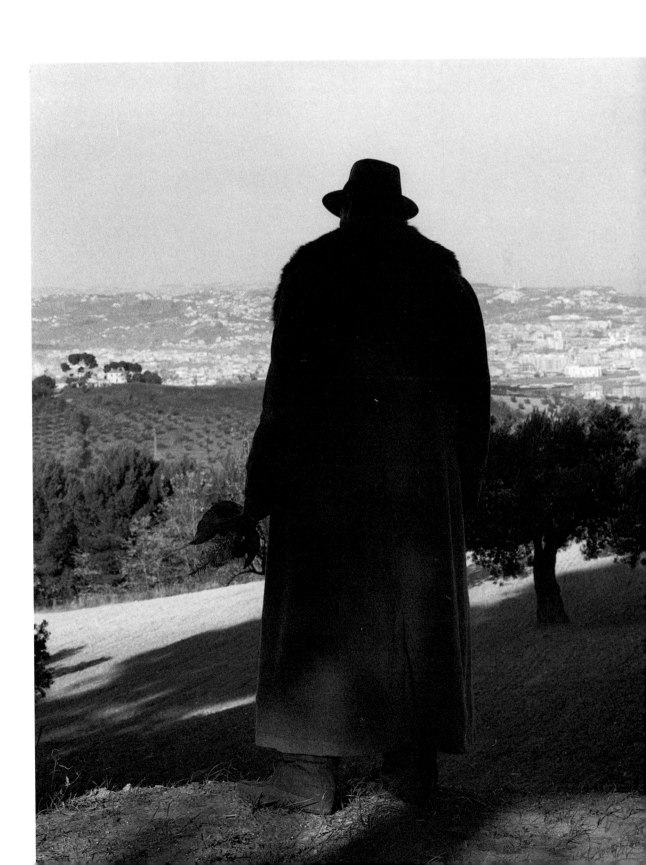

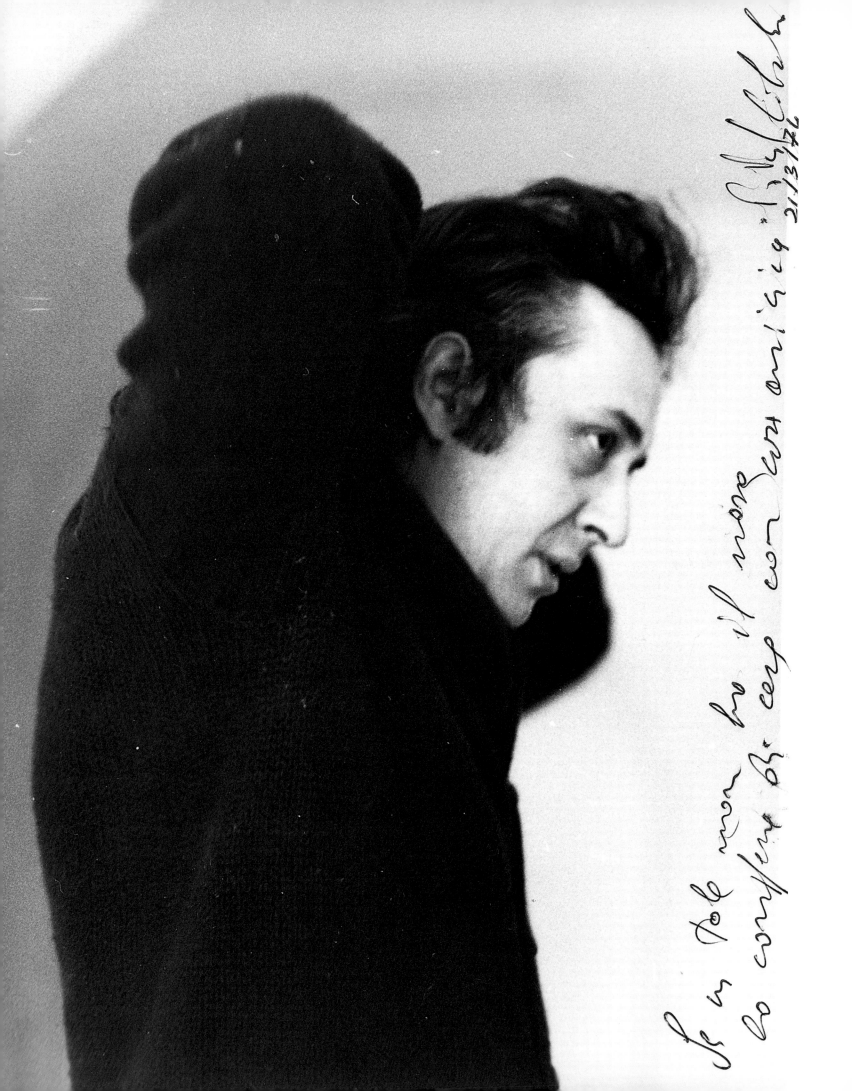

Bruno Del Monaco,
Bari 1977

Pierpaolo Calzolari, *Pescara 1974*

Dovevo trasportare l'opera di Joseph Beuys *Olivestone* e mi ero recato al Castello di Bolognano per il sopralluogo. Ero preoccupato e imbarazzato perché l'impegno era carico di responsabilità e delicatissimo. Buby Durini era là ad aspettarmi. Ci siamo presentati e subito sono stato colpito dalla personalità che emanava dal suo sguardo, dal suo sorriso, persino dalla sua stretta di mano. Sono bastate poche parole per mettermi a mio agio. Buby infatti sapeva coniugare la sua professionalità e la sua competenza, il suo "essere Buby", con una profonda, inconsueta umanità. Entrava subito nel cuore del suo interlocutore con simpatia, con grande calore umano. Ed è così che è rimasto nel mio cuore; non un semplice "ricordo", ma una continuità di emozioni che vivono ancora con la freschezza di quel primo incontro.

Marisa Merz, *Pescara 1975*

Beuys,
Dany Karavan,
Biennale, Venezia 1976

LUCIANO CACCIA

I had to transport the work by J. Beuys entitled Olivestone and I had gone to the Castle of Bolognano to carry out an on-the-spot inspection.

I was worried and embarrassed because the job involved considerable responsibility on my part and was a very delicate operation. Buby Durini was there waiting for me. We introduced each other. I was immediately struck by the personality which was emanated by his gaze, by his smile and even by his handshake. Merely a few words were enough to put me at my ease. In fact, Buby knew how to reconcile or combine his professionalism and competence-his "being Buby"-with a profound and unusual humanity. With likeableness and a considerable charge of human warmth, he immediately entered the heart of the person he was talking to. And it's in this way that he has remained in my heart. Not a simple "memory" but a continuity of emotions which still live on with the freshness of that first meeting.

Rosa Marano, *Bari 1978*

Emilio Mazzoli,
Salvatore Licitra,
Lisa Licitra Ponti,
Modena 1990

Diana Rabito,
San Silvestro Colli 1975

Maurizio Mochetti,
Roma 1981

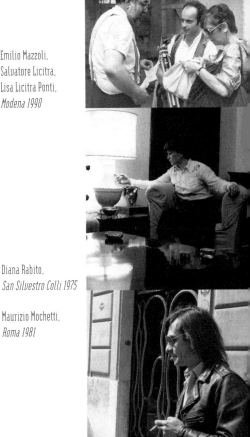

Achille Bonito Oliva,
Emilio Mazzoli,
Modena 1983

*La redazione del giornale
"RISK arte oggi",
si riconoscono/"RISK arte
oggi" editorial staff,
among the others:*
G. Saggin, P. Pezzillo,
S. Riccardi, P. Tedeschi,
M. Bottinelli Montandon,
F. Mangino, F. Fata,
P. Tripodi, M. Vescovo,
G. Contardi, S. Contardi,
Milano 1994

Lucrezia De Domizio,
Pierre Restany,
*stage Domus Academy,
Milano 1992*

*La donazione di
Olivestone di Beuys al
Kunsthaus/**Olivestone** by
Beuys being donated to
the Kunsthaus, Zurich
12 maggio/May 1992*

Tanti ricordi ma soprattutto uno: il piacere di aver incontrato un gentiluomo.

MARILENA BONOMO

So many memories although above all one: the pleasure of having met a gentleman.

Paola Betti,
Ginestra Calzolari,
Corinna Ferrari,
Pescara 1975

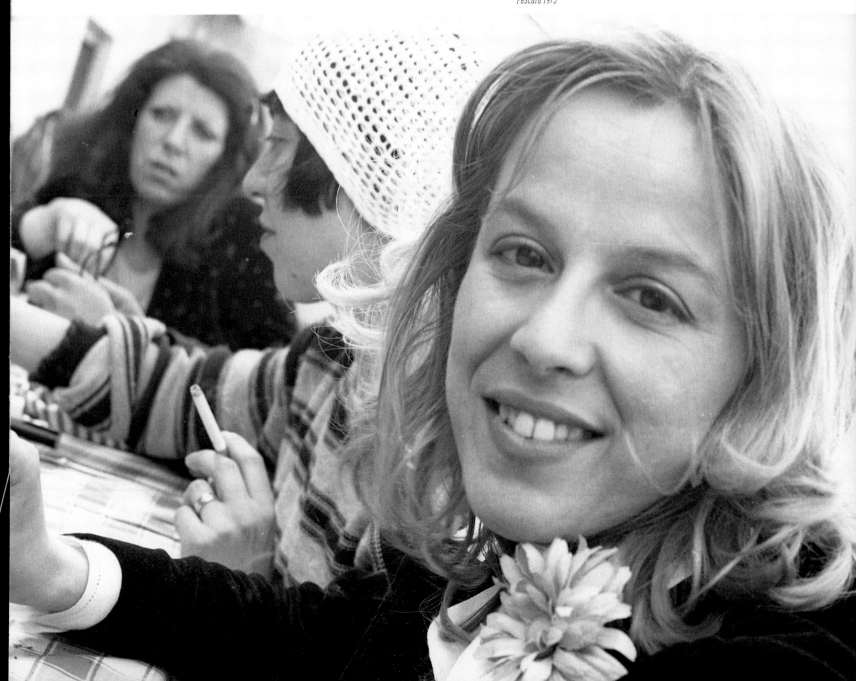

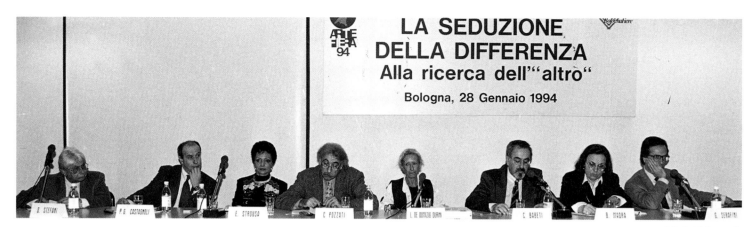

LA SEDUZIONE DELLA DIFFERENZA
Alla ricerca dell'"altro"
Bologna, 28 Gennaio 1994

Essere ripresa dal suo obiettivo ti dava la

sensazione di essere parte determinante di

quell'universo che, di continuo, andava

scandagliando, mosso dall'ideale inesausto di

penetrare i segreti della vita e dell'anima.

SABINA FATA

To be shot by his lens gave you the sensation of

being a determinant part of that universe which

continuously he used to plumb, urged on by the

unexhausted ideal of penetrating the secrets of

life and of the soul.

D. Stefani P. Castagnoli,
E. Strousa, C. Pozzati,
L. De Domizio, C. Babeti,
B. Madra, G. Serafini,
conferenza/conference
*La Seduzione della
Differenza,* Bologna
28 gennaio/January 1994

Elisabetta Catalano,
Pescara 1975

Vincenzo Agnetti,
Pescara 1976

Lucrezia De Domizio,
*Bolognano
11 febbraio/February
1992*

Carlo Santoro, *Nice 1989*

IL CONIGLIO NON AMA NESSUNO

Il controllo della temperatura nelle farfalle in volo

Buby Durini

**Temperature control
of butterflies in flight**
Buby Durini

... The wing muscles of certain insects cannot function until they are heated using a procedure similar to shivering. The same system prevents insects from overheating. When a house fly starts to fly in a home it is able to do so almost immediately while at colder temperatures it becomes slow and torpid and cannot fly at all. Like all insects, the house fly is a cold-blooded creature and its "motor" cannot work efficiently at low temperatures. However, there are insects which are able to fly at low temperatures, heating their "motor" using a procedure which is similar to that of shivering in vertebrates. The lower the external temperature the longer the heating phase which precedes flight. Sometimes this phase can last fifteen minutes or more. The use of energy by the body involves a complicated exchange of chemical reactions, the greater part of which depends on environmental temperature. The importance of environmental temperature for cold-blooded creatures is obvious: their body temperature depends entirely on the temperature of their surrounding environment. For the majority of small invertebrates the exchange of heat between their bodies and the environment is so fast that their energetic metabolism makes a negligible contribution

Buby Durini, *Pescara 1975*
(Photo Lucrezia De Domizio Durini)

... I muscoli alari di certi insetti non possono funzionare fino a quando non sono stati riscaldati con un procedimento simile al brivido. Lo stesso sistema serve a preservare gli insetti dal surriscaldamento.

Quando una mosca domestica si alza in volo nelle case lo fa quasi istantaneamente mentre in climi freddi sarebbe torpida e non potrebbe affatto volare. Come tutti gli insetti, essa è un animale a sangue freddo e il suo "motore" non può funzionare in maniera efficiente a basse temperature. Tuttavia esistono degli insetti che riescono a volare anche in queste condizioni scaldando il loro "motore" con un procedimento che si avvicina a quello del brivido dei vertebrati. Quanto più bassa è la temperatura esterna, tanto più lunga è questa fase di riscaldamento che precede il volo: alle volte essa può durare anche 15 minuti o più.

Ogni dispendio di energia da parte di un organismo comporta un complicato intreccio di reazioni chimiche, la maggior parte delle quali è sensibile alla temperatura. L'importanza della temperatura ambiente per gli animali pecilotermi, o a sangue freddo, è perciò ovvia: la loro temperatura corporea varia direttamente con la temperatura dell'ambiente che li circonda. Nella maggior parte dei piccoli invertebrati, lo scambio di calore tra essi e l'ambiente è così rapido che il loro metabolismo energetico contribuisce poco o niente al mantenimento della temperatura corporea.

Da più di un secolo è noto che la temperatura di un insetto in volo può essere più elevata della temperatura ambientale.

Il problema di come gli insetti generino calore e regolino la loro temperatura corporea è stato studiato in particolare solo in grosse farfalle notturne delle famiglie saturnidi e sfingidi, che pesano da uno a parecchi grammi.

Il "motore" che alimenta le ali di uno sfingide consiste di un complesso di fasci di muscoli situati nel torace. Quando gli sfingidi sono in riposo, sono ectotermi cioè la loro temperatura corporea è praticamente indistinguibile dalla temperatura ambientale. Nelle farfalle notturne, il combustibile per i muscoli alari è primariamente rappresentato da grasso. Per ossidazione, questo produce anidride carbonica, acqua ed elevate quantità di calore. Il calore fa aumentare la temperatura dei muscoli alari, e questo innalzamento (in conformità con il Principio di van't Hoff) permette ai tessuti muscolari di bruciare più rapidamente il combustibile, che a sua volta produce più calore.

Nella fase di riscaldamento, la sfinge assume una posizione eretta e fa vibrare le ali entro un piccolo arco. I muscoli elevatori e depressori

delle ali sono attivati dai loro rispettivi nervi in quasi perfetta sincronia, invece che alternativamente come avviene in volo; per questo la fase di riscaldamento assomiglia al tremito degli uccelli e dei mammiferi.

La durata della fase di riscaldamento che precede il volo dipende dalla temperatura ambientale. La ragione è che la velocità con cui aumenta la temperatura toracica dipende direttamente dalla temperatura ambientale. Inoltre tanto più elevata è quest'ultima, tanto più piccolo è l'incremento necessario per raggiungere la temperatura di volo. Ci si accorge subito che il meccanismo di riscaldamento è solo una parte di ciò che è necessario. Il sistema deve anche contenere un dispositivo per evitare che la temperatura del torace si elevi troppo.

Pertanto la temperatura corporea durante il volo deve essere regolata in modo da rimanere sufficientemente elevata così da permettere il rapido vibrare delle ali (40° C), ma al di sotto del valore che provoca danni ai tessuti (46-47° C in questa specie).

Come può la temperatura toracica di una farfalla in volo essere così indipendente dalla temperatura corporea? La velocità con cui si disperde il calore di un oggetto è direttamente correlata con la differenza tra la temperatura dell'oggetto e la temperatura dell'ambiente.

È chiaro che tale animale deve essere in grado di variare o la produzione di calore o la dispersione di calore o ambedue questi fattori, in modo da conservare una temperatura toracica che sia in larga misura indipendente dalla temperatura dell'aria.

Il sistema termoregolatore degli sfingidi mostra sia interessanti convergenze sia fondamentali differenze con i sistemi evolutivi negli uccelli e nei mammiferi in cui il sangue trasporta, oltre a sostanze nutritizie, ormoni, metaboliti e calore, i gas respiratori. Questi due gruppi animali possono controllare la dispersione di calore ricorrendo a misure come l'erezione o no dei peli e delle penne e la contrazione o dilatazione dei vasi sanguigni, in particolare negli arti. Le farfalle non hanno alcun controllo motorio sullo strato isolante e non hanno piccoli vasi sanguigni che possano fungere da sedi locali per lo scambio del calore. Il flusso sanguigno agli arti è relativamente lieve. Nonostante le diversità nella morfologia, l'aumento della temperatura corporea durante la fase di riscaldamento precedente al volo nei grossi sfingidi è straordinariamente simile all'andamento osservato negli uccelli e nei mammiferi durante il risveglio da una condizione ipotermica associata con l'ibernazione, l'estivazione o il torpore giornaliero.

Molti insetti sono troppo piccoli per poter regolare la loro temperatura corporea producendo calore con il metabolismo. L'elevato rapporto superficie/volume di questi animali fa sì che il calore venga disperso nell'ambiente in maniera tanto rapida che la temperatura del corpo subisca solo una piccola variazione. Lo stesso rapporto, tuttavia, facilita un rapido assorbimento di calore dall'ambiente, cosicché molti insetti ricavano calore dal sole anziché dalla loro attività metabolica.

Le attuali conoscenze sulla termoregolazione negli insetti sono tuttavia esigue, essendo state ricavate quasi interamente da poche grosse specie sulle quali le misurazioni si sono potute effettuare con facilità. Il campo di studio è ampio e molto rimane ancora da esplorare...

to the maintenance of their body temperature.

For more than a century it has been known that the temperature of an insect in flight can be higher than the environmental temperature. The problem of how insects generate heat and regulate their body temperature has only been studied in detail in large nocturnal moths of the saturnid and sphyngid species which weigh from one to several grammes.

The "motor" which works the wings of a sphyngid consists in a complex of layers of muscles situated in the thorax. When the sphyngids are at rest they are ectothermal, that is, their body temperature is practically indistinguishable from the environmental temperature. For nocturnal moths the fuel for the wing muscles comes primarily from fat. From oxidation the fat produces carbon dioxide, water and large quantities of heat. Heat increases the temperature of the wing muscles and this increase—in accordance with the Van't Hoff principle—permits the muscle tissues to burn the fuel more rapidly, thus producing heat.

During the heating phase the sphyngid assumes an erect position and causes its wings to vibrate. The elevator and depressor muscles are activated by their respective nerves in almost perfect synchrony, whereas they are activated alternately whilst in flight. For this reason the heating phase is similar to that of the shivering of birds and mammals.

The length of the heating phase which precedes flight depends on environmental temperature. The reason for this is that thorax temperature depends entirely on environmental temperature. The higher this temperature the less is needed to enable the insect to start flying. It is obvious that the heating mechanism forms only a part of what is necessary. The system must also include a mechanism that prevents the thorax temperature from increasing too much.

During flight, however, body temperature must be maintained at a sufficiently high level (40°C) to permit rapid vibration of the wings, although lower than the temperature which would provoke tissue damage (46-47° C for this species). How can the thorax temperature of a butterfly in flight be independent from body temperature? The speed of heat dispersion of an object is directly related to the temperature of the object and to the environmental temperature.

It is clear that such a creature must be able to vary the production of heat and the dispersion of heat, or both these factors, in order to maintain a thorax temperature which is largely independent from air temperature.

The thermoregulatory system of the sphyngids demonstrates both interesting similarities and fundamental differences from the system that has evolved in birds and mammals in which the blood transports hormones, metabolites and heat, respiratory gas and nutritional substances. These two animal groups can regulate heat dispersion by the erection or contraction of their feathers or fur and the contraction or dilation of their blood vessels, especially in their legs. Butterflies have no motor control on their insulating layer and have no small blood vessels which can function as heat control centres. Blood flow to the legs is relatively slight. Notwithstanding the difference in morphology, the increase in body temperature during the heating phase preceding the flight of sphyngids is extraordinarily similar to that observed in birds and mammals during awakening from the hypothermic conditions associated with hibernation, aestivation and daily sleep.

Many insects are too small to be able to regulate their body temperature by producing heat through metabolism. The high surface/volume ratio of these insects is such that heat is dispersed so rapidly that their body temperature is subject to only slight variations. However, the same ratio facilitates absorption of heat from the surrounding atmosphere so that many insects take heat from the sun rather than from their metabolic activity.

Present-day knowledge of thermoregulation in insects is rather scarce as it has been taken from the study of large species from which it is relatively easy to take measurements. The field of study is a wide one and much more still remains to be discovered...

Il Tempo ritrovato

Lo sguardo di Buby Durini, il suo modo personalissimo di cogliere e di fissare il tempo che, inesorabile, passa, ricorda la lezione di Cartier-Bresson e forse raggiunge il suo punto più alto nelle immagini per il Grassello di Beuys.

PIERPARIDE TEDESCHI

Time refound

The gaze of Buby Durini, his such personal way of grasping and of fixing time which passes, inexorable, remembering the lesson imparted by Cartier-Bresson and perhaps achieving his highest point in the photographs for the Grassello by Beuys.

*Costruttivismo
Internazionale, prima
mostra organizzata da
Lucrezia De Domizio negli
spazi dello Studio LD/the
first exhibition organized
by Lucrezia De Domizio in
Studio LD.
Si riconoscono/Among the
others: R. Cardazzo,
G. Alviani, F. Panseca,
G. Varisco, E. Spalletti,
Pescara
26 febbraio/February 1972*

Rasputin, *1990*

La Digue (Seychelles),
1990

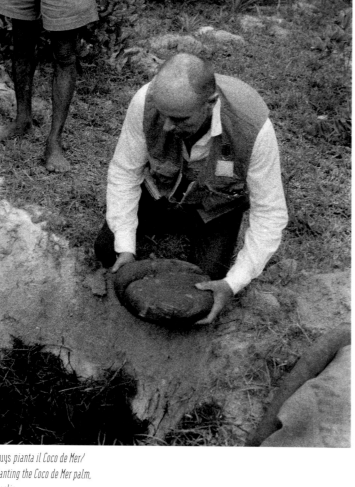

Flying Foxes, Praslin 1981

Beuys *pianta il Coco de Mer/*
planting the Coco de Mer palm,
Praslin
24 dicembre/December 1980

Coco de Mer, Praslin 20
dicembre/December 1994

Buby Durini, un marinaio, come io l'ho conosciuto, ed un
uomo di terra, consapevole attraversatore di esperienze tra
diversi linguaggi, catturatore di immagini alte, predone e
umanista raffinato.

MASSIMO RIPOSATI

Buby Durini a sailor, as I knew him, and a man of the
land, conscious traveller through experiences of different
languages, catcher of high images, plunderer and refined
humanist.

Beuys *pianta il*
Coconut/planting the
Coconut palm,
Praslin
24 dicembre/December
1980

Coconut, Praslin
20 dicembre/December
1994

Vedo la sua figura piena di gentilezza, dignità

e generosità, con la macchina

fotografica in spalla

inoltrarsi entro spazi nuovi,

rintracciando altre

espressioni d'arte,

per noi sconosciute...

DIHOANDI

I see his figure full of kindness, dignity

and generosity, with the camera

on his shoulder

advancing into new spaces,

tracking down other

expressions of art,

unknown to us...

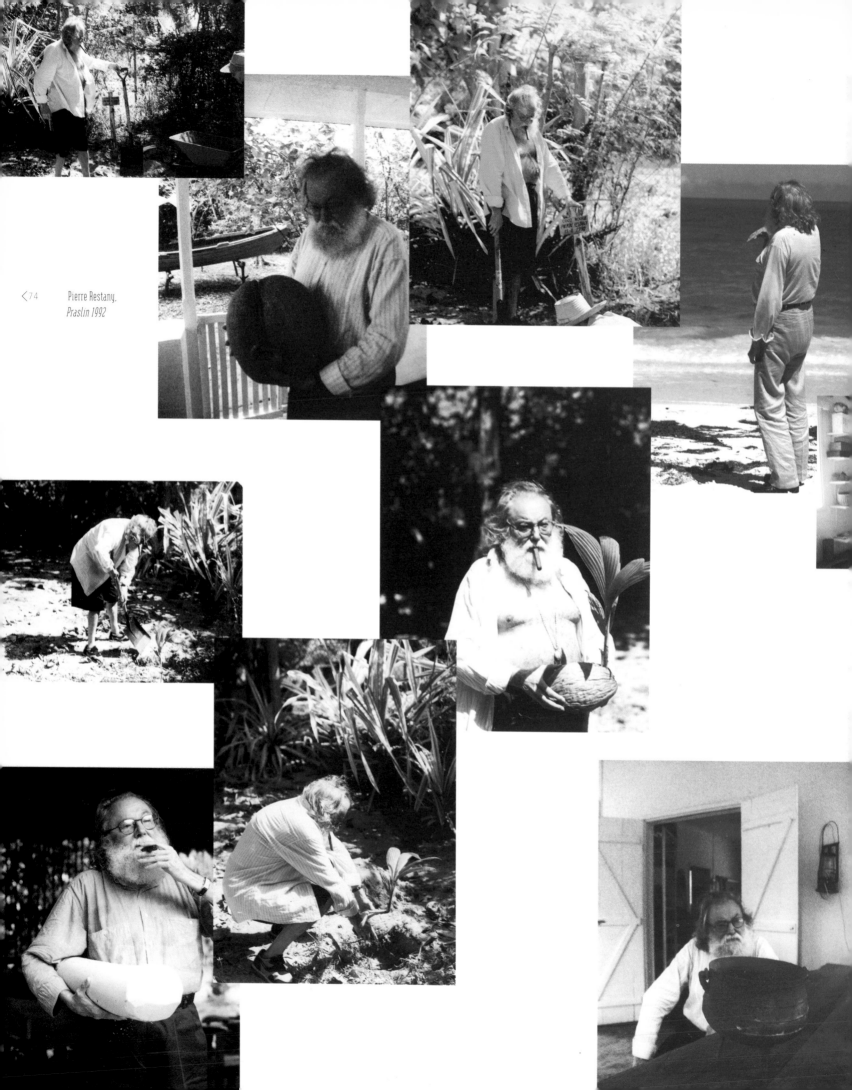

< 74 Pierre Restany,
Praslin 1992

Mimmo, *1992*

Ricordo di un caro amico

Pierre Restany

Il mio ricordo di Buby Durini è un bel ricordo, in tutti i sensi. Perché Buby era una bella persona, era un uomo vero. Aleggiava su di lui una leggenda di grande playboy internazionale, ma a dire il vero era soprattutto un uomo di mare. Il mare era la sua passione. Aveva anche legami stretti con la cultura nautica e faceva parte del club esclusivo dei "Fratelli della Costa". Solo uno dei tanti club ai quali quest'uomo, nel corso della sua formidabile vita, è stato iscritto virtualmente o di fatto.

La cosa che mi è rimasta impressa nella memoria sono soprattutto le discussioni durante il mio soggiorno alle Seychelles, ospite di Buby e di sua moglie Lucrezia De Domizio. Si andava, ogni tanto, a bere una birra insieme e così ho avuto modo di farmi un'immagine tutta mia del personaggio Buby, attraverso quei suoi preziosi frammenti di memoria che ogni tanto concedeva nella conversazione con gli altri. Avrebbe potuto essere un maestro del racconto, perché era dotato di "sense of humour" e di un'immaginazione fertile. Però Buby, questa propensione narrativa e descrittiva, l'aveva proiettata nella fotografia, che era diventata il mezzo ideale di concretizzare e verificare il rapporto intenso e quotidiano che aveva con la vita. Il suo scatto fotografico rifuggiva il sensazionale: quanto di più lontano dall'idea del paparazzo di lusso.

La fotografia era per Buby Durini uno strumento supplementare a disposizione della sua sensibilità ed emotività. Le sue fotografie vivono sempre e solo in una dimensione di complicità calorosa e mai prepotente con il personaggio ritratto. Non ha mai cercato di rappresentare i suoi modelli, che erano poi i suoi amici, in pose monumentali, spettacolari. È stata sempre la semplicità dell'essere e la sua verità, quella che Buby ha cercato. Questa umanità, questo profondo rispetto dell'altro si traducono in immagini sorridenti e felici, in un'atmosfera di vero e proprio benessere. Buby teneva molto all'incontro con la felicità, ma non si può dire che tentasse di suscitare questo sentimento negli altri. Desiderava semplicemente che gli altri si producessero con lui in un contatto umanamente bello e sereno.

Durante le nostre conversazioni, ricordo che si parlava di personaggi, storie e leggende ambientate nelle Seychelles. Le isole dei mari del sud sono il luogo ideale per immaginare avventure fantastiche, tesori e caverne di Alì Babà, che nel contagio della natura e dell'ambiente finiscono per apparire verosimili. Buby me le svelava poco a poco.

Faceva parte dei miei ricordi infantili. Francavilla a mare dolce ed elegante spiaggia dell'Adriatico, con villette liberty e giardini pettinati come teste di dame ad un veglione. Io ero un soldo di cacio, con aspirazioni a diventare scugnizzo, e Buby era un giovanotto biondo con due occhi ridenti azzurri e luminosi che quando sorrideva diventavano stellati. Aveva delle caratteristiche che lo rendevano fascinoso e speciale. Una bicicletta con cambio megagalattico, un titolo nobiliare che lo faceva chiamare dai camerieri del caffettuccio: "U Baroncino", una bellissima madre americana, originale ed elegante con i suoi baschi anglosassoni, scarpe da golf, una retina calata sempre fino in mezzo alla fronte che dava ai suoi capelli un'aria mascolina, una parlata adorabile che ricordava quella di Stanlio e Ollio. Inoltre Buby era simpaticissimo e bellissimo. Credo il più bello. Le ragazzine lo guardavano con occhi innamorati. Quando noi bambini andavamo ad occhieggiare le feste da ballo al circolo della Sirena, lui che danzava adolescente al suono di Goodbye to Summer era un'immagine che ci faceva sognare. Molti anni dopo quando l'ho rincontrato, Francavilla a mare era lontanissima, la guerra l'aveva distrutta insieme alle dolcezze di altre epoche e il nuovo ambiente di Buby era quello dell'arte figurativa. Lui aveva accumulato con gli anni matrimoni, esperienze e whisky, una linea sempre anglosassone e un po' inquartata. Però aveva conservato quegli occhi azzurri limpidi e dolci, una natura in qualche maniera da artista, che si manifestava attraverso il suo lavoro fotografico sulle immagini. L'incontro con Lucrezia gli aveva cambiato la vita. L'incontro col mondo dell'arte gli aveva aperto orizzonti nuovi. Buby ci navigava con gentilezza.

E gli artisti, avvolti nel loro narcisismo, si abbandonavano volentieri all'affettuoso distacco di lui.

Così Buby ha passeggiato nel giardino della vita con il suo "aplomb" britannico. Ha volteggiato per le astratte altezze dell'Arte ma tornando sempre al mare della sua infanzia. E l'amato mare, alla fine, come in una favola di sirene, ha voluto riabbracciarsi il principe dallo sguardo azzurro come le sue profondità.

LINA JOB WERTMÜLLER

It formed part of my childhood memories. Francavilla a mare, charming and elegant beach on the Adriatic with art nouveau villas and gardens groomed like the heads of ladies at a ball. I was "knee-high" with aspirations to become an urchin. Buby was a blond young lad with two light-blue, luminous and laughing eyes that when he smiled became starry. He possessed characteristics which made him fascinating and special. A bicycle with megagalactic gears, a noble title which made him be called "Little Baron" by the waiters of the little café, a very beautiful American mother, original and elegant with his English caps, golf shoes, a hairnet always down to the middle of his forehead which gave his hair a masculine air and an adorable way of speaking which reminded you of Laurel and Hardy. Moreover, Buby was extraordinarily likeable and terribly handsome. I think he was the most handsome. The girls looked at him with love-spelled eyes. When we children used to go to take a peep at the party-cum-balls at the Circolo della Sirena, Buby who danced in an adolescent way-to the notes of Goodbye to Summer-was a picture that made us dream. Many years later, when I met him again, Francavilla a mare was a far-off memory, the war had destroyed it together with the charm of other epochs-and Buby's new ambience was that of figurative art. Together with the years he had also accumulated marriages, experiences and whisky, a still English and a somewhat robust line. Nevertheless, he had preserved those limpid and sweet eyes, and a nature in some way belonging to the artist which manifested itself by way of his photographic work. His meeting with Lucrezia had changed his life. His encounter with the art world had opened up new horizons and possibilities. Buby navigated there with kindness.

And the artists, wrapped up in their narcissism, willingly abandoned themselves to his affectionate detachment.

So Buby strolled in the garden of life with his British "aplomb." He circled here and there in the abstract heights of Art, although always returning to the sea of his childhood. And his beloved sea, at the end, as in a fable of sirens, wanted once again to hug that blue-eyed Prince, as blue as its depths.

Pierre Restany,
Milano 1991

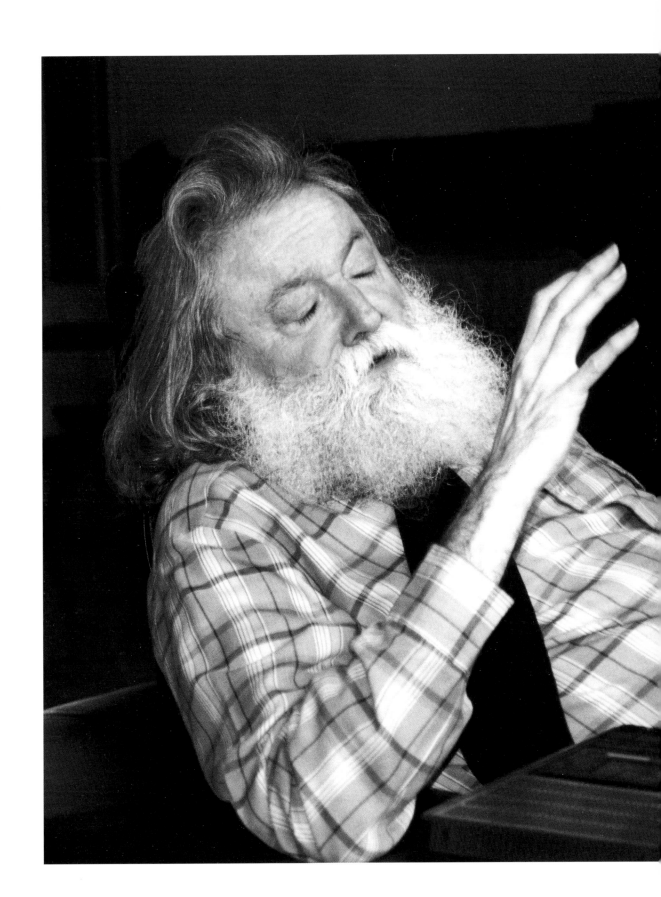

DATE _Dic. '80 - Genn. '81_

SUBJECT _JOSEPH BEUYS - ISOLE SEYCHELLES - PRASLIN - DIFESA DELLA NATURA,_ "

TECHNICAL DATA _Selezione Fotogrammi_ -

Leggende sempre fortemente individuali e favolose. È certo che Buby non ha avuto bisogno di andare in cerca di questi avventurieri, per trovare dei modelli esistenziali. Amava gli artisti, infatti, forse proprio per questa super-realtà determinata dalla loro mente aperta all'ignoto, dalla loro possibilità di trascendenza. L'incontro con Beuys, in questo senso, deve essere stato intenso e profondo nella sua verità.

Di Buby ho una visione che potrei definire moralmente sana. Quando mi dava suggerimenti per controllarmi nel bere, per esempio, dimostrava doti di temperanza, e faceva uscire allo scoperto la sua formazione di biologo e scienziato. In quei momenti si dimostrava l'uomo che sapeva veramente combinare gli imperativi della scienza con gli sfoghi esistenziali che ogni individuo cova nel suo intimo. Anche questa parte del personaggio Buby Durini, più coordinata, strutturata, rientrava nella sua diversità interna e aumentava il suo fascino.

Un'altra qualità di Buby era il suo saper ascoltare la gente. Sapeva non interrompere l'interlocutore, era disposto a farlo sfogare e precisare fino all'estremo le sue opinioni, anche se molto spesso non le condivideva minimamente. Questa è una grande virtù. Buby Durini era l'uomo dell'anticensura, della libertà dello spirito. Nel mondo caotico, eccessivo, abusivo in cui viviamo, questo riferimento all'uomo che sa ascoltare e sentire la gente acquista un valore esemplare. Sentirsi complice di diverse modalità esistenziali: questa era la sua dimensione umana. Non c'erano, per lui, club dei diversi. L'amore della natura, l'ascolto della gente, la generosità diffusa erano gli strumenti per incontrare il suo prossimo. Se un amico era in difficoltà, Buby sapeva, senza esitazioni, come aiutarlo. Nel modo giusto, nel momento giusto, con la giusta discrezione. Questo è un tipo di amore per l'altro assai raro oggi.

Vorrei anche ricordare il suo umorismo. Molto spesso, quando si parlava con Lucrezia, specialmente nell'entusiasmo che lei riversava per questa o quella persona "x" – molto spesso si trattava di un'artista – Buby guardava l'interlocutore con un sorriso misterioso e diceva: "Lucrezia è entrata nella fase della 'x' dipendenza". Questo distacco umoristico dalla strategia esistenziale e dalla militanza operativa di Lucrezia era, da parte sua, solo la testimonianza di una grande libertà, del rispetto per la libertà altrui. In questo senso, Lucrezia e Buby formavano una coppia veramente bella, piacevole da incontrare. Estremamente moderni nella

"Non dimenticate di ospitare volentieri chi viene da voi; alcuni senza saperlo, hanno ospitato degli angeli".
Ricordo una persona dolce, leggera come una piuma, per questo penso a Il cielo sopra Berlino di Wim Wenders, per questo penso a un Angelo.

IVAN ALEOTTI

"Do not forget to readily welcome who comes to us; some, without knowing it, have given hospitality to the angels."
I remember a gentle and charming person, as light as a feather. For this reason I think of The Wings of Desire by Wim Wenders, for this reason I think of an Angel.

Grassello, Beuys,
Düsseldorf 1980

*Il Disegno della Porta
e dello Specchio*,
Michelangelo Pistoletto,
Bolognano 1980

La casa e l'"hangar"/
The house and the "hangar",
La Coquille Blanche,
Praslin 1980

La Coquille Blanche,
Praslin 1978

Al Barone Buby Durini
Il dolore di una perdita si compone di un
confronto più solido con il passato e di un
cercare in esso utilità per il futuro.

GIAN RUGGERO MANZONI

To Baron Buby Durini
The pain of a loss is made up of a more
solid confrontation with the past and of a
looking in it for a usefulness regarding
the future.

loro flessibilità, Lucrezia e Buby dimostravano un rispetto reciproco, una sintonia interna di due libertà parallele. È così compromessa, oggi, la vita di coppia: troppo facile cadere nel formalismo moralistico, da un lato, e nel menefreghismo sentimentale, dall'altro. Il sistema di coesistenza di Lucrezia e di Buby, invece, era basato sulla franchezza e sulla verità.

Perdo il senso del tempo, quando penso a Buby. Non mi appare un'immagine del passato, al contrario, è tuttora una presenza forte nella mia memoria. Quando ero con lui mi sentivo a mio agio e non avevo nessuna fretta di trasmettere un qualsiasi messaggio, di farmi capire su una questione particolare. Mi sentivo come a casa mia e il ritmo del discorso si faceva fluido, agevole. È la condizione ideale, questo "comfort" nella autoresponsabilità, per dimenticare il tempo presente. Pensando a lui, ritrovo questo benessere intellettuale: per questo è un caro ricordo. Non ci "vediamo" spesso, Buby e io, ma con regolarità. Ricreiamo in fretta e con facilità la nostra rete di comunicazione. È il filo di Arianna dei nostri rapporti, attraverso i labirinti personali. È una necessità contingente. Con la sua scomparsa, sento mancarmi questo spazio di dialogo. E credo che allo stesso modo debba mancare a tutti i suoi veri amici: quelli che facevano parte dei suoi club reali o immaginari.

Per tentare di esprimere con una metafora il percorso spirituale di Buby Durini, la condizione eterna della sua umanità terrena, io lo vedo camminare da uno dei suoi club all'altro: dal mare all'arte, dall'arte ai sogni dell'avventura, dall'avventura alla natura. Perché Buby rispettava la natura come rispettava la gente. E sono disposto a scommettere che avrà lasciato un ricordo intenso e prezioso ai suoi contadini abruzzesi.

Buby era un uomo vero. Una volta si diceva un uomo di buona volontà. Un tipo d'uomo, comunque, sempre più raro su questa terra. Che quando scompare, lascia un vuoto incolmabile nei suoi amici. Si sente la sua mancanza. Compensata solo, e mai abbastanza, dal ricordo della grande umanità del personaggio. Questo senso profondo di umanità crea un vincolo semantico per la memoria, crea questo colore affettivo nel ricordo e nel sentimento. Mi sarà sempre vicino, quando si tratta di situazioni umane forti e belle. Buby ha conquistato nel mio pensiero il diritto assoluto a condividere con me i rari momenti in cui ci si sente fieri di far parte del club degli esseri umani.

L'amico Buby

grande capitano

di navigazione,

per rotte

fantastiche.

ELISEO MATTIACCI

My friend Buby,

great captain

of navigation,

for fantastic

routes.

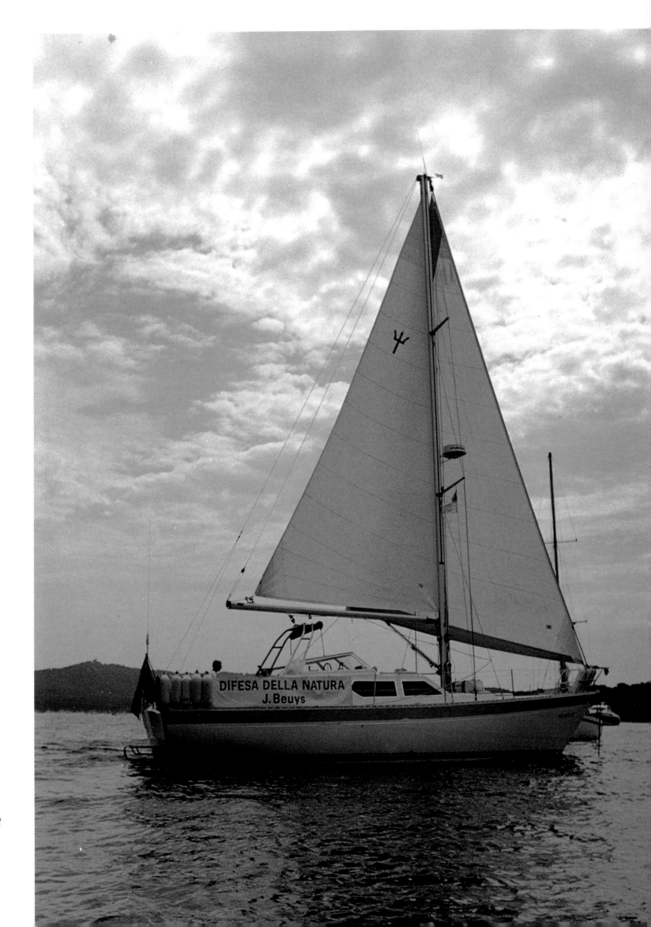

*La barca/The boat
"Capricorno".
Côte d'Azur 1990*

Aveva già vissuto, Buby Durini, una vita intensa e vagava, soprattutto per mare, quando, attraverso Lucrezia De Domizio e un piccolo gruppo di amici tra i quali c'ero anch'io, si accostò all'arte e fu per lui, inizialmente quasi incredulo e quasi ironicamente distante, una nuova vita, che poi divenne fino all'ultimo la sua, piena, totale, vera vita. E quello che ha lasciato è lì ad affermare, per immagini, proprio questo.

GETULIO ALVIANI

Buby Durini had already lived an intense life and he used to wander-above all at sea-when by way of Lucrezia De Domizio and a small group of friends (myself included) he drew close to art. Initially almost incredulous and almost ironically distant, for him this was a new life which up until the very end then became his own, full, total and real life. And what he has left is there to affirm this, by way of photographs, precisely this.

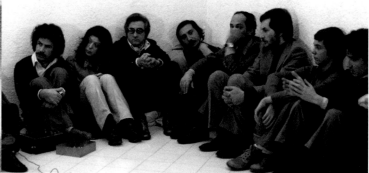

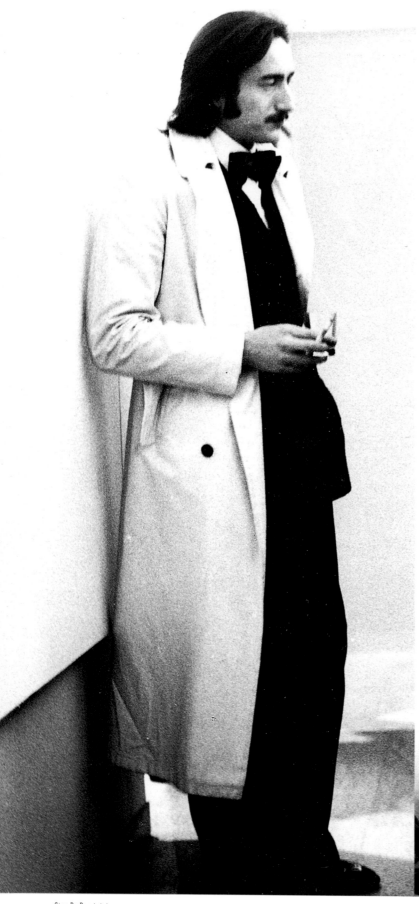

Gino De Dominicis,
Galleria Cardazzo,
Milano 1972

Conferenza/Conference
La Pop Art Americana,
Studio LD, Pescara 1972

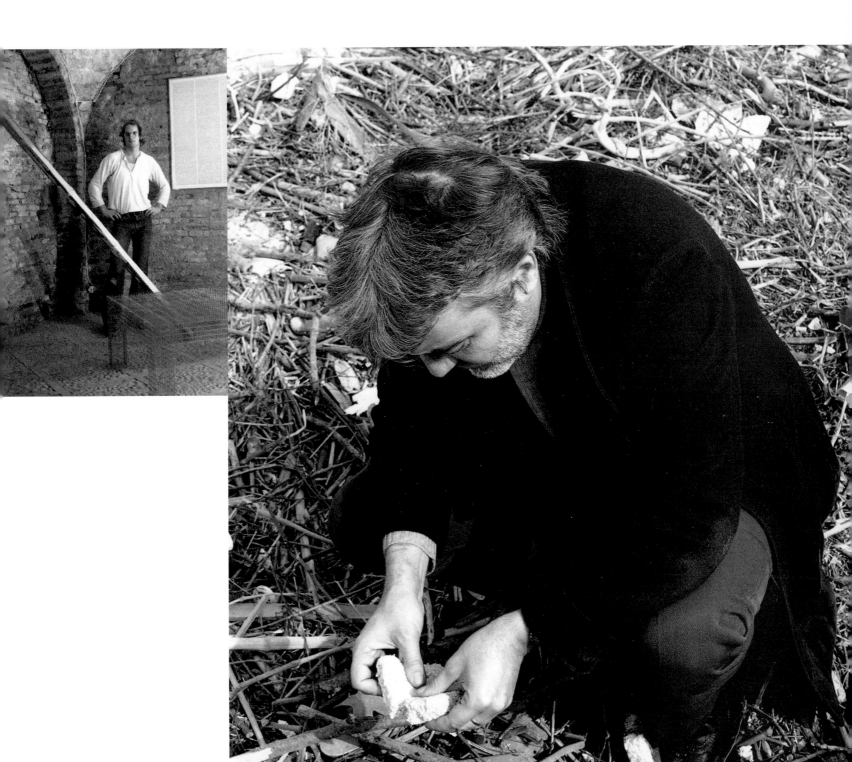

Jim Fine,
San Silvestro Colli 1975

Enrico Job, *Pescara 1975*

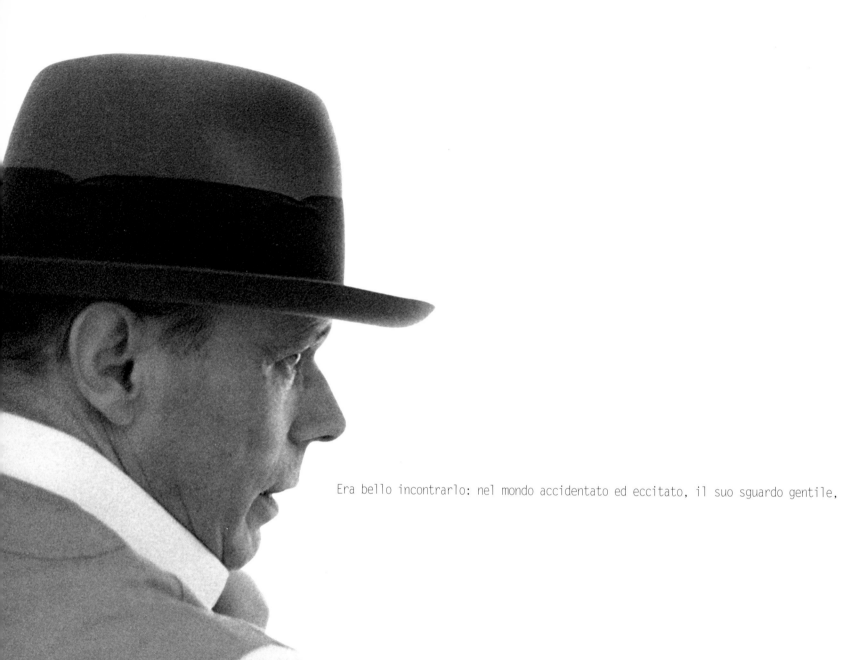

Era bello incontrarlo: nel mondo accidentato ed eccitato, il suo sguardo gentile,

"It was wonderful to meet him: in the eventful and excited world
his kind glance, come from afar, acted as a guide and guard for
you, a good guard and guide..."

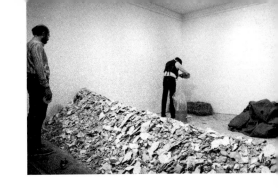

Aus Berlin: Neues vom Kojoten, Beuys, Ronald Feldman Gallery, New York 1979

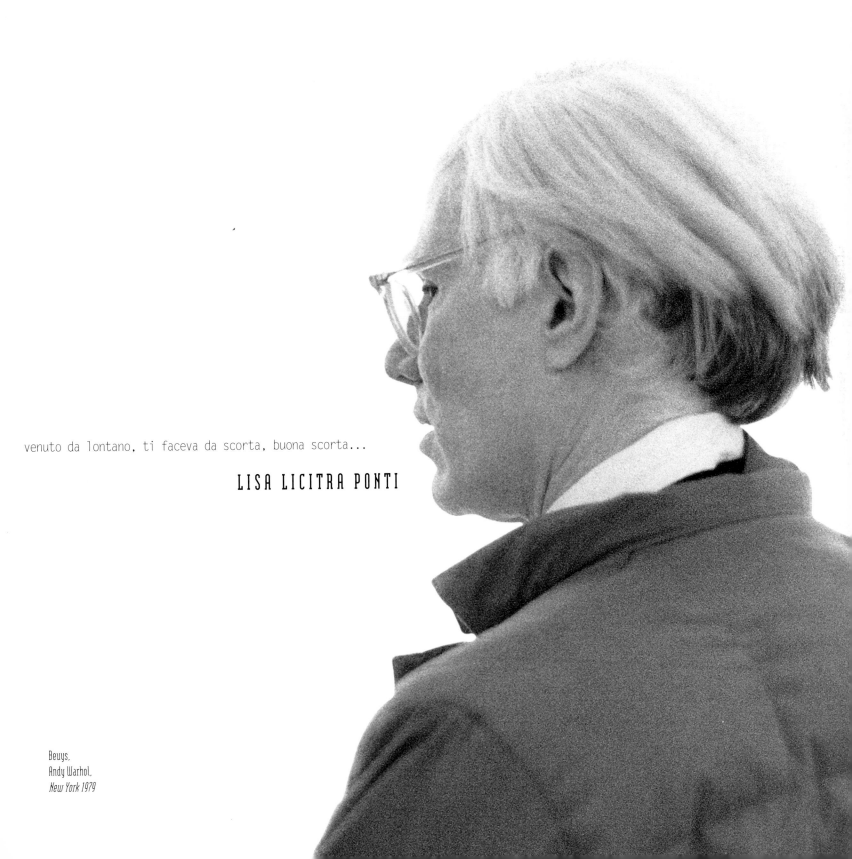

venuto da lontano, ti faceva da scorta, buona scorta...

LISA LICITRA PONTI

Beuys,
Andy Warhol,
New York 1979

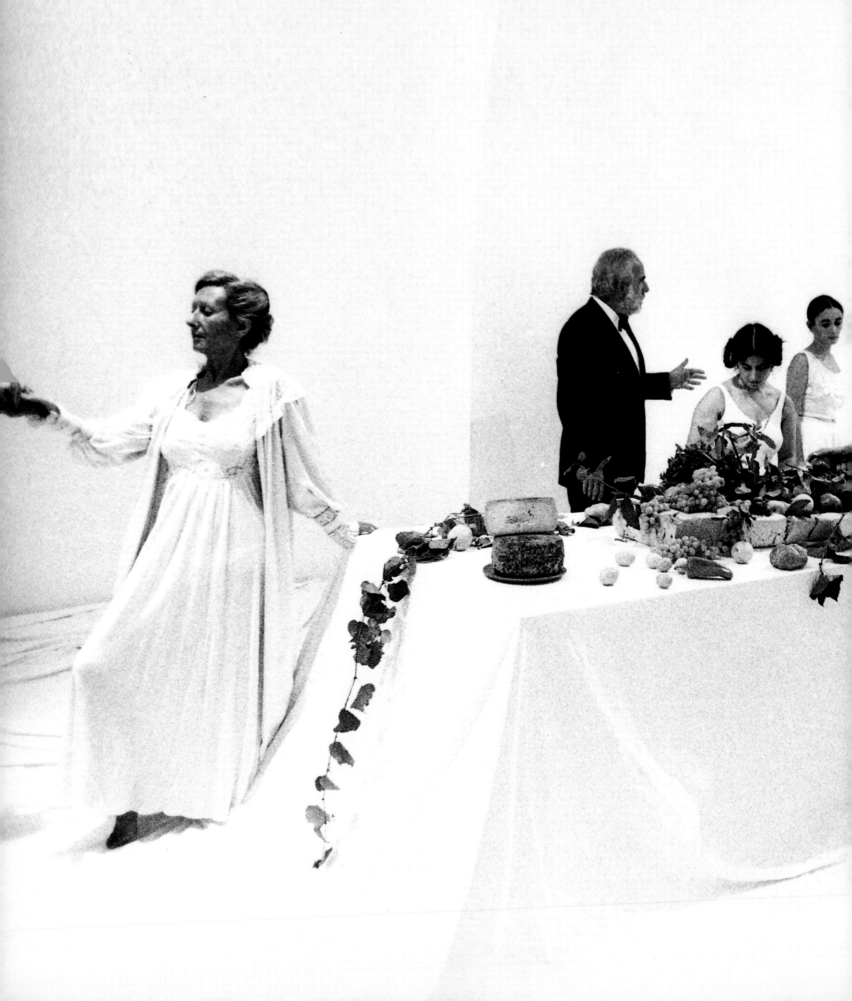

Lui è documento della nostra partecipazione e noi siamo documento della sua partecipazione.

Michelangelo
settembre 1996

MICHELANGELO PISTOLETTO

He is the document of our participation and we are the document of his participation.

Giudizio Universale
a dimensione reale,
Michelangelo Pistoletto
Autoscatto/Self-timer,
Pescara 1980

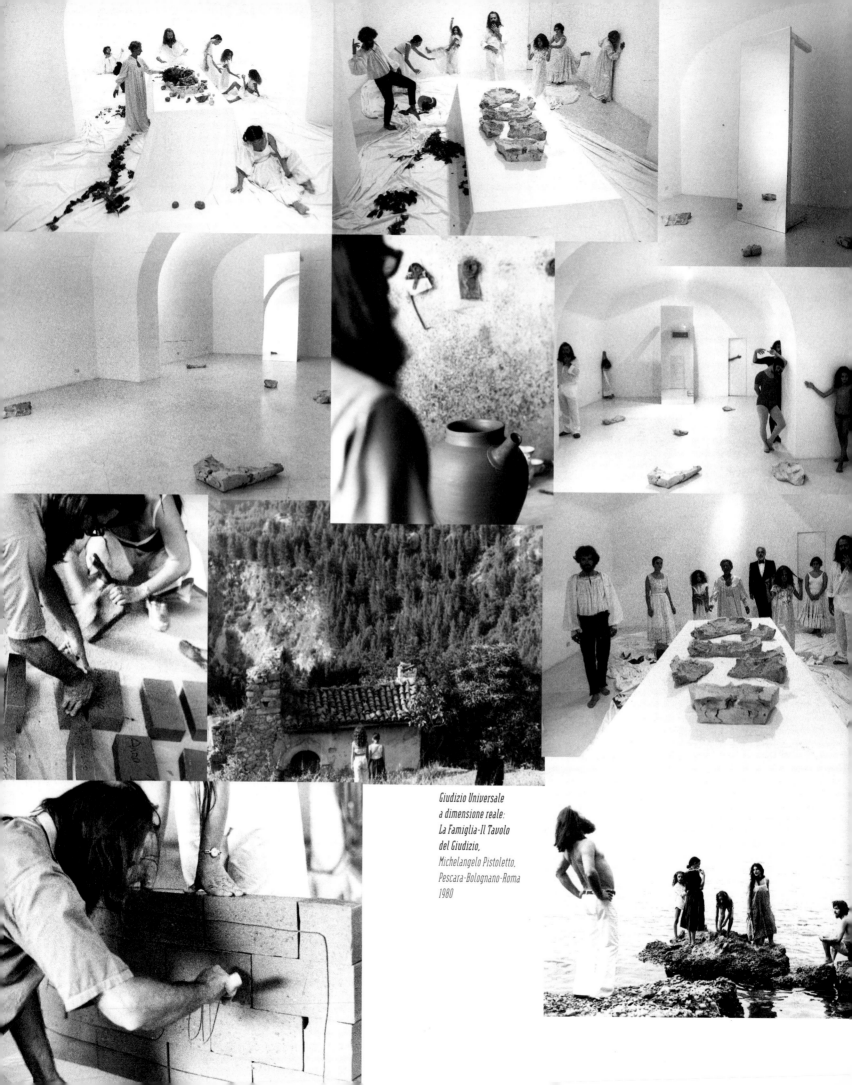

*Giudizio Universale
a dimensione reale:
La Famiglia-Il Tavolo
del Giudizio,*
Michelangelo Pistoletto,
Pescara-Bolognano-Roma
1980

Anno Uno.
Michelangelo Pistoletto.
Teatro Quirino, Roma 1980

NON RIESCO A PENSARE
SE NON A UN UOMO
CALMO INTELLIGENTE
CHE CAPISCE TUTTO.
UN AMICO. UN COMPAGNO.
HO SUONATO CONTENTO
DI SAPERE CHE STAVA
FOTOGRAFANDO.

GIUSEPPE CHIARI
SU
BUBI DURINI
1 9 9 6

GIUSEPPE CHIARI

I don't manage to think if not of a calm, intelligent man who understood every thing. A friend. A companion. I played content to know that he was photographing.

Buby Durini ha, di norma, assolto dal rischio dell'effimero una ricerca artistica considerata potente ma transitoria, sollevando il velo polveroso dell'oblio e bloccando l'attimo della creazione artistica nell'immagine eterna, testimonianza recuperata e consegnata ad altre epoche dal suo sguardo generoso e attento. Nell'accostare l'occhio alla macchina fotografica, Buby Durini, ha infatti saputo fissare acutamente e poeticamente il movimento, il flusso di un'arte divenuta, ormai, organismo vivente, pulsante nel tempo e nello spazio e centrifugare, di conseguenza, l'Avvenimento in linee di forza univoche, appartenenti ad un'estetica severa e suggestiva insieme.

Sequenze memorabili vengono così registrate per avvenimenti memorabili, espressioni di ritmo e certezze, stile e modalità personali.

Con dionisiaca frenesia, faunesco appostamento congiunti a maniacalità e intransigenza professionali, Buby Durini ha catturato immagini incomparabili. Ma il miracolo è che tra il fotografo-voyeur e il corpo dell'arte, sovente, si è instaurata una vera, indissolubile reciprocità d'intesa. Immagini della fragilità percettiva del battito d'ali, del respiro, acquisiscono, con il suo scatto, l'energia intemporale del dato storico.

MIMMA PISANI

As a rule Buby Durini freed an artistic research work considered efficacious albeit transitory from the risk of the ephemeral, raising the dusty veil of oblivion and blocking the moment of artistic creation in the eternal image, a testimony retrieved and consigned to other ages by his generous and attentive eye. In fact, in applying his eye to the camera Buby Durini knew how to acutely and poetically fix movement, the flux of an art become-by now-a living organism, pulsing in time and space. He knew, in consequence, how to centrifuge the Event/Happening in univocal lines of force belonging, at one and the same time, to a severe and suggestive aesthetic.

Memorable sequences were in this way recorded for memorable events, expressions of rhythm and certainties, personal style and modalities.

With Dionysian frenzy, with a faun-like ambush coupled with professional mania and intransigence, Buby Durini captured incomparable images. Although the miracle, often, is that between the photographer-voyeur and the body of art one had the establishing of a real, indissoluble reciprocity of intention and understanding. Images of the perceptive fragility of the beating of wings, of breathing, with his shot have taken on the energy lying outside of time of the historical datum.

Adriana D'Agostino, Franco Summa,
Pescara 1974

Lucia Spadano, Rolando Alfonso,
Bari 1977

Carlo Ciarli, Beppe Morra,
Fulvio Salvadori, *Bolognano 1986*

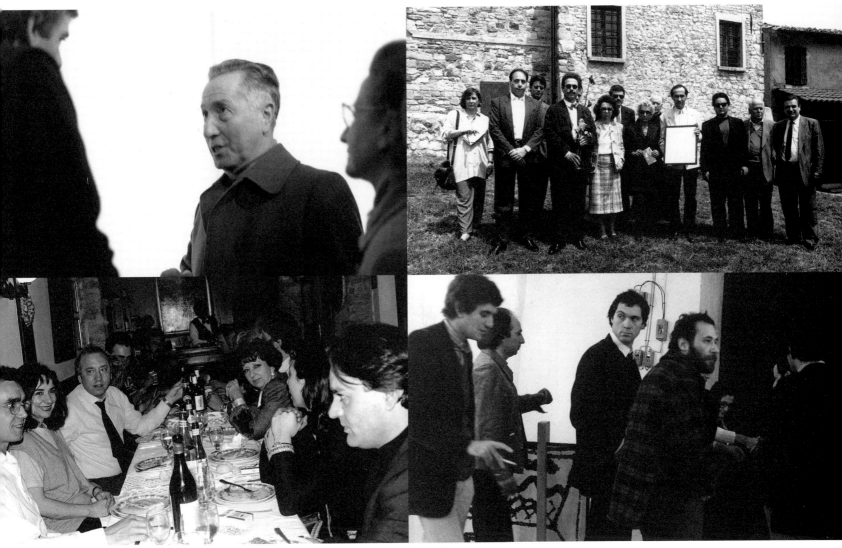

Francesco Vincitorio,
Roma 1972

*Donazione al Comune di
Salvarano del lavoro*
**Rose für Direkte
Demokratie** *di
Beuys/The work by
Beuys* **Rose für Direkte
Demokratie** *being
donated to the
Municipality of
Salvarano,
12 maggio/May 1991*

Si riconoscono/Among Claudio Bottello,
the others: Marisa Vescovo,
 Cesare Fullone,
 Torino 1991

 Ettore Spalletti,
 Sandro Chia,
 Tullio Catalano,
 Pescara 1975

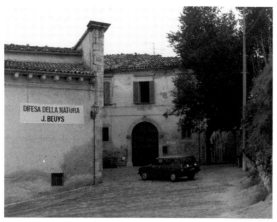

La macchina della F.I.U.
e lo striscione Difesa
della Natura di Beuys/
The car of the F.I.U. and
the Difesa della Natura
banner by Beuys, Palazzo
Durini, Bolognano 1983

Una cosa avevo in comune con Buby: il 16 novembre, la data del nostro compleanno. Anche il forte interesse per il jazz ci faceva incontrare, parlare, appassionare sulle note di Duke Ellington, Billie Holiday, John Coltrane.

Se penso alla morte vorrei mi venisse incontro in un momento felice, su un sentiero al cospetto di grandi montagne, in un luogo mitico, in Tibet o magari in Nepal.

Buby mi ha insegnato anche questo: lui ha saputo morire immerso in quel mare che certo tanto ha amato.

UMBERTO MARIANI

I had one thing in common with Buby, the 16th of November, the date of our birthday. Also the active interest for jazz allowed us to meet and talk, to become passionate to the notes of Duke Ellington, Billie Holiday and John Coltrane.

If I think about death then I would like it to meet me in a happy moment, on a path in front of great mountains, in a mythical place, in Tibet or perhaps even in Nepal. Buby also taught me this: he knew how to die immersed in that sea which he certainly loved so much.

A memory of a dear friend
Pierre Restany

My memory of Buby Durini is a wonderful one, in all senses. Because Buby was a beautiful person, he was a true man. A legend of being a great international playboy surrounded him but, to be quite honest, he was above all a man of the sea. The sea was his passion. He also had close ties with nautical culture in general and was a member of the exclusive club called "Fratelli della Costa" (Brothers of the Coast). Only one of the many clubs in which during his formidable life this man was virtually or actually enrolled.

The things which have most remained impressed in my memory are above all the discussions during my sojourn in the Seychelles, the guest of Buby and of his wife Lucrezia De Domizio. Every now and again we slipped off to drink a beer together. In this way I had the possibility of getting a completely personal idea of Buby by way of those precious fragments of his memory which from time to time he conceded in his conversations with other people. He could have been a master of narration because he was gifted with a sense of humour and a fertile imagination. Buby, instead, had projected this narrative and descriptive bent of his into photography, which had become the ideal means for materializing and verifying the intense and daily relationship he had with life. His photographic shot avoided the sensational: as far away as could be from the idea of the wealthy "paparazzo."

For Buby Durini photography was a supplementary instrument at the disposal of his sensitivity and emotivity. His photographs always and only live within a dimension of warm-hearted and friendly complicity with the person portrayed, they are never arrogant. He never tried to represent his models-who were also his friends-in monumental or spectacular poses. It was always the simplicity of being and its truth that Buby looked for. This humanity, this profound respect for the other person, was translated into smiling and happy images, into an atmosphere of real wellbeing. Buby cared a great deal about the encounter with happiness-even if one can't say that he tried to rouse this feeling in others. He simply wanted other people to appear with him in a humanly beautiful and serene contact. I remember that during our conversations we talked about people, stories and legends of the Seychelles. The islands of the southern seas are the ideal place for imagining fantastic adventures, the treasures and caves of Ali Baba, which in the contagion of the nature and the environment end up by appearing likely. Buby revealed them to me bit by bit. Legends which were always extremely individual and fabulous. What is certain is that Buby didn't

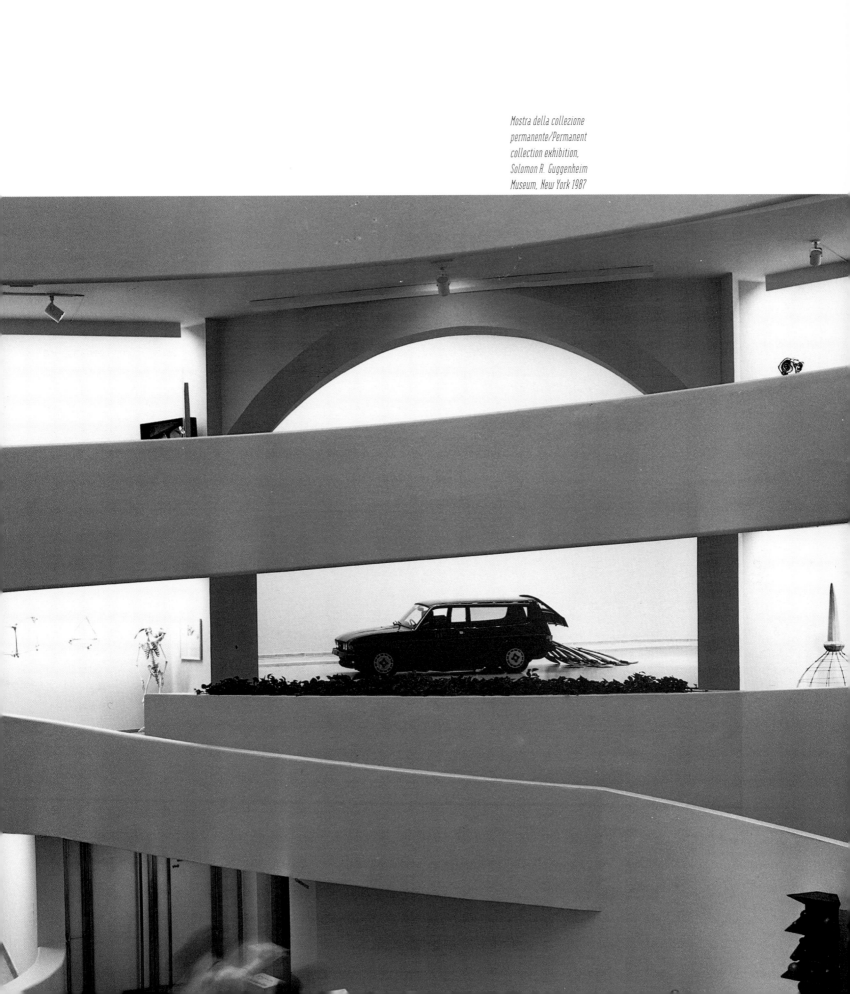

Mostra della collezione permanente/Permanent collection exhibition, Solomon R. Guggenheim Museum, New York 1987

Dihoandi, Efi Strousa,
Venezia 1982

Uova d'oro,
Vettor Pisani, Galleria
Sperone,
Roma 1986

Geltrude *e* Aldo Milli,
Kunsthaus, Zürich
12 maggio/May 1992

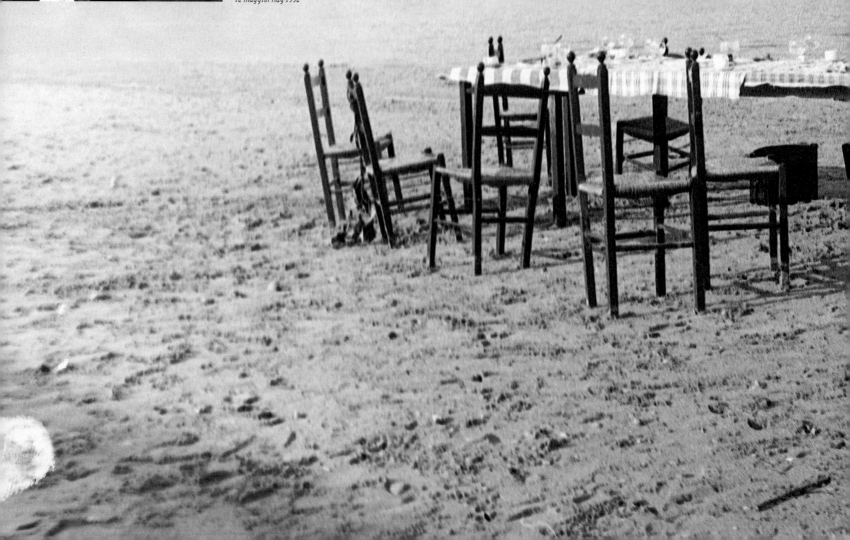

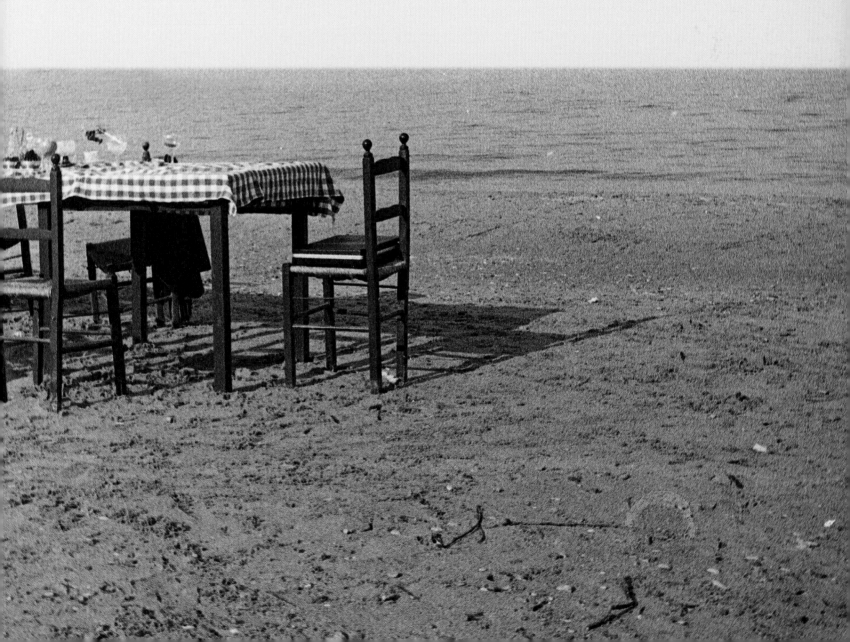

Enzo Jannacci,
Milano 1994

Luciano Caccia,
Gianpiero Vincenzo,
Peter Uhlmann,
Kunsthaus, Zürich
12 maggio/May 1992

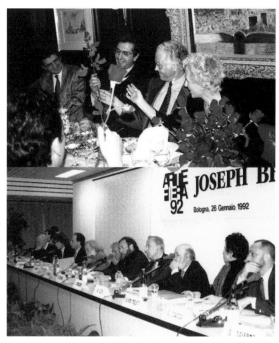

T. Trini, P. Tedeschi,
T. Carpentieri, P. Restany,
L. De Domizio Durini,
H. Szeemann, I. Tomassoni,
A. Izzo, F. Alfano Miglietti,
A. d'Avossa,
presentazione del
libro/presentation of the
book Il Cappello di Feltro,
Bologna
26 gennaio/January 1992

Watari Gallery,
Tokyo 1978

need to go hunting for these adventurers in order to find existential models. In fact, he loved artists perhaps due to this super-reality produced by their minds being open to the unknown, by their transcendent possibility. The meeting with Beuys-in this sense-must have been intense and profound in its truth.

I have a vision of Buby which I could define as having been morally healthy. When he gave suggestions to help me control my drinking, for example, he showed gifts of temperance and openly brought out his training as a biologist and scientist. On those occasions he showed the man who really knew how to combine the imperatives of science with the existential outbursts which every individual nurses deep down. Also this part of Buby Durini-more coordinated, more structured-formed part of his interior diversity and increased his fascination.

Another of Buby's qualities was his knowing how to listen to people. He knew how not to interrupt the person talking to him, he was prepared to let the person open his or her heart and specify his or her opinions to the very limit, even if Buby often didn't share these opinions in the least. This is a really great virtue. Buby Durini was the man of anti-censorship, of freedom of the spirit. In the chaotic, excessive and abusive world in which we live this reference to the man who knew how to listen and hear people takes on an exemplary value. To feel oneself the accomplice of different existential modalities: this was his human dimension.

For him clubs "of the different" didn't exist. Love for nature, the listening to people and diffused generosity were the instruments by way of which to meet his fellow-men. If a friend had a difficulty then Buby knew-and without hesitation-how to help. In the right way, at the right time and with the due discretion. This is a type of love for others which is really quite rare today.

I would also like to mention his sense of humour. Very often when talking with Lucrezia, especially when caught up in the enthusiasm which she exuded for this or that other Mr. "X"-very often an artist-Buby would look at the person with a mysterious smile and would say: "Lucrezia has entered the phase of 'X' addiction." This humorous detachment from the existential strategy and from Lucrezia's work militancy was on his part only the testimony of a great freedom-of respect for the freedom of other people. In this sense Lucrezia and Buby formed a really beautiful couple, charming to meet. Extremely modern in their flexibility, Lucrezia and Buby displayed a reciprocal respect, an internal

Carola Pandolfo,
Elio Marchegiani,
Bolognano 1985

Vino F.I.U.,
Beuys,
Bolognano 1983

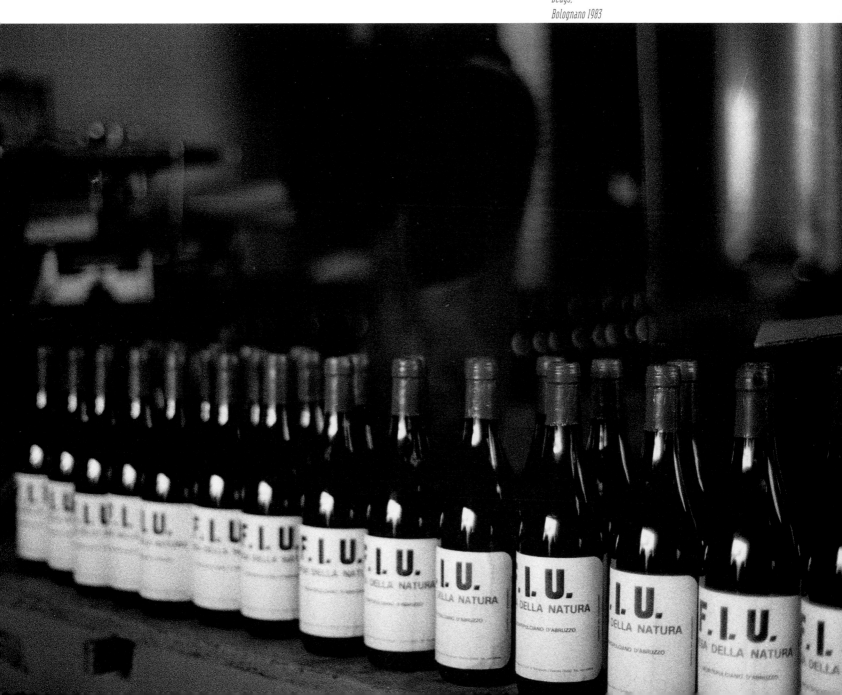

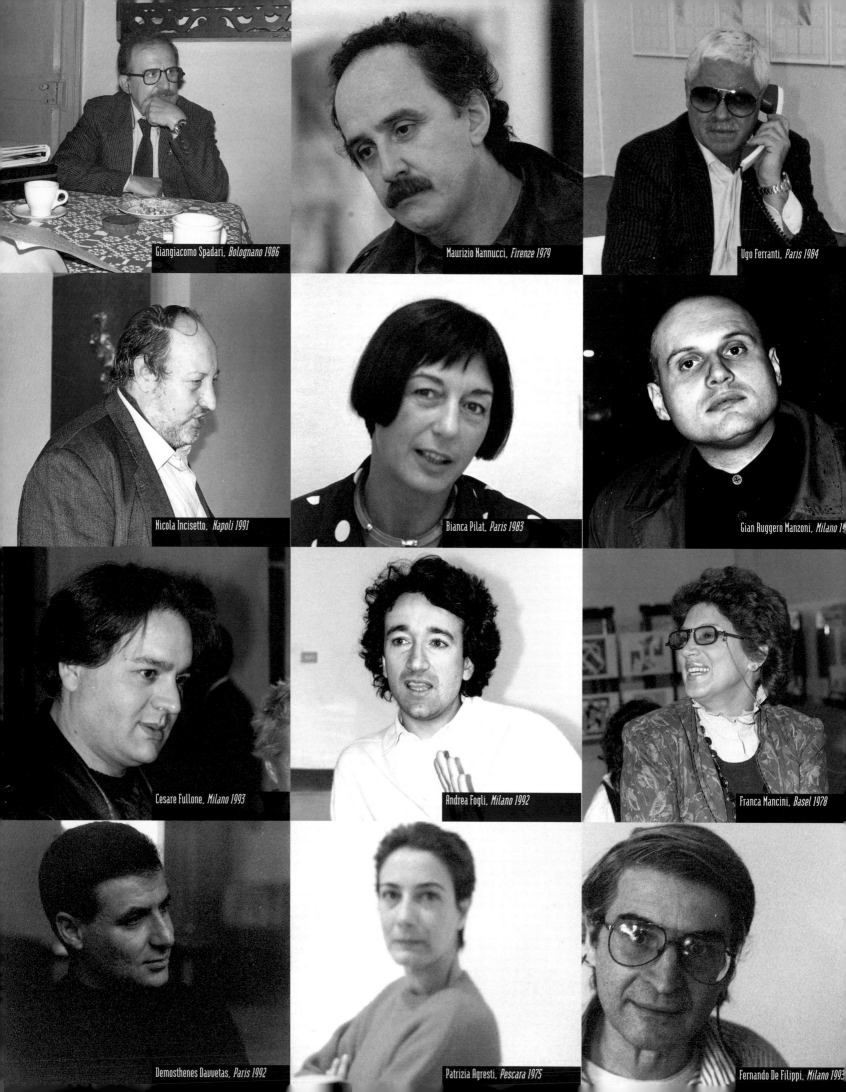

Giangiacomo Spadari, *Bolognano 1986*

Maurizio Nannucci, *Firenze 1979*

Ugo Ferranti, *Paris 1984*

Nicola Incisetto, *Napoli 1991*

Bianca Pilat, *Paris 1983*

Gian Ruggero Manzoni, *Milano 19*

Cesare Fullone, *Milano 1993*

Andrea Fogli, *Milano 1992*

Franca Mancini, *Basel 1978*

Demosthenes Davvetas, *Paris 1992*

Patrizia Agresti, *Pescara 1975*

Fernando De Filippi, *Milano 199*

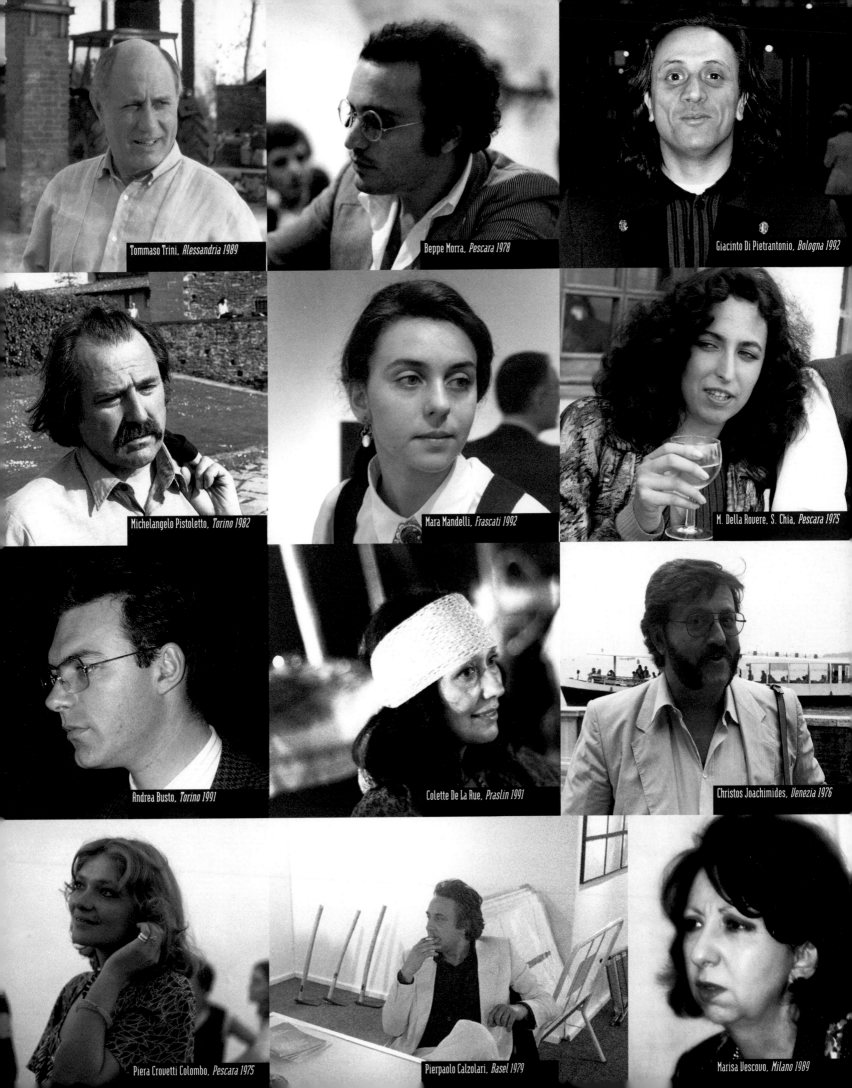

Tommaso Trini, *Alessandria 1989*

Beppe Morra, *Pescara 1978*

Giacinto Di Pietrantonio, *Bologna 1992*

Michelangelo Pistoletto, *Torino 1982*

Mara Mandelli, *Frascati 1992*

M. Della Rovere, S. Chia, *Pescara 1975*

Andrea Busto, *Torino 1991*

Colette De La Rue, *Praslin 1991*

Christos Joachimides, *Venezia 1976*

Piera Crovetti Colombo, *Pescara 1975*

Pierpaolo Calzolari, *Basel 1979*

Marisa Vescovo, *Milano 1989*

Gianenzo Sperone,
Torino 1975

Sandro Chia,
Simona Bagnoli,
Pescara 1975

Si riconoscono/
Among the others:
S. Chia,
M. Bagnoli, P. Betti,
P. Calzolari, G. Calzolari,
R. Salvadori, P. Agresti,
Pescara 1975

syntony of two parallel freedoms. The life of the couple is compromised to such an extent today: on the one hand it is too easy to fall into moralistic formalism while, on the other, to give way to sentimental indifference. The coexistence system of Lucrezia and Buby was instead based on frankness and veracity.

When I think of Buby I lose my sense of time. He doesn't appear to me as being an image of the past. On the contrary, he is still a strong presence in my memory. When I was with him I felt at ease and was in no hurry whatsoever to communicate any sort of message, to make myself understood regarding any particular question. I felt as if I were in my home and the rhythm of the discussion became fluid, relaxed. This feeling of comfort in self-responsibility is the ideal condition for forgetting present time. When thinking about him I once again find this intellectual wellbeing: this is why he is a dear memory. Buby and I don't "see" each other often, although we do with regularity. Quickly and easily we recreate our communication network. It is the thread of Ariadne of our relationships, by way of personal labyrinths. It is a contingent need. With his death I feel the lack of this dialogue space. And I believe that in the same way it must be lacking for all of his real friends: those who formed part of his real or else imaginary clubs.

In order to try to express Buby Durini's spiritual path or road with a metaphor, to express that eternal condition of his earthly humanity, I see him walk from one of his clubs to another: from the sea to art, from art to the dreams of adventure, and from adventure to nature. Because Buby respected nature in the same way he respected people. And I'm prepared to bet that he has left a both intense and precious memory to his farm workers of the Abruzzi.

Buby was a real man. Once one used to say "a goodwilled man." A type of man, in whatever case, who is increasingly more rare on this earth. Who when he leaves us, leaves an unreplenishable vacuum in his friends. One feels his absence. Only compensated-and never sufficiently-by the memory of the great humanity of the person. This profound sense of humanity creates a semantic bond for the memory, it creates this affective colour in both memory and feeling. He will always be close to me when it is a question of strong and beautiful human situations. In my thought Buby has conquered the absolute right to share the rare moments with me in which one feels proud to be part of the club of human beings.

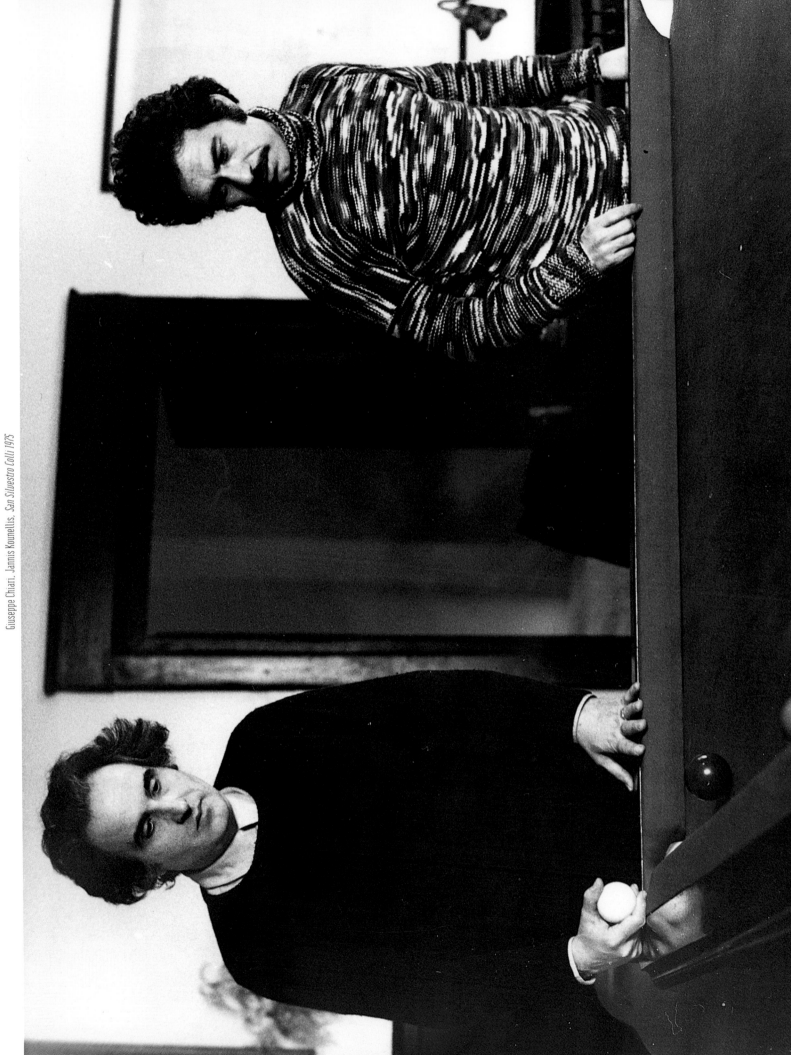

Giuseppe Chiari, Jannis Kounellis, *San Silvestro Colli 1975*

L'immagine di Lucrezia e di Buby che ballano insieme a una fiera di Basilea,
infinito tempo fa.
Il tempo è lì, si è fermato lì.

GIUSEPPE CONSOLI

The photograph of Lucrezia and Buby dancing together at a Trade Fair in Basel,
an infinite time ago.
Time is there, it stopped there.

Michelangelo Antonioni
(Los Angeles) da/from
Raidue, Milano 1994

Aratura Biologica,
Joseph Beuys,
San Silvestro Colli 1976

Un'amicizia iniziata alla fine degli anni
Sessanta, una stima reciproca devota nel tempo,
un ricordo che si fissa per sempre nell'animo.

FRANCO GIULI

A friendship begun at the end of the 1960's,
a reciprocal and devoted esteem over the years,
a memory which is fixed for ever in the mind.

Appunti di Buby Durini per il discorso che avrebbe dovuto tenere in occasione della donazione di un disegno di Joseph Beuys alla collezione d'arte contemporanea della Galleria degli Uffizi di Firenze, comunque avvenuta il 12 febbraio 1995.

Notes by Buby Durini for the speech which he was to have made on the occasion of the donation of a drawing by Joseph Beuys to the contemporary art collection of the Galleria degli Uffizi in Florence. The donation took place anyway on the 12th of February 1995.

The friendship which bound me to Joseph Beuys resulted from our common interest for nature and the problems dealing with agriculture were very often those which allowed us to spend hours in discussions that always had a common objective: the non-destruction of whatever living species and the conservation of the equilibrium that for so long has permitted the Earth on which we live to furnish us with the possibility of living. Scientific progress, understood not as progress of knowledge but as technological progress, has got out of control. Today we no longer know whether it is more correct (or just) to have discovered a drug which saves millions of lives or a deadly weapon that destroys those same lives we have wrenched away from death.

Do we want to live or do we only hope we survive?

There must be an answer to this question which each one of us ought to ask him or herself every so often. Perhaps it will not be able to be given by a Professor or by an expert in social problems, or else perhaps they have already "digested" the critical arguments which we—perhaps—only just glimpse. Something is certain. Were all of us to dedicate a minimum part of our time to the problem of existence (our own and that of others, naturally) without being bullied into it, without fears and compromises, then we would certainly accelerate the possible achievement of the problem's solutions and we could honestly say that we have done something against this collective suicide.

Returning to the immediate problems of our meeting.

The last time I was Beuys' guest in his country I once again saw healthy rosemary plants taken there from San Silvestro. I once again saw the rabbit (a symbolic

L'amicizia che mi lega a Gioseph Beuys nasce proprio dal comune interesse per la natura ed i problemi inerenti l'agricoltura sono molto spesso stati quelli che ci hanno concesso di trascorrere ore in discussioni che avevano sempre un obbiettivo comune: la non distruzione di qualsiasi specie vivente, e la conservazione dell'equilibrio che ha concesso per tanto tempo alle terre sulla quale viviamo di darci la possibilità di vivere. Il progresso scientifico inteso non come progresso delle conoscenze, ma come progresso tecnologico ha preso la mano. Ora non sappiamo più se è più giusto aver scoperto un farmaco che salva milioni di vite o una micidiale arma che distrugge quelle stesse vite che abbiamo strappato alla morte.

Vogliamo vivere o speriamo solo di sopravvivere!?

A questa domanda che ognuno di noi dobrebbe forsi ogni tanto la risposta deve esserci. Forse non ce la potrà dare un titolare di cattedra o un esperto di problemi sociali, o forse loro avranno già digerito gli argomenti di critica che noi, magari, appena intravediamo. Una cosa è certa. Se noi tutti, dedicassimo un minimo del nostro tempo al problema dell'esistenza (propria e degli altri naturalmente) senza soprassazioni, senza timori e senza compromessi, acceleremmo certamente il possibile raggiungimento delle soluzione del problema e potremmo onestamente dire di aver fatto qualcosa contro questo suicidio collettivo.

Torno ai problemi immediati della nostra riunione.

L'ultima volta che fui ospite di Beuys nel suo paese ho rivisto vive e vegete delle piante di rosmarino portate da San Silvestro. Ho rivisto il coniglio (fu un dono simbolico del prof. Consoli per Natale 1976)

Vi sembreranno piccole stupide cose; invece sono una molla

gift on the part of Prof. Consoli for Christmas 1976).

They will seem small and stupid little things to you whereas instead they are an incentive to do something more. One cannot negate that today's world—and Italy alone in so far as it is part of this world—has made many mistakes in the agricultural sector. The provisions for farmers are applied sector by sector without looking at what the neighbouring or more distant sector has done or is doing in the same point in time. This is true not only on a national level but also—and above all—on the international plane. This disordered planning has led to the success of some regions or countries and to the agricultural failure of others. By now milk no longer tastes of milk, eggs have the flavour of fish, cereals are produced with such an economic importance of fertilizers as to make one's hair stand on end, and vegetables—hideously expensive—are only eaten when produced in greenhouses and are destroyed when it is the right season for their production. I shan't talk to you about statistics: there are people here who are updated and informed about this and who can clarify some of these points and even correct an exaggerated fear on my part. The world's future, in fact, lies in the hands of those persons who are capable of indicating the path to follow. It is up to us, however, to actively take part in this work. It's not sufficient to return home content about having sold the bullock. We should also remind ourselves at that point exactly what it cost us, what we have risked (it could have died) and above all whether at the price its meat will be sold for all of us can tranquilly order a piece of it without first saying what the piece has to weigh!

a fare qualcosa di più! Non si può negare che oggi il mondo (e l'Italia solo in quanto ne fa parte) ha commesso molti errori nel settore agricolo. Le provvidenze per gli agricoltori vengono applicate settorialmente senza vedere quello che il settore vicino o lontano ha fatto o sta facendo nello stesso momento. Questo non solo a livello nazionale ma, e soprattutto a livello internazionale. Questa progettazione disordinata ha portato al successo di alcune regioni o nazioni ed al fallimento agrario di altre. Ormai il latte non sa più di latte, le uova sanno di pesce, i cereali sono prodotti con un peso economico di fertilizzanti da far paura, gli ortaggi si mangiano solo (carissimi) quando vengono prodotti in serre e si distruggono quando è la giusta stagione delle loro produzione. Non vi parlo di statistiche: sono presenti persone che sono aggiornate e preparate in merito e che potranno chiarire alcuni di questi punti ed anche correggere un mio esagerato timore. Il futuro del mondo è proprio nelle mani di quelle persone che possono indicarci la strada: sta però a noi partecipare attivamente a questo lavoro. Non basta tornare a casa contenti di aver venduto bene il vitellone; dovremmo anche ricordarci in quel momento quanto ci è costato cosa abbiamo rischiato (poteva morire) e soprattutto se, al prezzo al quale verrà venduta la sua carne, tutti noi presenti potremo tranquillamente ordinarne un pezzo senza dire prima quanto deve pesare il pezzo! Esistono paesi ad est o ad ovest, non ha importanza, dove dei progressi sono stati fatti; smettiamo allora di inventare la tassina col manico a destra, cerchiamo

There are countries in the West and the East, the difference doesn't matter, where progress has been made. So let's stop inventing right-handled cups. Let's try to start out from the highest points the others have reached and let's try to invent what follows. Perhaps we'll make mistakes but at least we won't make those mistakes which have already been made and overcome in these countries. Sometimes political promises—in wanting to honour them—are connected to the error. An error which later all of us pay for, both those politically contrary to the promising party and the others, those who in the representatives of their own political colour saw the genes of the new agricultural policy. Perhaps the promise might also have been valid, perhaps, although evidently the technicians involved in the new agricultural operation carried out a job in which they had not introduced that pinch of something else that is what has allowed a branch of rosemary to bud in Germany or in small Wert and which sank its first roots at Pescara, in San Silvestro. I think that all of us have contracted a debt during our lives. In order to buy selected seeds, cows of a special breed, vine cuttings, or for a television set or else for a car. The people who sold these things wanted guarantees, they gave them to us, and we paid in six months, in a year or in two years. But we paid. Agricultural problems, today, are often resolved at a high level with the financial means of whatever country is prepared to give these means. Don't you think that also these creditors, in some way, ought to be paid at the end? Or do you think that they cancel everything for us without our undersigning perhaps the most shameful of compromises?

di partire dalle ~~finestrad~~ vette alle quali sono giunti gli altri e cerchiamo di inventare quello che segue. Forse commetteremo degli errori ma per lo meno non commetteremo quegli errori che in questi paesi sono già stati fatti e superati.

Alcune volte delle promesse di carattere politico, volendole mantenere sono legate all'errore. Errore che paghiamo poi tutti nè quelli politicamente contrari al partito promettente nè gli altri, quelli che vedevano nei rappresentanti del proprio colore politico i geni della nuova politica agraria. Le promesse forse poteva anche essere valide, forse, ma evidentemente i tecnici addetti alle nuove operazione agraria svolgevano un lavoro nel quale non avevano messo quel pizzico di altra cosa che è quella che ci consente di far nascere in Germania o nelle piccola Wert un ramo di rosmarino che ha le sue prime radici a Pescara, a San Silvestro. Penso che tutti noi avremo contratto un delito nelle nostre vite. Per acquistare sementi selezionate, delle mucche di razze speciale, delle talee di viti o, ~~un abuso persona~~ ~~queresson~~ per il televisore o le macchine. Chi ha venduto queste cose ha voluto delle garanzie, ce le ha date, e noi abbiamo pagato in ~~un anno~~ sei mesi, in due. Però abbiamo pagato. Ora ~~si~~ i problemi agrari vengono spesso risolti ad alto livello con finanziamenti di qualsiasi paese disposto a farli. Non pensate che anche questi creditori, in qualche modo debbano essere pagati alla fine? O pensate che ci annullino tutto senza che ~~noi~~ sotto firmiamo magari il più vergognoso compromesso?

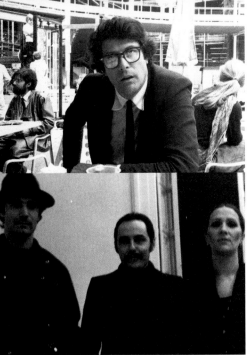

Pio Monti, *Basel 1979*

Fabio Sargentini,
Vettor Pisani,
Karla Kunning,
Roma 1974

Marco Bagnoli,
Pescara 1974

I Dadi della Sorte

I pensieri versati dalla testa nelle ore
calde sulla vita dato per scontato che
sia eterna calano giù delle crepe aperte
dai terremoti silenziosi nelle
profondità perse della memoria e i
naviganti del mare del silenzio badano
alle stelle e la rotta rimane
imperturbata
l'aria pare quieta
curva schiena vita conta le monete
pescate dalla tasca
i serpenti scivolano lungo le strade
bagnate dalla pioggia cadono le pietre
dall'alto sui fanghi sparsi dappertutto
batte il cuore implacabilmente nel petto
segnato
le mani tirano i dadi della sorte
la combinazione rimane il 6.6 e i 6
monologanti della sorte forgiano battendo
le lame e limano il corpo d'acciaio
della spada
curano le parole e sentono brontolare
i vulcani
cavalcano i draghi sul pendio delle terre
incandescenti e cantano l'addio.

BIZHAN BASSIRI

*Stand Bernd Kluser - Jörg
Schellmann, Basel 1982*

Harald Szeemann,
Lea Vergine, Emilio Isgrò,
*presentazione
di/presentation of "RISK
arte oggi", Circolo della
Stampa, Milano
30 maggio/May 1994*

Cesare Chirici,
Nuccia Comolli,
Bolognano 1993

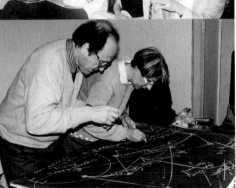

The Dice of Fate

The thoughts poured by the head in the warm
hours on life taken for granted that is
eternal, open crevices descend
from the silent earthquakes within the lost
depths of the memory
and the navigators of the sea of silence attend
to the stars and the course remains
undisturbed
the air appears calm
curved-backed life counts the coins
fished from the pocket
the snakes slip along the roads
wet by the rain the rocks fall
from above onto the omnipresent muds
implacably the heart beats in the marked
breast
hands throw the dice of fate
the combinations remain 6.6 and the 6's
monologizers of destiny they forge by beating
the blades and perfect the body of steel
of the sword
they care for words and hear the volcanoes
growl
they ride the dragons on the slopes of the lands
incandescent
and sing farewell.

BIZHAN BASSIRI

Beuys,
Caroline Tisdall,
discussione/discussion
Incontro con Beuys,
Pescara
3 ottobre/October 1974

Alberto Moretti,
Firenze 1974

Fabio Mauri,
Roma 1991

Veert, 1975

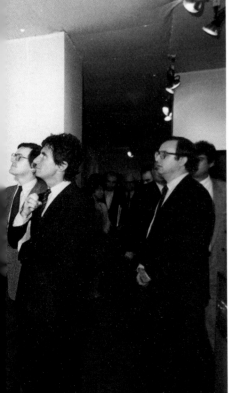

Jack Lang *di fronte
all'opera* **Guggenheim
Museum** *di Beuys durante
la visita allo stand di
Lucrezia De Domizio/in
front of* **Guggenheim
Museum**
*by Beuys during his visit
to Lucrezia
De Domizio stand, FIAC,
Paris 1983*

Lino Federico,
Bolognano 1994

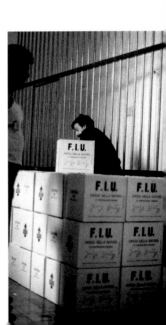

Intelligenza viva, dal pensiero profondo, capace
di stabilire amicizie e di intessere relazioni ad
ogni livello. Umile, perciò grande; laico nel
pensiero ma non nei sentimenti; fedele ai principi
dell'amicizia e della civile convivenza. Amava
l'arte e la coniugava con la natura.

LINO FEDERICO

Living intelligence, from the most profound
thought, capable of establishing friendships and
of weaving relations at every level.
Humble because grand. Laic in thought but not in
his feelings. Faithful to the principles of
friendship and of civil cohabitation.
He loved art and conjugated it with nature.

*Antologica di
Beuys/Beuys anthological
exhibition, Solomon R.
Guggenheim Museum,
New York
1 novembre/November 1979*

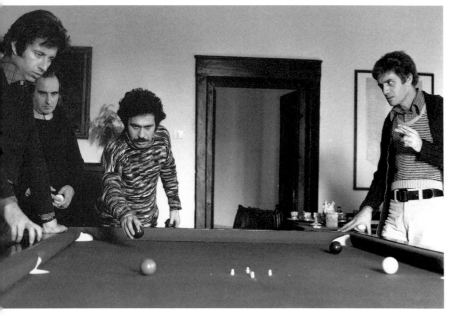

Mario Pieroni,
Giuseppe Chiari,
Jannis Kounellis,
Ettore Spalletti,
San Silvestro Colli 1974

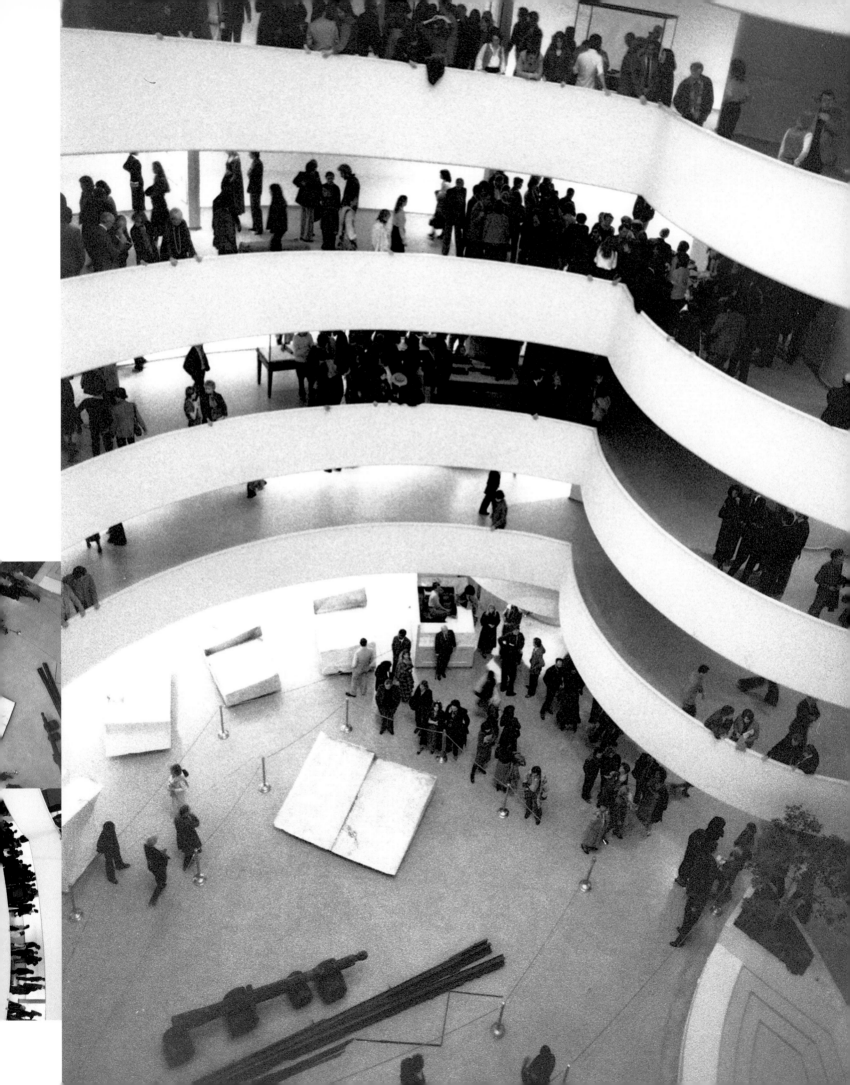

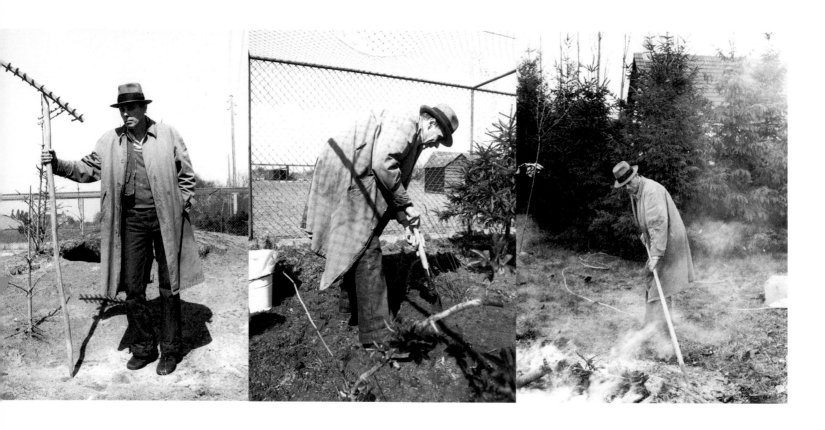

Un ricordo. Quanti ricordi di Buby.

Il mio ricordo è legato alla prima volta che conobbi Buby a Bolognano. Avevo poco più di ventun'anni ed ero in compagnia di un amico critico di Napoli, Arcangelo Izzo. Mi accolse con amabilità; come se frequentassi da sempre casa sua. La giornata si svolse attorno al tavolo preparato da Ornella; parlare con lui era come parlare con un viaggiatore inglese dell'Ottocento che conosceva le "anime" e i "luoghi". Il suo interloquire era spesso accompagnato da immagini, le sue immagini cariche dei sentimenti e passioni tipici di un cittadino del mondo. Si avvertiva l'eleganza con cui si poneva nei confronti del prossimo, la sua nobiltà era profonda ma assolutamente non ostentata, la percepivi per la sua naturalezza. Forse sarebbe stato meglio per me non scrivere queste poche righe, per non intristirmi!

ALFONSO ARTIACO

A memory. How many memories of Buby.
My memory is tied to the first time I met Buby in Bolognano.
I was little more than twenty and was accompanied by a critic friend from Naples, Arcangelo Izzo.
He welcomed me affably, almost as if I had always frequented his home.
The day was spent around the table prepared by Ornella. To talk to him was like talking to an English
traveller of the nineteenth century who knew "souls" and "places."
His conversation was often accompanied by images, his photographs charged with feelings and passions
typical of a citizen of the world.
One felt the elegance with which he placed himself before his fellow-men, his nobility was profound
although absolutely not flaunted, you perceived it for the naturalness it was.
Perhaps it would have been better for me not to have written these few lines, not to sadden myself in
the process.

ALFONSO ARTIACO

Beuys, Veert 1975

Un luogo si ama, oppure si odia, o anche si dimentica, per le "sue cose".

Anzi, per le "cose sue", per tutto ciò che, pur essendo peculiare o forse proprio per questo, riesce o non riesce a raggiungerti dovunque ed in qualsiasi momento con la nitidezza del Pensiero, dell'Immagine, del Ricordo. Un Luogo è disegnato, scolpito, colorato dalle "cose sue", non puoi toglierne alcuna perché sono Essenza, e puoi aggiungerne solo se amalgamabili all'Essenza. Altrimenti saranno "altre" cose; magari belle, magari buone, ma che mai ti raggiungeranno altrove con la nitidezza del Pensiero, dell'Immagine, del Ricordo.

Io amo Bolognano, da sempre, per le "cose sue".

Buby Durini è, da sempre, una "cosa" di Bolognano.

Non ha senso dire: Buby Durini non c'è.

Ed io lo dico solo per affermare che non ha senso.

CLAUDIO SARMIENTO

A place is loved or else is hated or even forgotten for "its things."

Rather, for the "things it embodies," for everything which while being peculiar—or perhaps precisely for this reason—manages or does not manage to reach you everywhere and in whatever moment with the clearness of Thought, of the Image and of the Recollection.

A Place is designed, sculpted and coloured by "its things," you cannot remove anything from it because they are Essence, and you can only add to them if this is able to be amalgamated with the Essence.

Otherwise they will be "other" things. Perhaps beautiful, perhaps good but which will never reach you elsewhere with the clarity of Thought, of the Image and of the Recollection.

I have always loved Bolognano for "its things."

Buby Durini has always been a "thing" of Bolognano.

There's no sense in saying: Buby Durini isn't there.

And I say this only in order to affirm that it doesn't have sense.

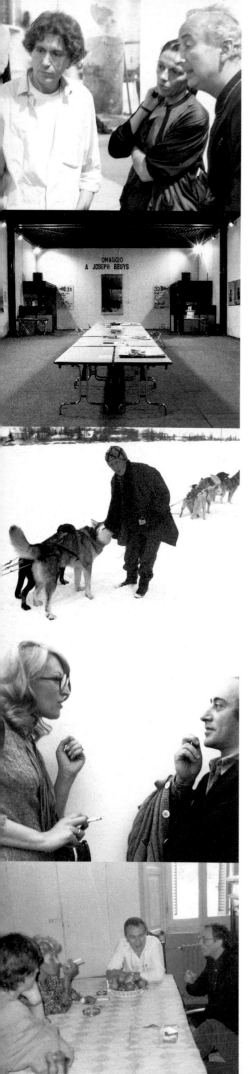

(Recita un proverbio finlandese: "La natura insegna a parlare, la ragione insegna a tacere").

Buby Durini fotografava mentalmente ogni cosa. Sul luogo del mio diligente delitto – Differimento della geometria – egli apparve in qualità di singolare detective: scrupoloso e notarile, severo e felpato, paterno e discreto. Non aveva complessi di superiorità, Buby, e ciò insieme al fatto che amava e sapeva ascoltare ne faceva un personaggio segnatamente irregolare. Le sue foto, più che la messa a fuoco di un temperamento, testimoniano l'ineluttabilità del mondo; di un mondo afono e senza stagioni, stagliato nella crudeltà del ricordo.

LINO CENTI

(A Finnish proverb runs as follows: "Nature teaches to speak, reason teaches to keep quiet").

Buby Durini mentally photographed every thing. On the place of my diligent crime — Differimento della Geometria (Deferment of Geometry) — he appeared in the guise of a singular detective: scrupulous and notarial, severe and like plush, paternal and discreet. Buby didn't have superiority complexes, and this together with the fact that he loved to — and knew how to — listen. This made him a markedly irregular character. His photographs, and more even than the focussing of a temperament, testify to the ineluctability of the world. To a world both aphonic and lacking seasons, standing out against the cruelty of memory.

Buby Durini: il volto umano dell'arte *Giancarlo Politi*

Buby Durini non c'è più. Ha scelto un Natale di sole ed un mare immenso di corallo e di foreste sottomarine per andarsene. Se n'è andato di soppiatto, con la sua macchina fotografica, quasi uno scherzo come il suo "humour" vagamente anglosassone.

E come Beuys, suo grande vecchio amico, se n'è andato senza salutare nessuno, all'improvviso, per gioco e per celia e per il suo amore tragico per la vita, lasciando Lucrezia attonita sulla battigia ad attenderlo.

Chi scriverà l'epitaffio dolce e tenero di questo "critico" dell'arte snob ed incantato che ha scelto rari artisti come amici da mettere a nudo in un gesto d'amore?

Buby Durini non è stato un fotografo, come molti pensano: è stato un cronista, cioè un critico, dell'arte a lui contemporanea e congeniale. Così come i più grandi testimoni del nostro tempo, più che gli scrittori o i poeti o i giornalisti, sono stati invece i fotografi come Robert Capa, Irving Penn, Henri Cartier-Bresson, Richard Avedon, che con la fredda emozione della loro macchina fotografica, meglio di qualsiasi scritto, hanno raccontato eventi, fatti, tragedie, così Buby dissacrando e spogliando gli artisti, ci ha fatto scoprire il volto umano dell'arte. Sono state le sue immagini domestiche e familiari, a farmi capire Beuys con la sua immensa umanità e semplicità, non i mille libri spesso saccenti su di lui.

Buby spogliava Beuys o gli altri artisti a cui, grazie a Lucrezia, si avvicinava, come un padre tenero il proprio neonato per mostrarlo orgoglioso nella sua spavalda e sacrilega bellezza ignuda. O anche come il contadino ostenta l'agnello appena nato. Ed io ho conosciuto l'arcano Beuys, il grande sciamano, l'uomo che sapeva comunicare anche le asprezze germaniche, senza cappello, tenero con i fiori, umile con i contadini, arrogante con i potenti, grazie a te Buby, fanciullo eterno dagli occhi tristi, ora spenti ma sempre vivi nel ricordo breve di tutti noi che restiamo a terra.

(Da "Flash Art", gennaio 1995)

Buby Durini: the human face of art
Giancarlo Politi

Buby Durini is no longer with us. He chose a sunny Christmas and an immense sea of coral and submarine forests for leaving us. He left furtively, with his camera, almost a practical joke like his vaguely Anglo-Saxon humour.

And like Beuys, his great friend, he left without saying goodbye to anyone, unexpectedly, as a game and for fun and for his tragic love for life, leaving Lucrezia stunned on the waterline to wait for him.

Who will write the gentle and tender epitaph of this "snobbish" and enchanted art "critic" who chose rare artists as friends to lay bare in a gesture of love?

Buby Durini wasn't a photographer, as many people think: he was a chronicler—that is, a critic—of the art which was contemporary and congenial to him. In the same way as the grand testimonies of our age, and rather than writers, poets and journalists, instead photographers like Robert Capa, Irving Penn, Henri Cartier-Bresson and Richard Avedon have with the cold emotion of their cameras—and better than any piece of writing—narrated events, facts and tragedies. And similarly Buby, desecrating and stripping the artists, allowed us to discover the human face of art. His homely and familiar photographs made me understand Beuys with his immense humanity and simplicity, and not in a thousand—often presumptuous—books about him.

Buby stripped Beuys and the other artists whom he approached thanks to Lucrezia, stripping like a tender father does his new-born baby in order to proudly show him in his bold and sacrilegious naked beauty. Or also as the farm worker who flaunts the lamb just born.

And I knew the arcane Beuys, the great shaman, the man who also knew how to communicate Germanic tartness, without his hat, tender with flowers, humble with farm workers, arrogant with the powerful, thanks to you Buby, eternal boy with sad eyes, now spent although always lively in the brief memory of all of us who remain on land.

(From "Flash Art," January 1995)

È nel pieno cuore dell'Oceano Indiano, nella dolcezza della Sua isola che si fa vivo per me il suo ricordo. Nello stesso tempo lui era medico per le donne che portavano i loro bambini e Principe dell'arte contemporanea, lui accoglieva malati ed artisti con la stessa semplicità, lo stesso sorriso, la stessa tenerezza.

Mi sento adesso come il cagnolino che lo seguiva dappertutto nelle Seychelles e sapendo della sua vicina partenza per l'Europa, si sdraiava nella polvere piangendo. Lui ridendo allora mi aveva detto "Guarda è caduto nella tristezza". Adesso so grazie a lui che gli uomini, gli animali e le cose hanno un'anima.

JEAN-MICHEL OTHONIEL

It is in the heart of the Indian Ocean, in the mellowness of His island, that the memory of him becomes alive for me. At one and the same time he was a doctor for the women who brought him their children and a Prince of contemporary art: he welcomed the sick and artists with the same simplicity, the same smile and the same tenderness.

Now I feel like the puppy which followed him around everywhere on the Seychelles and, knowing about his imminent departure for Europe, lay in the dust crying. Laughing, he said to me: "Look, it's fallen into sadness." Now, and thanks to him, I know that people, animals and things have a soul.

A Buby! ottobre 9 " La chambre noire cøte l'œil

NICOLE GRAVIER

L'acqua ribrilla,
incespica sulla luce intensa di quel paese lontano,
dove tu eterno esploratore
cercavi di catturare le rosee profondità dei raggi del sole
attingendo il riverbero dell'ultima immagine.

Così mi piace immaginarti
dopo il racconto di Lucrezia,
tutto teso a scoprire nell'increspo dell'onda,
nel luccichio dell'acqua,
il segreto di un'immagine segreta.

Nel riflesso del silenzio,
in righe che potrebbero non terminare mai,
cerco di ricordare, un gesto, uno sguardo...

E su un frammento della memoria ondeggia la vita.

Né statua, né stella
hai reso immutabile il tuo passo,
la tua voce.

Oltre l'inverno e l'estate
viaggerai su una zattera di luce.

FERNANDO DE FILIPPI

The water flashes again,
becomes mixed up on the intense light of that far-off
country
where you, eternal explorer,
tried to capture the rosy depths of the sun's rays
drawing from the reverberation of the last image.

This is how I like to imagine you
after the story by Lucrezia,
all aimed in the ruffling of the wave,
in the glistening of the water,
at discovering the secret of a secret image.

In the reflection of the silence,
in lines which might never ever end,
I try to remember, a gesture, a look...

And life bobs on a fragment of memory.

Neither statue nor star
you have rendered your step unchangeable,
your voice.

Beyond the winter and the summer
you will travel on a raft of light.

Praslin, 1978

BUBY DURINI
un uomo nobile
e un grande fotografo
la sua opera
lo renderà
immortale

BERND KLÜSER

BUBY DURINI
a noble man
and great photographer
his works
will keep
him
alive

La Confessione,
Enrico Job, Pescara 1975

Terremoto a Palazzo,
Beuys, Galleria Lucio
Amelio, Napoli 1981

Ci sono persone che non dovrebbero nascere. Ci sono persone che vivono essendo già morte. Ci sono infine persone che non dovrebbero morire mai. La loro presenza ci rende bella la vita. La loro mancanza ci è insopportabile.

Incontrare e abbracciare il caro Buby mi riempiva di gioia.

Ho fisso nella memoria il suo piacevole conversare, il modo squisito di ospitare e soprattutto la sua capacità di farmi sentire la sua amicizia.

UGO FERRANTI

129>

There are people who ought never to be born. There are people who live while already being dead. And, finally, there are people who should never ever die. Their presence makes life beautiful for us. Their loss is unbearable for us.

To meet and embrace dear old Buby used to fill me with joy.

In my memory I have riveted his way of conversing, his exquisite way of giving hospitality and, above all, his ability to make me feel his friendship.

La Pietà, Enrico Job,
Galleria Toselli,
Milano 1976

Giuseppe Consoli,
Lina Wertmüller,
Efi Kounellis,
Pescara 1973

Buby stava dietro al suo obiettivo: una macchina nera e attorno una barba grigia,
a lato un sorriso. Spesso penso a come ci ha lasciati, nelle acque calde delle
Seychelles, forse un'alga fra i capelli e la rena sulle ciglia. Con quel sorriso
sulle labbra.

ANDREA BUSTO

Beuys *mentre impollina
manualmente la pianta
del Frutto della
Passione/pollinating by
hand the Passion Fruit
plant, Praslin dicem-
bre/December 1980*

Buby stayed behind his lens: a black camera and all around a grey beard,
a smile to the side. I often think of how he left us, in the warm waters of the
Seychelles, perhaps a piece of seaweed in his hair and sand on his eyebrows.
With that smile on his lips.

Giulio Paolini,
Bruno Corà, *Pescara 1983*

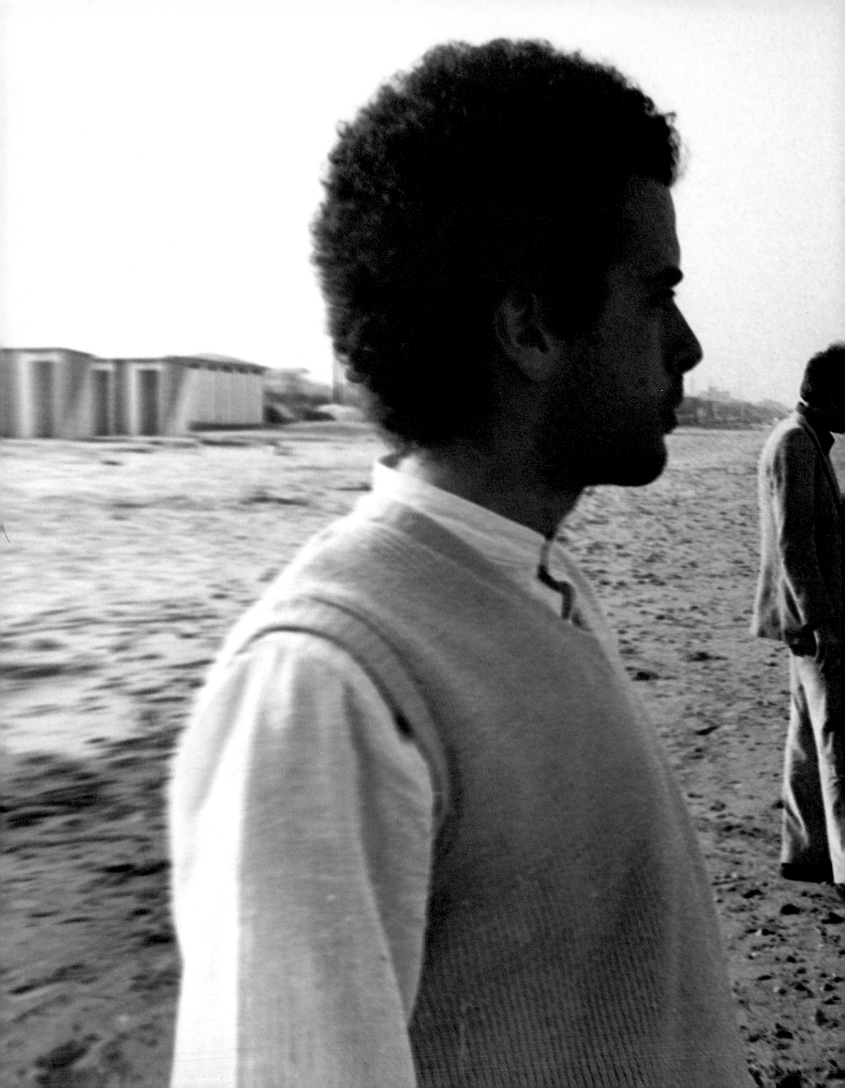

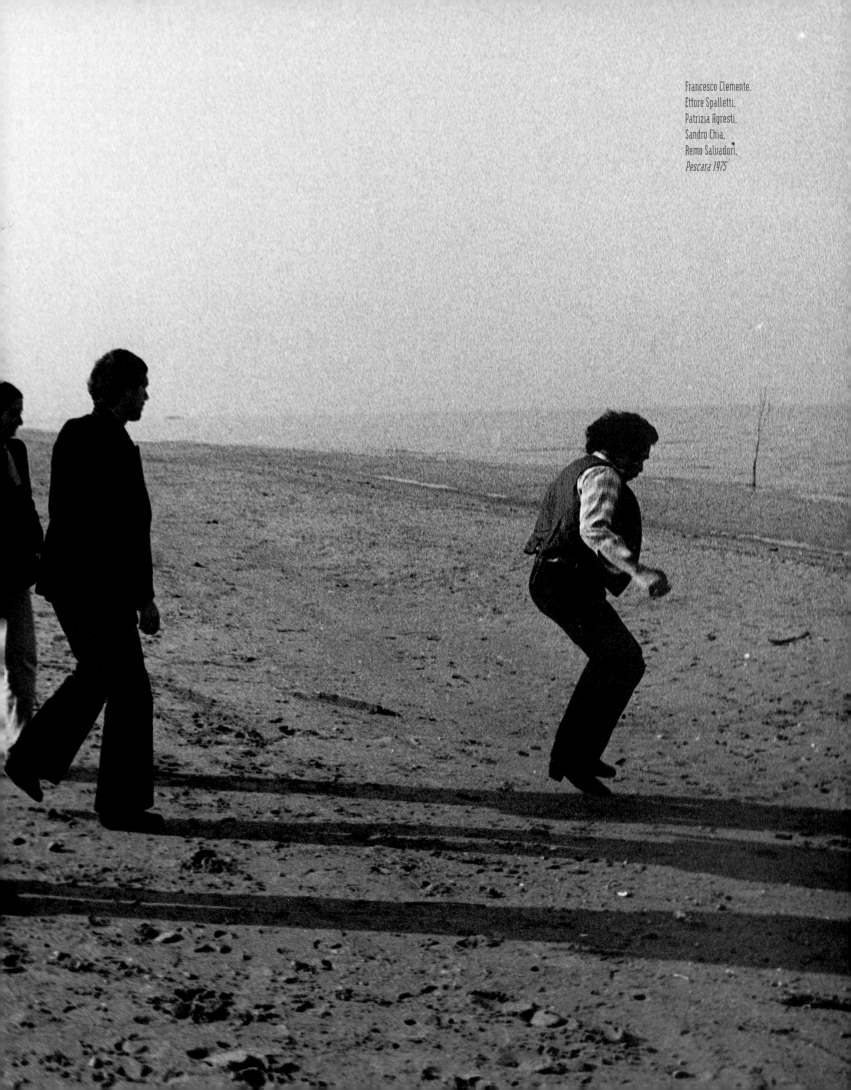

Francesco Clemente,
Ettore Spalletti,
Patrizia Agresti,
Sandro Chia,
Remo Salvadori,
Pescara 1975

Love and Life. Life is Love

Lucrezia De Domizio Durini

"In ogni grande separazione si nasconde un germe di follia che bisogna guardarsi dal covare e dall'accarezzare con il pensiero"
(Wolfgang Goethe)

Buby Durini aderiva alla tradizione antica, la quale voleva che la disciplina fosse un atto interiore. Egli disprezzava l'indisciplina e non sopportava la disciplina meramente esteriore.

In verità Buby Durini era essenzialmente un marinaio.

Mi piace ricordarlo come uno dei personaggi romantici descritti nei romanzi di Joseph Conrad.

Un lupo di mare segnato dalla malinconia e dal tormento di sentimenti familiari mai corrisposti e da vocazioni giovanili represse dalle vicissitudini della vita e della guerra. Coinquilini segreti che l'accompagneranno per tutta la vita. L'"alter ego" è il Capitano che governa la barca con la calma dell'uomo saggio. Manovra le vele con l'incomparabile ironia tipica dalle sue origini di "gentleman" anglosassone. Getta l'ancora nei fondali rocciosi con la consapevolezza di essere *sovrano assoluto*. Soccorre i naufraghi a recuperare dimensioni spirituali mai sottoposte a criteri di oggettività "scientifica".

Non è mia intenzione affidare la lettura magica della personalità di Buby Durini alla tradizione astrologica; comunque ritengo utile sottolinearne la nascita e l'ascendente in Scorpione. Un segno zodiacale che porta con sé un bagaglio temperamentale tipico nelle varie situazioni della vita. Per il lettore più consapevole della dinamica dei meccanismi psichici, ove le immagini interiori aderiscono alle segrete fantasie e i fantasmi si esorcizzano e diventano innocui, sarà più facile comprendere quanto sia stata insaziabile per Buby Durini l'avidità di conoscere, di sperimentare, di scoprire. Essendo lo Scorpione uno tra i segni più legati al Karma, nel termine filosofico religioso indiano, la scelta di realizzarsi nelle tendenze opposte del mondo reale e del mondo spirituale ed invisibile lo rendevano, da una parte, razionale, saggio, lucido e dall'altra,

fortemente intuitivo e paradossalmente distruttivo e costruttivo. Ma non è forse dal caos che si determina la costruzione dell'universo e quindi anche la ricerca continua di noi stessi? Per lui lo studio dell'uomo era una costante verifica legata al riconoscimento della ragione cui corrisponde naturalmente una capacità intellettiva di operare. Una specie di tabella di marcia soggetta a variabili periodi e a recuperi straordinari, a sorprendenti incontri e a fortissime emozioni. La filosofia di vita di Buby Durini era nell'autenticità del comune svolgersi dell'esistenza.

La calma è stata la protagonista dell'intera sua personalità. Quella calma, che sprigiona dolcezza dai lineamenti del volto e, dai gesti, propaga segnali di confortante sicurezza e delicata signorilità.

La calma non è la pigrizia di Devolven né tantomeno la codardia descritta da John Milton.

È la determinazione di una complessità fatta di coerenza. È la quiete in movimento che scandisce il ritmo spirituale che pervade la terra e il cielo. Simbolo di espansione interiore. Espressione profonda riservata agli uomini degni di rispetto. Legame di un rango che appartiene più alla storia della propria verità che alla nobiltà del casato di origine.

La *calma* di Buby non era soltanto una serenità diffusa, era anche un turbamento d'amore verso l'inquietudine e l'imprevedibilità dell'uomo e della società.

Quella ingratitudine "pura" dell'essere umano che Dostoevskij descrive come "volgare follia", come incapacità dell'uomo di gestire le leggi della Natura e il rituale della quotidianità. In questo inestinguibile gioco si pone la calma di Buby Durini. La calma è la quiete della sua sofferenza. In un'epoca di turbamenti dove le molteplici sventure degli uomini nascono dall'ansia di muoversi con smoderata inquietudine per possedere comunque l'immagine del potere, la personalità pacata e serena di Buby Durini ci indica un esercizio di equilibrio emotivo che, prescindendo da qualsivoglia istanza, conferisce l'onorevole privilegio della *dignità* quale bene assoluto dell'uomo.

Ciò che sorprendeva in lui era la formazione creativa scientifica. La *versatilità* incarnata nel suo agire. Da una parte era dote naturale, dall'altra recava una forte dose di riflessione interiore, sempre rivolta però verso il mondo esterno. Quella creatività che indica desiderio del fare, dell'agire, del comprendere.

Nulla era dato al caso e, nel contempo, nulla era calcolato.

Suonava quasi tutti gli strumenti senza aver mai studiato musica. Questo era uno dei suoi rimpianti giovanili... Amava tutta la musica. Preferiva il jazz, nelle sue varie forme. Aveva il dono del ritmo. Cantava alla maniera di Louis Armstrong e ballava con l'abilità seduttiva di un grande latin lover. Era un uomo affascinante. I gesti, lo sguardo, il comportamento confluivano nella parola e trasmettevano un particolare messaggio emotivo che lo rendeva profondamente interessante. Incontrarlo era come impadronirsi di un pezzo di mondo... *Schizzava vignette* con una duttilità di segni che sembrava venire dalla scuola di Reiser, suo grande ammiratore. In tempo di guerra il saper disegnare gli procurò pane e companatico nei campi d'aviazione militare americana, nei pressi di Campo Marino nel Molise. È proprio questo il periodo che segna la scollatura della vita del giovane Durini.

Figlio di Federico Carlo, Barone di Bolognano di origine milanese, colonnello dei Cavalleggeri decorato con medaglia d'oro nella Prima Guerra Mondiale, e della Contessa Gordon-Weld di Boston, educato nella tradizione culturale di una nobile famiglia di intellettuali imparentati con i Croce e i Pignatelli di Napoli e con i Weld di Germania (il bisnonno materno fu il primo direttore d'orchestra che portò la musica di Wagner in America), Buby Durini rimase orfano di padre all'età di circa 15 anni. Fu la Contessa Renata, donna colta, attiva, impegnata politicamente, a seguire la formazione culturale dell'unico erede dell'intero casato Durini. Per lui la famiglia progettava grandi ideali. La guerra,

purtroppo, lo costrinse ad interrompere gli studi scientifici e a rifugiarsi a San Martino in Pensilis, un piccolo paese del Molise, in casa di due vecchie lontane zie zitelle che con seducente maestria, combinarono il suo matrimonio con Concetta Tozzi, cugina di secondo grado, orfana, di età più avanzata del giovane Durini ed educata alle strette regole di un complesso conformismo ecclesiastico. Dal matrimonio nacquero, a breve distanza l'una dall'altro, due figli: Arcangela e Federigo.
Buby Durini aveva poco più di vent'anni. Questa prematura svolta della vita fu per Buby Durini la sua conradiana *linea d'ombra*.
Differenze ambientali e culturali, desideri irrealizzati, realtà temporali, costrizioni spaziali, produssero gravi ripercussioni sulla vita familiare. Il matrimonio ben presto si rivelò un insuccesso.

"La Natura degli uomini è simile: sono le abitudini che li rendono tanto diversi"
(Confucio).

Fu la forza della sua singolarità ad elevarlo dalle meschinità della vita di ogni giorno. A rendere sempre più forte la sua volontà, il suo sapere, il desiderio di crescita e di pace.
Grazie allo sviluppo delle sue doti naturali riuscì a gestire la sua crisi interiore e in questo modo fu in grado di ritrovare il centro di se stesso, della propria esistenza, della sua profonda *saggezza*.

Con il *modellismo* esercitava la grande virtù della pazienza. Sapeva utilizzare il tempo libero. I soldatini, i piccoli aerei, i trenini, il suo "Bounty", rimasto incompiuto alla "Coquille Blanche" di Praslin nelle Isole Seychelles, sono la testimonianza di una qualità di vita ricca d'ingegno e di fantasia. Quando percorrevamo le avenue di New York, le strade di Milano o i boulevard di Parigi, pieni di boutiques, restava affascinato dalle vetrine dei negozi di giocattoli. Era capace di trascorrere intere giornate in quei luoghi fantasmagorici dove la fantasia dei bambini si

Luigi Ontani, *Napoli 1975*

Solare Buby,
fra i compagni d'Ulisse
t'ho cercato
sulla scacchiera della vita
più bella!

Nobile antico
d'immagini frementi
nel tuo castello
ancora dialoghi d'arte
con amici tanti.

La tua anima divisa
fra terra degli avi
e ineffabile mare veleggia
per incredibili scoperte
o dionisiache avventure.

Solar Buby,
among the companions of Ulysses
I looked for you
on the most beautiful
chessboard of life!

Ancient aristocrat
of passionate images
in your castle
with so many friends
you still hold a dialogue of art.

Your soul divided
between the land of your ancestors
and ineffable sea sails
for incredible discoveries
or Dionysian adventures.

BRUNO DEL MONACO

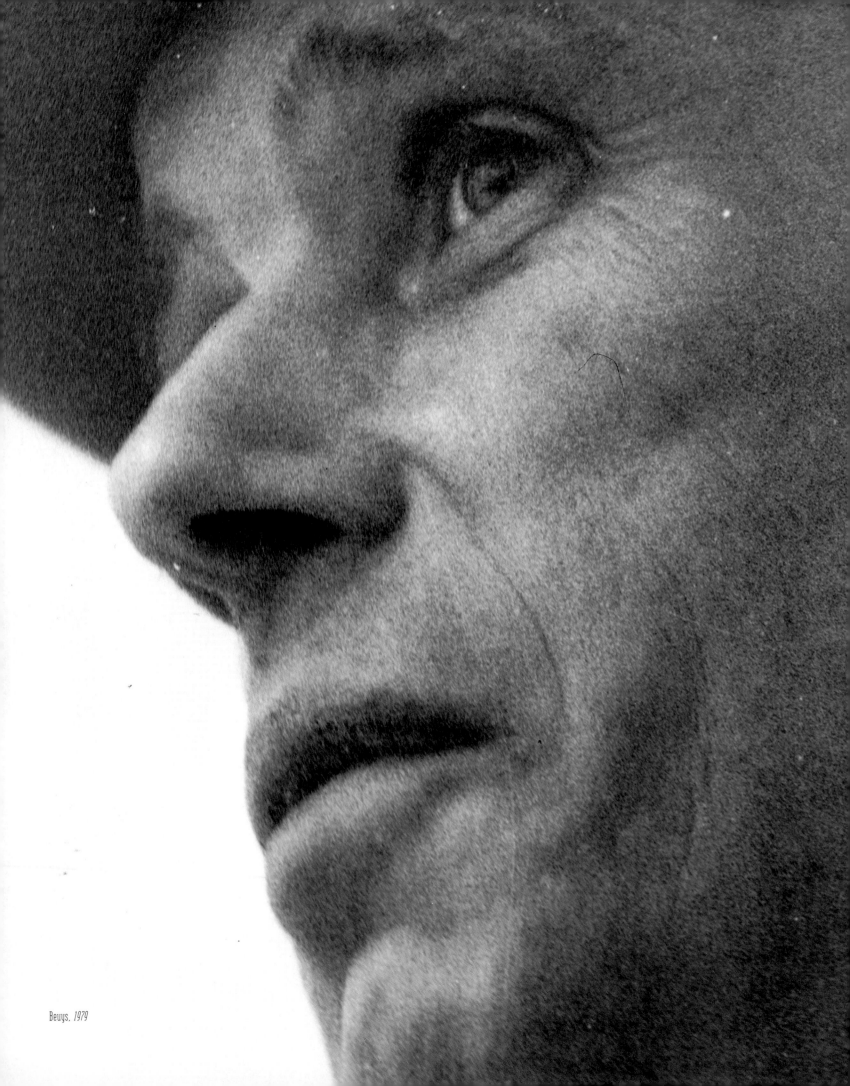

Beuys, 1979

intreccia con i sogni dell'adulto. Ne usciva felice e sempre con qualche strana idea da rielaborare...

Collezionava di tutto. Sempre cose di nessun valore. Oggetti strani, perlopiù trovati o regalati, o acquistati molto raramente in bazar esotici o nei mercatini rionali. In ogni sua casa vi era un luogo completamente suo, dove si poteva trovare ogni cosa: chiodi, tappi, motori di lavatrici, colle, arnesi vari, pezzi di cuoio, corde, barattoli, ferraglie, cimeli di ogni genere. Amava cercare, raccogliere, conservare. Diceva che tutto può sempre servire...

Gli *animali* erano una sua particolare passione. Aveva una predilezione per i cani, con i quali stabiliva un singolare rapporto di padre-padrone. Sin dalla tenera età aveva vissuto con cani da caccia, per poi averne di tutte le razze e tipi. Il suo debole erano i bastardi, trovatelli che recuperava ai bordi delle strade o nei sentieri delle campagne. Li curava, nutriva e ospitava nella sua casa, come figli prediletti. Molti sono gli aneddoti che si potrebbero raccontare. Da Argo, un bastardo-schnauzer, cui insegnò a cantare *Only you*, accompagnandolo con il flauto, a Rasputin, che ogni mattina gli portava in casa il "Corriere della sera", all'ingegnosa Penelope che, quando la barca di Buby arrivava nei porti, si tuffava in acqua e consegnava la cima d'attracco al guardiano di banchina... Ferruccio Fata ha vissuto il tempo in cui nel parco di San Silvestro Colli a Villa Durini vivevano liberi ben ventiquattro stupendi pastori abruzzesi...

Era un mago dell'*arte culinaria*. Gli gnocchi alla romana e gli spezzatini di Buby Durini erano le specialità che gli amici gustavano nella leggendaria cucina di San Silvestro Colli in Pescara. Riusciva a preparare i cibi in maniera eccellente anche con il mare in burrasca! Le sue ricette non avevano regole. Tutto era invenzione, intingoli di odori, salse, succulenti condimenti, ingredienti legati agli umori e alle contingenze. Una cucina creativa che solo un esperto buongustaio può manipolare.

Il *bourbon* è sempre stato il suo amico che, nei momenti piacevoli o tri-

Emilio Prini,
Franco Toselli,
*Villa Durini,
San Silvestro Colli
(Pescara) 1975*

Fabio Sargentini,
Germano Celant, *Roma
1978*

Giuliana De Crescenzo,
Carlo Prosperi,
Pasquale Lucas,
FIAC, Paris 1986

In piedi in cima alla montagna sull'uscio della propria casa col suo amato cane. Occhi brillanti, grande sorriso; è un altro giorno che Buby illuminerà della sua luce.

Con affetto

RON FELDMAN

Standing on top of a mountain in the doorway of his home with his beloved dog. Bright eyes, big smile. Another day to which Buby brings light.

Love

Angelica Bagnoli.
San Silvestro Colli 1976

Lucio Amelio.
Dusseldorf 1976

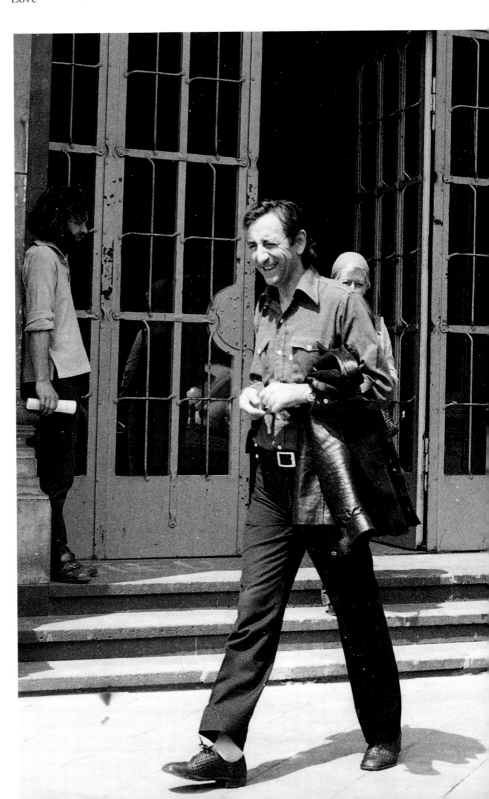

Le foto di Buby sono il più formidabile testo dei percorsi artistici creati da Lucrezia.

Sempre grandi viaggiatori, scienziati e poeti del passato segnavano spesso il loro passaggio non solo nell'appunto scritto, ma talvolta cimentandosi nell'incisione e nei disegni come Ernst Haeckel e Goethe, Claude Louis Chatelet, Arthur John Strutt, e questo per il desiderio di storicizzare scenari ed eventi visitati.

È questo desiderio, sentimento d'amore, che fa di Buby Durini un grande Testimone della vita e dell'arte contemporanea, un "occhio discreto", un "occhio critico", ma profondo e sensibile cronista dove la cronaca dei tanti eventi e dei tanti personaggi si fa Storia di questi nostri tempi.

TONI FERRO

Buby's photographs are the most formidable text of the artistic paths created by Lucrezia.

Always great travellers, scientists and poets of the past often marked their passing not only in written notations but sometimes applying themselves to the engraving and to drawings as, indeed, was the case of Ernst Haeckel, Goethe, Claude Louis Chatelet and Arthur John Strutt. This was done with the desire of historicizing scenarios and events they had visited.

It is this desire, this sentiment of love which has made Buby Durini a grand Witness of both life and contemporary art, a "discreet eye," a "critical eye." Although also a profound, sensitive chronicler where the same chronicle of so many events and so many personalities becomes History of our times.

Peter Weiermair,
Basel 1980

Emilio Isgrò, *Milano 1994*

Biennale, Venezia 1976

Difesa della Natura, Azienda Agraria Durini, Bolognano (Pescara) 1983

sti della vita, lo ha accompagnato nei lidi dell'ebbrezza, dell'oblio.

La sua principale occupazione era l'*agricoltura*. Buby era un sano contadino. Un uomo che amava il profumo delle zolle. La terra era per lui scienza e religione e ne nutriva un profondo rispetto. L'esperienza gli veniva dalle radici di un'antica famiglia di proprietari terrieri dalla quale aveva appreso la sacralità e la venerazione per le regole della Natura.

Per Buby Durini la terra e il mare erano i due spazi omeostatici in cui riusciva a realizzarsi in modo totale. Una simbiosi di regole, saggezza, creatività, libertà che costituirono la spina dorsale della sua personalità.

La terra era per Buby l'armonia e l'economia dell'universo, quella che Theilhard chiama "lo spirito della terra".

Il senso appassionato del destino comune. Un mondo ciclico e ricorrente che esige maggiore potenza della nostra coscienza emergendo al di sopra dei cerchi sempre più grandi, ma ancora troppo ristretti, delle famiglie, delle patrie, delle razze. Una visione di realtà della "terra" che racchiude un implicito messaggio:

"Avanti non sei solo, ma nel cammino ti accompagna l'opera di una infinita schiera di uomini che abbraccia morti e viventi e che (...) ti rende partecipe di eventi evi tramonti, di civiltà scomparse"
(Ernesto De Martino)

In questa visione solidale collabora con la società.

Crea la prima Cooperativa agraria in Abruzzo. Sponsorizza una scuola per l'insegnamento delle nuove ricerche tecnico-agricole. Insegna in un Istituto Agrario. Propone irrigazioni di terreni e concimazioni naturali.

Lavorare la terra è lavorare per gli uomini.

È questa la luce splendente, solare, universale in cui vive la potenza rigeneratrice dell'"utopia della terra".

Coloro che hanno abbracciato un tale mondo nell'azione concreta sono i custodi e gli eredi dell'introspezione di una nuova vita. Della futura società.

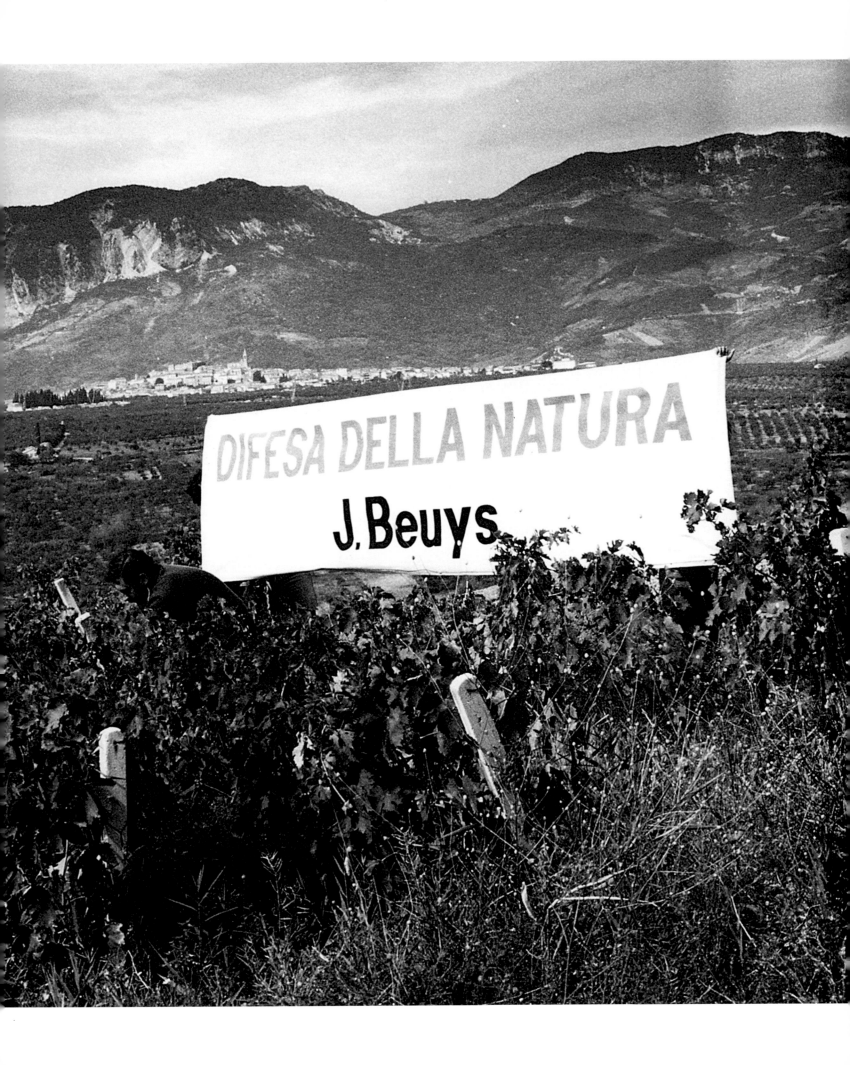

Sergio Riccardi,
Antonio d'Avossa,
Barcelona 1993

Harald Szeemann,
Felix Baumann,
Barcelona ottobre 1993

Vitaliano Biondi,
*Salvarano
12 maggio/May 1991*

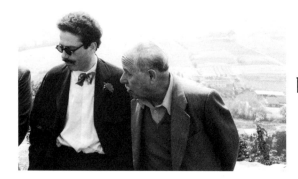

Buby sapeva per esperienza che una verità superficiale è un enunciato il cui opposto è falso e che una verità profonda è invece un enunciato il cui opposto è anche una verità profonda; sapeva che le teorie non sono conoscenza, che non sono una soluzione ma permettono di trattare i problemi.

Partendo da questi assunti abbiamo scoperto quanto stimolante possa essere il confronto dialettico tra un biologo e un economista e come un'amicizia possa essere mantenuta viva nel tempo quando si è convinti che anche nei fatti scientifici c'è cultura, storia, politica, etica; che l'arte non è in antitesi con la scienza quando aiuta a riconoscere le categorie dell'essere e dell'esistenza.

In questo senso Buby era affascinato dal cyberspazio, dalla possibilità di creare spazi espositivi virtuali: e certamente, con l'orgoglio discreto del ricercatore puro, sapeva che le sue immagini erano parte integrante del patrimonio culturale del nostro tempo.

VITANTONIO RUSSO

Thanks to his experience Buby knew that a superficial truth is a proposition whose opposite is false and that a profound truth, instead, is a proposition whose opposite is also a profound truth. He knew that theories are not knowledge, that they are not a solution but which allow treating problems.

Starting out from these assumptions we discovered the extent to which the dialectical confrontation can be stimulating between a biologist and an economist, and how a friendship could be kept alive over the years when one is convinced that also in scientific facts one finds culture, history, politics and ethics. That art is not antithetical to science when it helps to recognize the categories of being and of existence.

In this sense Buby was fascinated by cyberspace, by the possibility of creating virtual exhibition spaces: and certainly, with the discreet pride of the pure researcher, he knew that his photographs were an integrating part of the cultural patrimony of our day.

Jacques Chirac,
FIAC, Paris 1984
(photo Lucrezia
De Domizio Durini)

**Operació Difesa della
Natura**, *Centre d'Art
Santa Monica, Barcelona
29 ottobre/October 1993*

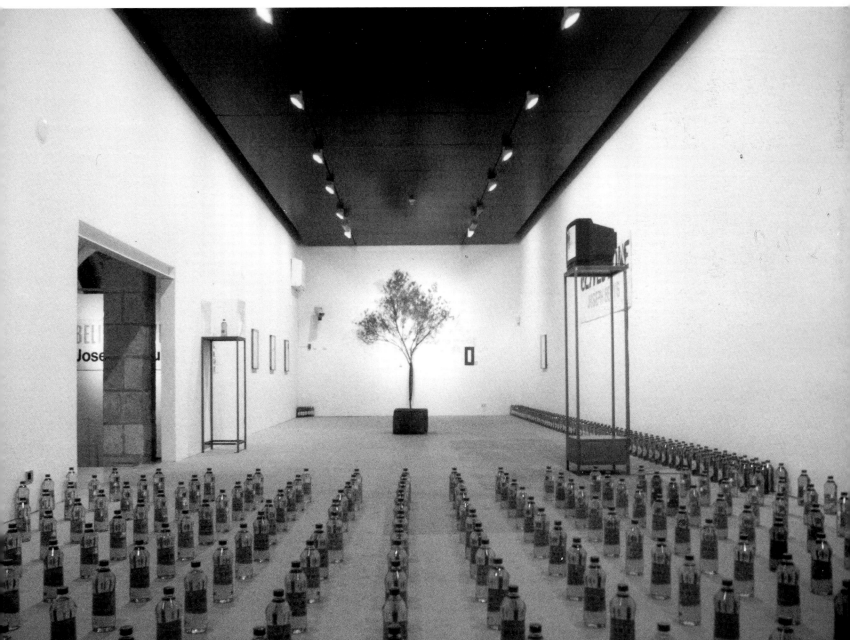

Si riconosce/Among
the others: Bruno Corà.
Urbino 1980

Paolo Minetti.
Beuys.
Ferruccio Fata.
Barbara Tosi.
San Silvestro Colli 1978

Thomas Bechtler.
Kunsthaus, Zürich
12 maggio/May 1992

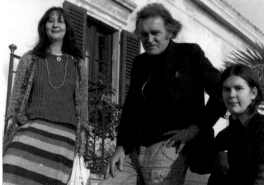

La famiglia/The family
Merz.
San Silvestro Colli 1975

Un valore insostituibile era il "fratello mare". La sua cultura scientifica si consolidò a Venezia nel Collegio Navale Morosini.

Gli anni trascorsi nell'esercizio delle regole, dello sport e nell'approfondimento delle varie discipline, svilupparono nella natura del giovane Durini processi di maturazione interiore che, nel corso della vita, lo predisposero a tracciare un chiaro disegno di riferimenti, di orientamenti, di sentimenti umani straordinari.

Terra e mare furono gli elementi di una rete di rapporti umani che interagivano con armonia in ogni fase del suo sviluppo evolutivo e sempre in coerenza con un comportamento di comprensione e di dedizione concreta ed umana.

Dall'amore per la terra e il mare nasce la sua personale idea di libertà.

Buby sapeva che anche la Natura non sopporta la completa libertà ma, nel contempo, essa è necessaria per sentirsi uomini responsabili.

Nell'autocoscienza Buby Durini ha sempre posto il diritto alla comune libertà. Allora si può ben comprendere quanto sia stato immenso in lui il senso del rispetto umano, motivato sempre dal desiderio di comunicare con gli individui e di fondersi con la Natura e le realtà circostanti che inevocabilmente si avvicendano nel corso della vita.

Solo in età già avanzata, a circa cinquant'anni, il navigatore solitario riuscì a fissare la sua dimora sulla terra ferma.

Nei luoghi sereni che solo l'amore di una donna e la spiritualità della cultura può e sa donare.

L'amore era per Buby un sentimento indispensabile per dare significato all'uomo. Una specie di necessità di conoscenza. Un coinvolgimento oltre il tempo ove le leggi della Natura e la fragilità dell'uomo si fondano per creare un labirinto incantato nel quale si coltivano le forze e i bisogni degli spiriti umani. In questo senso il nostro Incontro fu magico e prese corpo. Un accoppiamento vitale. Un viaggio di rinnovamento in continuo evolversi. Un fare e un dare reciproco. È in questo irripetibile percorso che gli amici, gli eventi, i sentimenti, si modificano e crescono insieme alla coscienza del tempo e delle cose.

Gary Indiana,
Bolognano 1986

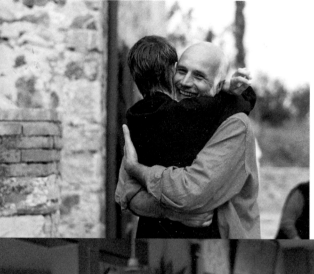

Josephine e Jörg
Schellmann,
Manciano 1993

Il Bounty incompiuto
di Buby/The unfinished
Bounty of Buby,
Praslin 1994

Ornella, *la tata di
Buby/Buby's nurse,
Bologna 1980*

Claudio Costa,
Milano 1993

La prima volta che incontrai Buby Durini, era il 1990 ricordo che mi congratulai con lui per una sua foto di Joseph Beuys. Per il titolo, in particolare: Beuys e la Natura, la natura è Beuys. Più tardi scoprii - ma è una mia supposizione, perché non mi fu mai detto da qualcuno - che quel titolo non doveva essere farina del suo sacco, ma di Lucrezia.
Oggi capisco - ed è ancora soltanto una mia idea - che sono i figli a scegliersi i genitori e le foto a scegliersi i titoli. E Buby Lucrezia.

MARIO BOTTINELLI MONTANDON

The first time I met Buby Durini, it was in 1990, I remember that I complimented him for one of his photographs of Joseph Beuys. For the title in particular: Beuys e la Natura, la natura è Beuys (Beuys and Nature, nature is Beuys).
I later discovered—but this is a supposition on my part because no one has ever told me—that that title mustn't have been "flour from his own sack" but from Lucrezia's.
Today I understand—and once again it is only my idea—that it is the children who choose their parents and photographs which choose their titles. And Buby Lucrezia.

Takis,
San Silvestro Colli 1975

Gino De Dominicis,
San Silvestro Colli 1975

James Collins,
Pescara 1980

Getulio Alviani, *1982*

Tutto è stato un intrecciarsi e un fondersi per consentire all'anima di sentirsi profondamente serena. Questa continua alimentazione dona il potere dell'equilibrio e della comprensione. Trasmette rispetto e sicurezza.

In questa naturalezza d'amore nascono i progetti e si sviluppano i desideri. Buby, attraverso di me che gli sono stata moglie ed amica fedele, razionalizza i sogni della gioventù. Trasforma le tensioni in valori che gli permettono di raggiungere la pienezza del suo universo creativo e di sviluppare i suoi desideri consci. La laurea in Biologia, l'appagamento della casa intesa come estetica di forma e complessità di ordine etico, il riordinamento delle proprie aziende agricole, l'esercizio della scrittura sviluppata nell'inusuale testo *Temperatura delle farfalle in volo*, lo studio dell'entropia, le ricerche sul plancton marino, sulle mappe cromosomiche, l'utilizzo della macchina fotografica, i viaggi transoceanici... Questo blocco organico e dinamico compilò il senso della vita. Generò il maturarsi di una pratica esistenziale. Produsse una serie di processi di ordine interiore.

Sandro Chia,
San Silvestro Colli 1975

"La saggezza è vita organizzata"
(Immanuel Kant)

È nella costruzione verticale della vita che Buby Durini rendeva significativo il vivere in coppia.

Il nutrimento dell'amore si sviluppa nell'"intelligenza emotiva" questa specie di semplice buon senso sta diventando il "mantra" della psicologia degli anni Novanta. La capacità di comunicare con qualcuno che conosci o con cui condividi le condizioni della quotidianità è ben diversa dalla capacità di comunicare con uno sconosciuto. Attiene alla zona più profonda del nostro io. È vero che ogni rapporto possiede un proprio sistema di comunicazione emozionale e che è comunque necessario essere sempre aperti e disponibili nei confronti del mondo esterno. Il fascino cognitivo dell'immedesimazione è però del tutto diverso, scatena un bioritmo emozionante e complesso.

Giulio Paolini,
Pescara 1983

Maurilo, *Milano 1992*

Pensando a Buby Durini nel tempo, vedo la sua immagine vagare serena e d'improvviso, apparire nei luoghi dell'arte e della ricerca più viva.

Il suo volto, soffuso nella luce della consapevolezza, contornato dalla barba bianca.

Un Giove mitico a guardare dall'alto, a filtrare attraverso l'obiettivo, a registrare, ma infine ad indicare un comportamento, un approccio, un modo ideale di essere uomo e di vivere l'arte.

NICOLA CARRINO

In thinking of Buby Durini over the space of time I see his image wander serene and unexpected, appearing in the places of art and in the most active of research.

His face, suffused in the light of awareness, profiled by his white beard.

A mythical Jove looking from above, filtering by way of the lens, recording and registering, although in the final analysis indicating a way of behaviour, an approach, an ideal way of being a person and of living art.

Luigi De Ambrogi,
Basel 1980

Heiner Bastian,
New York 1979

Giancarlo Politi,
Pasquale Trisorio,
Basel 1978

Henry Levy, *Paris 1982*

James Collins,
Romano Scarpetta,
San Silvestro Colli 1979

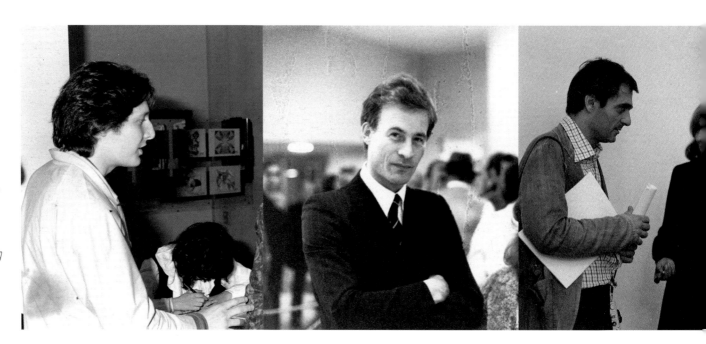

Caro Buby, a te il mio silenzio.

CARLO CIARLI

Dear Buby, my silence for you.

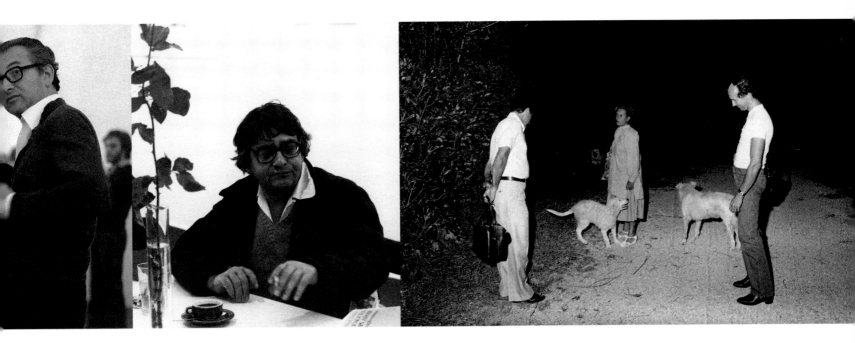

Rasputin, 1992

"Hangar", La Coquille
Blanche, Praslin 1979

A volte, negli occhi di qualcuno si nota una specie di singolare brillio. Qualcosa di sospeso tra la curiosità e lo stupore che indica un ostinato persistere dell'infanzia. È una forma di fedeltà, forse addirittura l'unica che ci sia davvero concessa, il segno di una passione che non vuole dimenticare è destinata a non essere dimenticata.
Buby Durini aveva uno sguardo così. È la memoria più precisa che ho di lui: uno sguardo fermo, pur nella sorridente gentilezza, e, credo, segretamente inconciliabile.

GABRIELE CONTARDI

At times, in the eyes of someone, we note a kind of singular glitter. Something suspended between curiosity and stupor that indicates an obstinate persistence of childhood. It is a form of fidelity, perhaps even the only one which we are really allowed, the sign of a passion that does not want to forget and destined not to be forgotten.
Buby Durini had such a glitter. It's the most precise memory I have of him: a firm look, notwithstanding the smiling kindness and, I believe, one secretly irreconcilable.

Filiberto Menna,
Pescara 1974

Hidetoshi Nagasawa,
Roma 1977

Francesca Alfano
Miglietti, *Milano 1992*

Michele Zaza,
Documenta VI, Kassel 1977

Christine Brachot,
Bruxelles 1987

Sirio Bellucci,
Pescara 1974

Françoise Lambert,
Basel 1979

In questa dinamica di coerenza Buby interpretava costantemente i segnali contenuti nelle espressioni di tutte le persone che incontrava e con le quali, indipendentemente dall'età e dalle condizioni sociali, economiche, etniche o culturali, stabiliva immancabilmente uno speciale rapporto comunicativo, spontaneo e familiare, razionale e liberatorio. Sprigionava nei suoi incontri un vigore carismatico misto di eterogenee sensazioni. In circostanze difficili trovava nell'*ironia* una maschera protettiva, evitando così emozioni dirette e sofferenze inopportune. Aveva il pregio di esaminare sempre con accuratezza e ponderazione le provocazioni che arrivavano dall'esterno e operava in maniera umile e rispettosa assumendo sempre un contegno corretto e nello stesso tempo rigorosamente prudenziale. Una volta qualcuno ha detto: "Lucrezia è stata la Musa che lo condusse per mano all'incontro con l'*arte*". In verità è stato un appassionato viaggio umano che coinvolse l'intera sua esistenza.

L'arte per Buby Durini non fu innamoramento, né tantomeno apertura di uno scrigno segreto. Era affascinato dalla funzione vitale che l'arte esercita. Nel suo lasciare liberi gli uomini di fare progetti paradossali e inconsueti e, nel contempo, nella sua capacità di costruire sempre nuove relazioni sociali. L'arte non gli interessava quale opificio di modelli o composizione di forme, mentre era profondamente attratto dalle prospettive che essa sviluppa, dalla facoltà che possiede nell'utilizzare le immense potenzialità umane, i desideri, i sogni, gli impulsi, le innumerevoli opportunità di rovesciamenti impensabili, tutti quei processi evolutivi che oltrepassano la barriera del tempo. L'incontro con l'arte per Buby Durini è l'incontro con l'uomo e con la Natura dell'uomo.

In questo senso il riferimento è alla conoscenza approfondita, alla frequentazione, alle problematiche comuni, ai rapporti. Da questo nutrimento nascono relazioni intense con tutti quegli uomini e artisti che insieme a lui vissero l'irripetibile tempo della sana arte.

Il viaggio ebbe inizio negli anni Settanta. La Villa Durini di San Silvestro Colli in Pescara divenne una fucina religiosa di personaggi che con la

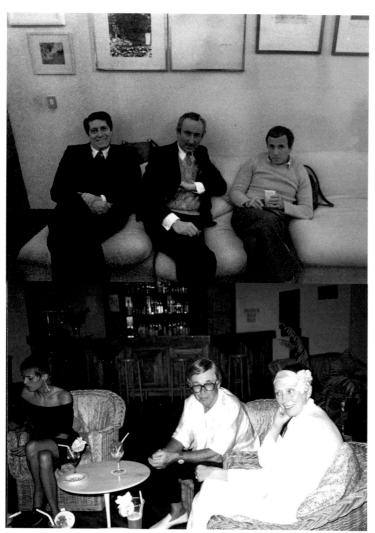

Fanny *e* Gerard Bosio,
Nice 1991

La Capriola nella stanza,
Remo Salvadori,
Pescara 1976

Giuseppe Gatt,
Italo Tomassoni,
Achille Bonito Oliva,
Roma 1978

Josephine Schellmann,
Raymond *e* Colette
De La Rue, *Praslin 1991*

L'incredibile Buby. Lo guardavo come un marziano.

Nel nostro mondo dell'arte, fatto solo di parole e non di fatti, Buby era al di sopra di ogni cosa.

Lui fotografava l'arte con il suo occhio-obiettivo in modo imparziale.

EMILIO MAZZOLI

The incredible Buby. I looked at him as if he were a Martian.

In our art world, made up only of words and not facts, Buby was over and above everything.

He photographed art with his lens-eye in an impartial way.

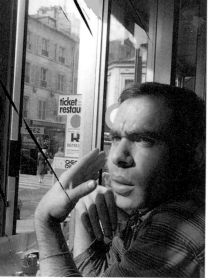

Paolo Calia, *Paris 1982*

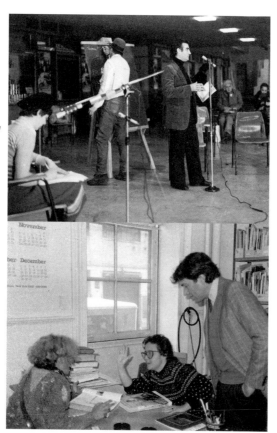

Beuys,
Vitantonio Russo,
discussione/discussion
**Fondazione
per la Rinascita
dell'Agricoltura**,
*Pescara
12 febbraio/February 1978*

Anthony Korner,
New York 1985

loro presenza attiva ed umana crearono una sorgente di eventi che si colloca in quella zona sensibile dell'arte che Mondrian definisce desiderio di liberazione.

"Là dove la limitazione della forma è elusa, il ritmo che si sprigiona costituisce l'espressione plastica..."
(Piet Mondrian)

Fu questo il periodo in cui Buby Durini sviluppa in concreto l'amore per la fotografia. Gli arrivi, le partenze, i viaggi, gli incontri divennero il materiale atto a trasformare un sogno in realtà, una verità in un documento fatto di memoria che emergerà in un tempo successivo quale storia della propria vita.

Getulio Alviani fu il primo incontro, poi vennero Spalletti, Ceroli, Pozzati, Mario e Marisa Merz, Kounellis, Calzolari, De Dominicis, Chiari, Prini, Fullone, Pisani, Agnetti, Job, Fabro, Paolini, Marchegiani, Centi, Giuli, Ontani, Vostell, De Filippi, Mariani, Bottinelli i giovanissimi concettuali Chia e Clemente, e poi Festa, Mesciulam, Soskic, Calia, Salvadori, Mattiacci, Boetti, Ciarli, Rabito, l'inedito Bagnoli e tanti... tanti ancora...
Un capitolo a parte fu rappresentato da Michelangelo Pistoletto, con cui Buby Durini ebbe un rapporto privilegiato. Insieme a lui visse *Il Tavolo del Giudizio* e l'*Anno Uno*. Con i critici teorizzava un'immagine di volontà obiettiva e tentava di annullare la distanza che solitamente si sposta verso l'esterno dell'arte. Tomassoni, Corà, Izzo, Bonito Oliva, Politi, Davvetas, Salerno, Gatt, Menna, Carandente, Trini, Celant, Garcia, d'Avossa, Miglietti, Vescovo, Messer, Tedeschi e altri, erano gli emittenti di un mondo che lui non conosceva né tentava di voler penetrare in profondità. Solo la sua sensibilità riusciva ad infrangere quella crosta abitudinaria che divide l'essere da situazioni precise e, quando ciò avveniva, si stabiliva una dimensione di grande tensione.
Con Harald Szeemann si sviluppò un profondo connubio di coerenze spirituali. Pierre Restany era il suo amico confidente...

"Con Joseph Beuys inizia una nuova
Era per l'arte e per la società.
Tutto il Terzo Millennio avrà le radici
del pensiero beuysiano"

Lucrezia De Domizio Durini

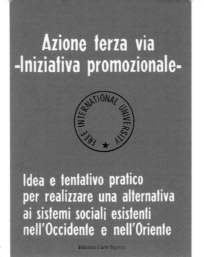

"With Joseph Beuys a new Era begins for art and society.
The whole of the Third Millennium will have the roots of Beuys' thought"

Beuys,
Documenta VI, Kassel 1977

Vincenzo Agnetti,
Solomon R. Guggenheim
Museum, New York 1979

Buby Durini non l'ho mai conosciuto.
Lo vedevo, ogni tanto, nello sbandamento del
mondo dell'arte, qua e là per l'Italia.
Non sono mai stato a Pescara, né a Bolognano,
dove era un barone molto amato dai contadini e da
Joseph Beuys.
Lo vedevo dietro una macchina fotografica, e mi
era molto caro, proprio per la sua delicata pre-
senza, talmente delicata da potermi permettere di
credere di non averlo mai conosciuto. Stava die-
tro questa protesi dei suoi sensi con la stessa
vaghezza con cui Egon von Fürstenberg continua a
stare dietro alla propria, seguendo Adelina come
una fedele ombra.
L'uno mi rimandava all'altro e l'altro al primo,
come in un gioco di specchi borghesiano.
Egon mi appariva alto, magro, estenuato: un nobi-
le del Nord. Buby, forse anche a causa di questo
vezzeggiativo buono, mi sembrava un Barone rina-
scimentale, parente di quell'altro, dipinto dal
Ghirlandaio, oggi al Louvre.
Come Egon lo vedevo con Adelina, così Buby s'ac-
compagnava a Lucrezia.

MASSIMO MININI

I never knew Buby Durini.
I used to see him, every now and again, in the
confusion of the art world, here and there in
Italy.
I had neither been to Pescara nor to Bolognano
where he was a baron who was very highly esteemed
by the farm workers and by Joseph Beuys.
I used to see him behind a camera, and he was very
dear to me precisely due to that delicate presence
of his, so delicate as to allow myself the luxury
of believing that I had never known him.
He stayed behind this prosthesis of his senses
with the same vagueness with which Egon von
Fürstenberg continues to stay behind his,
following Adelina like a faithful shadow.
The one referred me back to the other, and the
other back to the other again, like a play of
mirrors à la Borges.
Egon appeared to me to be tall, thin, tired out: an
aristocrat of the North. Buby—and perhaps due to
this good vagueness of his—seemed to me like a
Baron of the Renaissance, a relative of that other
one, painted by Ghirlandaio and now in the Louvre.
In the same way I saw Egon with Adelina, so Buby
accompanied Lucrezia.

I tanti episodi legati ad una lunga vera amicizia sono ricordi senza tempo, che possono essere rivissuti nell'intimo, nel rispetto di quelle che ho sempre considerato le due maggiori qualità di Buby: la discrezione e l'autenticità.

ROSA MARANÒ

The so many episodes tied to a long and true friendship are timeless memories which can be relived in one's intimacy, in one's inner self, respecting what I have always considered to be Buby's two greatest qualities: discretion and genuineness.

161>

Elia Soskic,
San Silvestro Colli 1973

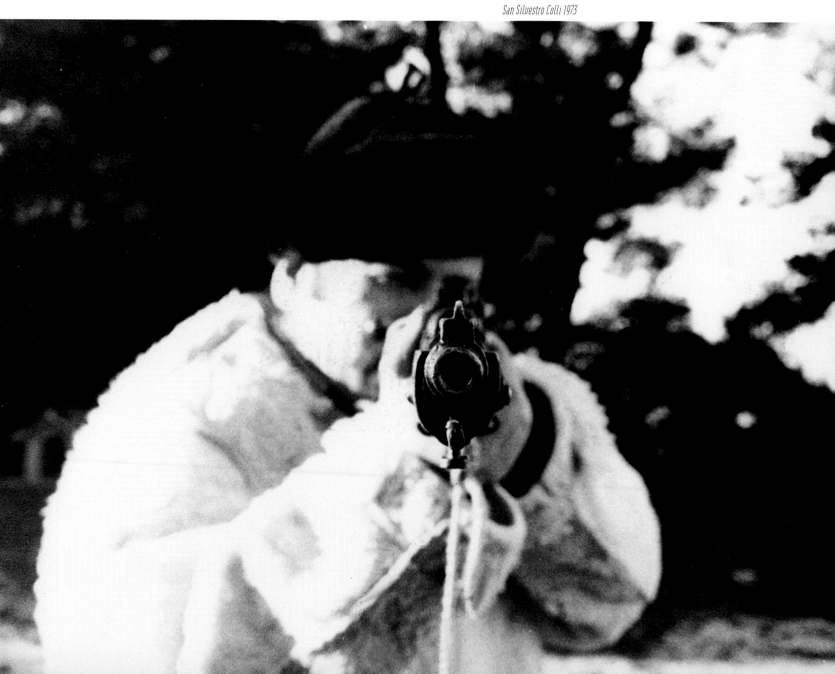

Aveva un rispetto naturale per quei galleristi che per primi, rischiando sulla propria pelle, favorivano organicamente la ricerca dell'artista. Considerava la galleria come un tunnel dove la cultura e l'economia costituivano il passaggio reversibile ed obbligato per l'espansione produttiva del territorio artistico.

L'obiettivo quindi focalizzava con grande interesse e ammirazione personaggi come Ala, Amelio, Block, Schellmann, Ferranti, De Crescenzo, Mancini, Pieroni, Klüser, Staeck, Mangisch, Cardazzo, Stein, Marconi, Sargentini, Mazzoli, Cavalieri, Bonomo, Minetti, Monti, Sperone, Toselli. Un flash a parte nei suoi viaggi d'oltreoceano era sempre riservato a Ronald e Fryda Feldman.

Il senso di umana comprensione e le sue affinità culturali e scientifiche, lo portarono ad amare e a condividere profondamente il pensiero dell'uomo artista Joseph Beuys: ne divenne amico fedele e costante interlocutore fino al giorno della morte. In virtù di questo "Incontro", Buby Durini compie una metamorfosi straordinaria. Sviluppa e mette in mostra qualità e vocazioni nascoste, conquista la fiducia della cultura e vive il tempo della creatività come processo di esplorazione continua calandosi in una nuova identità. L'arte e l'amore per la sua donna caratterizzano una nuova concezione di vita.

Buby Durini dimentica le ferite del passato solitario e costruisce, dentro di sé, una visione allargata del mondo come progetto totale.

A partire dall'arte e dall'amore vive un uragano di energie vibranti, di emozioni creative e di generosi entusiasmi. Per Beuys, Buby mette a disposizione non solo il suo sapere teorico-pratico ma organizza, attraverso la sua terra e il suo obiettivo fotografico, un sistema di collegamento tra pensiero ed azione. In questo senso è da ricordare l'antologica di Beuys al Guggenheim Museum di New York.

Nell'ottobre del 1979 il fratello tedesco chiede espressamente al compagno italiano di essergli accanto nell'intero periodo dell'allestimento. Il pubblico e il privato si fondono in una relazione tra gli uomini e le cose, tra i luoghi e le circostanze. La visione si trasforma in anatomia di

La mano e l'occhio. Gino De Dominicis, San Silvestro Colli 1975

"Il Mondo è il tempio più santo e più degno di un Dio: in esso l'uomo è introdotto dalla nascita come spettatore non già di opere create dalla sua mano e immobili, bensì, come dice Platone, delle immagini sensibili delle essenze intelligibili, immagini che la mente divina ci ha mostrato dotate del principio innato della vita e del moto, e cioè il sole, la luna, le stelle, i fiumi che emettono continuamente acqua nuova e la terra che fa salire dal suo grembo il nutrimento per le piante e gli animali. La vita, in quanto iniziazione e rivelazione perfetta di questi misteri, deve essere piena di religioso silenzio e di gioia".
(Plutarco)

Buby Durini è deceduto in questo tipo di mondo. È deceduto fra una natura incontaminata vicina al suo spirito ed alla sua serena sensibilità e, cosa più importante, al suo devoto ed istintivo Amore e senso per la vera Arte.

Questa è l'immagine che più amo preservare di lui.

FRANCESCO CONZ

"The World is the holiest and most worthy temple of a God: man is introduced into it from birth as a spectator of works created by his hand and immobile but, as Plato says, sensitive images of intelligible essences, images which the divine mind has shown us equipped with the innate principle of life and motion, and, that is, the sun, the moon, the stars, the rivers that continuously emit new water and the earth that from its womb causes the rising of nourishment for plants and animals. In so far as it is initiation and perfect revelation of these mysteries, life must be full of religious silence and of joy."
(Plutarch)

Buby Durini passed away in this type of world. He passed away amidst an uncontaminated nature close to his spirit and his serene sensitivity and, something even more important, close to his devoted and instinctive Love and sense for real Art.

This is the image of him which I love most to preserve.

Ulisse, 1954

René Block *(al centro/at the centre), Solomon R. Guggenheim Museum, New York 1979*

MODENA : L'ARTE NON HA CONFRONTI

Testimone appassionato
Dell'universo umano
Nel mondo dell'arte.

PETER UHLMANN

Passionate witness
Of the human universe
In the world of art.

Giorgio Colombo,
Vittoriano Spalletti,
Pescara 1975

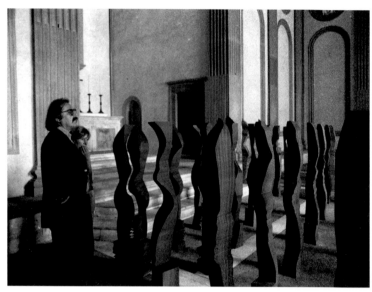

Michelangelo Pistoletto
di fronte al lavoro di
Marco Bagnoli **Metrica e
Mantrica**/in front of
the work by Marco Bagnoli
Metrica e Mantrica,
Cappella dei Pazzi,
Firenze 1984

memoria che traduce in immagini quei processi sociali storicamente vissuti in un irripetibile tempo e rappresentati dai differenti modi produttivi del sistema dell'arte.

Il significato della presenza di Buby Durini genera nel suo intimo un'impronta che oltrepassa la matrice del documento, dell'opera storica mentre focalizza l'assoluto bisogno dell'essere umano di non sentirsi mai solo, ma di trovare nel suo simile quella vera sicurezza data dall'unione con la totalità degli uomini. L'uomo necessita di un altro uomo, perché le forze di ogni individuo, che sia animale o vegetale, hanno bisogno di essere nutrite dalla comunicazione e dall'amore universale.

Su richiesta dell'artista predispone a Bolognano nel 1980 un'intera azienda agricola di quindici ettari e rende idonea una vecchia casa colonica che emblematicamente diventa lo studio di Joseph Beuys in Italia. Inizia così il lavoro della "Piantagione" che il Maestro tedesco chiama *Paradise*. Nei terreni, prima analizzati e poi preparati con concimi naturali, vengono piantati alberi e arbusti le cui specie sono in estinzione per motivazioni economiche e commerciali.

Sui terreni di San Silvestro, di Bolognano e della "Coquille Blanche" nelle Isole Seychelles avvengono, in circa quindici anni di costante solidarietà, sperimentazioni di aratura biologica, piantagioni, happening, incontri, interventi ecologici sociali e artistici.

L'amore per la Natura li rende fratelli, compagni di viaggio, attori e spettatori nel medesimo istante di un mondo che entrambi vorrebbero più armonico, più tollerante, più solidale tra gli esseri umani. Ed è proprio in difesa della Natura e dell'Uomo che Joseph Beuys e Buby Durini, nelle differenti istanze, hanno vissuto un progetto comune. Un disegno vitale e totale che appartiene a tutti quegli abitanti della terra che vogliono essere dei veri uomini.

Da questo complesso modo di percepire l'arte e la vita, nascono le *immagini fotografiche* di Buby Durini che nulla rappresentano se non la rivelazione di promemorie, ricambi di certezze quotidiane, pietrificazio-

Guardiano al Dormiveglia dall'Abruzzo
il forte abbraccio alla morsa di Germania
per la vuota casa preparasti l'agnello.

Luogo: da tutti e quattro gli angoli.
Tempo: una volta.
Dramatis personae: un animale che aveva
moltissime corna, altri piccoli animali,
una nebbia blu, il buon Dio nella forma
dei quattro dèi.
Esposizione: un animale aveva moltissime
corna. Con esse incornava altri piccoli
animali. Si attorcigliava come un
serpente ed era così che viveva.
Peripeteia: poi da tutti e quattro gli
angoli venne una nebbia blu ed esso
cessò di divorare.
Culmine: allora venne il buon Dio,
ma in realtà c'erano quattro Dèi nei
quattro angoli.
Lysis: allora l'animale morì e tutti gli
animali che aveva divorato vennero fuori
di nuovo vivi.

MARCO BAGNOLI

Guardian at the Between-sleeping-and-
waking from the Abruzzi the strong
embrace to the vice of Germany for the
empty house you prepared the lamb.

Place: of all and four the corners.
Time: once.
Dramatis personae: an animal that had
a great many horns, other small animals,
a blue fog, the good Lord in the form of
the four gods.
Exposition: an animal had a great many
horns. With these it crowned other small
animals. It twisted like a snake and it was
so that it lived.
Peripeteia: then from all and four the
corners came a blue fog and it ceased
to devour.
Culmination: then came the good Lord,
'though in reality there were four gods
in the four corners.
Lysis: then the animal died and all the
animals that it had devoured came out
again alive.

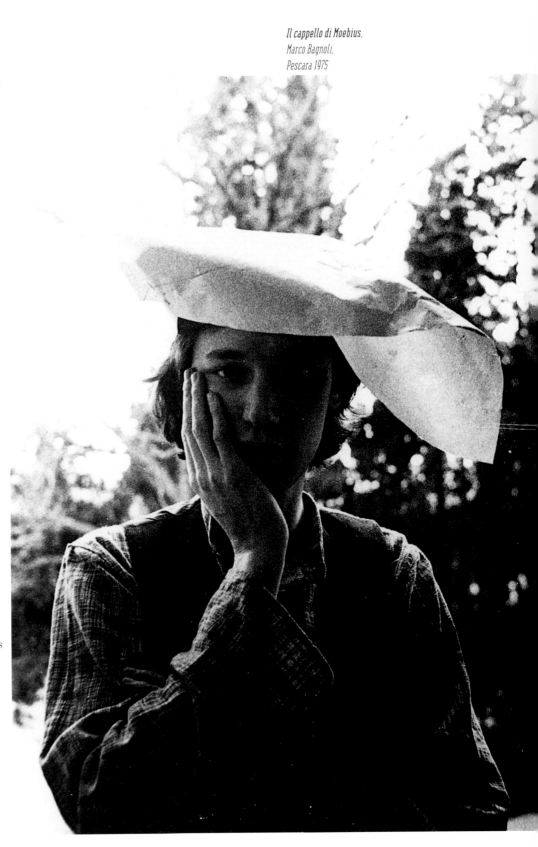

Il cappello di Moebius,
Marco Bagnoli.
Pescara 1975

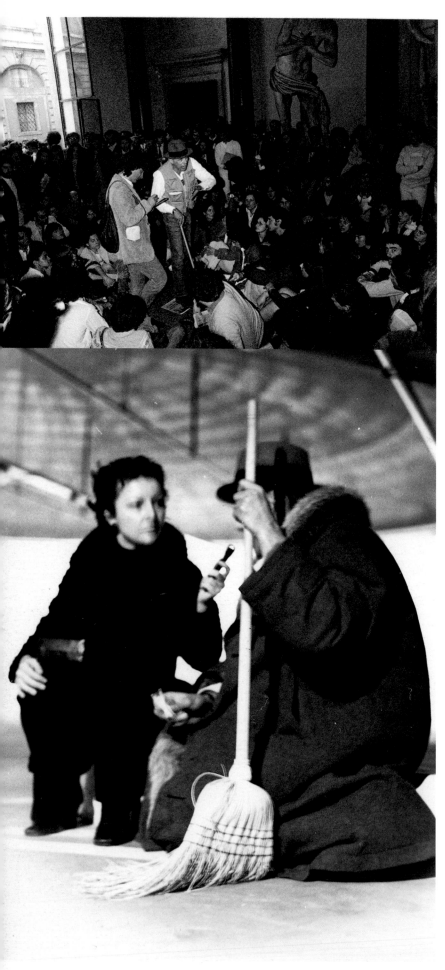

Beuys *ad un incontro di*
Lotta Continua/
at a meeting with
Lotta Continua,
Roma 1981

Daniela Palazzoli,
Joseph Beuys, *Roma 1972*

Alba a San Silvestro

Rimembrare:
L'estate del 1979 a Francavilla a mare,
dal ceramista Amato Bontempo è in
cottura il "Modello".
Lucrezia e Buby Durini lo troveranno
Candida vasa al ritorno. Li ho visti
lasciare in barca a vela il porto di Pescara
ai primi di luglio.
Rammentare:
Trovai nel loro modo di prendere il mare
un segno di totale viaggio.
Ricordare:
Oggi 22 settembre 1996

REMO SALVADORI

Dawn at San Silvestro

To Recollect:
The summer of 1979 at Francavilla a
mare, with the ceramist Amato
Bontempo the "Modello" is being fired.
Lucrezia and Buby Durini will find it
Candida vasa on their return. I saw them
leave the port of Pescara on their sailing
boat at the beginning of July.
To Recall:
In their way of setting off to sea I found
a sign of the total voyage.
To Remember:
Today the 22nd of September 1996.

Josephine *e* Jörg
Schellmann.
Seychelles 1991

Rasputin, *1980*

ArteFiera, Bologna 1992

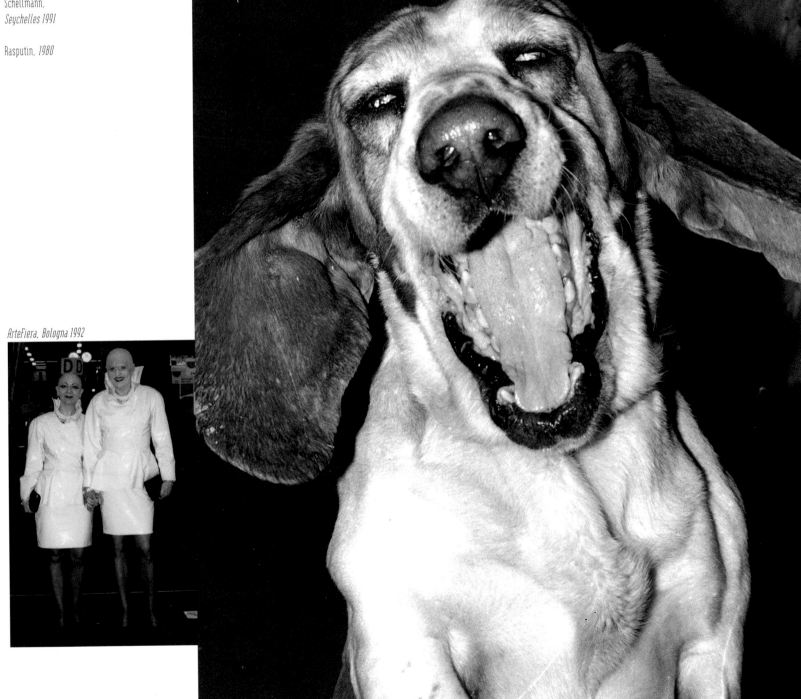

Accade di rivedere in una sorta di scansione filmica, il ripetersi degli incontri con Buby, nel doppio segno dell'arte e della scienza: io chimico, lui biologo, ma entrambi coinvolti dal fascino della creatività. E totale, per giunta.

Pescara, New York, Milano, Parigi, Bologna e quindi Torino (ma l'elenco potrebbe essere ancora più lungo, anzi lunghissimo) individuano non soltanto luoghi amicali, ma specifici episodi legati a Buby e quindi a Lucrezia, in modo quanto mai indissolubile.

Una, cento, mille immagini: Buby attento cronista dell'arte fermava il tempo attraverso le alchemiche procedure della fotografia, rivelandoci il "mistero" stesso che caratterizza ed individua l'arte. E sempre in maniera pacata e discreta, nel rispetto assoluto del silenzio, estrema manifestazione del "creare".

Fu Buby, in realtà, a farci scoprire Joseph Beuys, moltiplicando all'infinito un'occasione d'incontro, e consentendoci così di conoscere meglio il grande "sciamano" dell'arte contemporanea: la lunga sequenza de Il Cappello di Feltro ne è la testimonianza più felice e più veritiera. E accanto a lui, costantemente Lucrezia, nella rinconferma di un sodalizio che solo il fato ha potuto interrompere, nella fluidità del mare delle Seychelles.

E nello svuotare la sacca dei "ricordi", ecco ancora il piacere di aver coinvolto Buby in quel Fotografare la musica con la ripetitività del "concerto" di Giuseppe Chiari, nella riconferma di un "metodo" divenuto modo di vita: conferendo alla visione l'idea stessa del suono. Oltre che quel ritrovarsi protagonista in alcune immagini che ci sono molto care.

Mi mancherà quel sorriso "solare", e mi sforzerò di ricostruirlo insieme a Lucrezia, nel grande loft di Milano o nella suggestione agreste di Bolognano.

L'eclissi è un fenomeno temporaneo.

TOTI CARPENTIERI

It happens in a sort of film scansion to once again see the repetition of meetings with Buby, under the two-fold sign of art and science: I am the research chemist and he was the biologist, although both of us caught up by the fascination of creativity. Total, moreover.

Pescara, New York, Milan, Paris, Bologna and then Turin (although the list could be still longer, in fact very much longer) not only indicate friendly places but also specific episodes tied to Buby and, therefore, to Lucrezia, in an extremely indissoluble way.

One, one hundred, one thousand images: Buby, attentive chronicler of art, stopped time by way of the alchemical procedures of photography, revealing the very "mystery" that characterizes and individuates art. And always in a calm and discreet manner, with absolute respect for silence, the extreme manifestation of "creating."

In point of fact, it was Buby who made us discover Joseph Beuys, multiplying "ad infinitum" the occasion of a meeting and in this way permitting us to better get to know the great "shaman" of contemporary art: the long sequence of The Felt Hat is the most congenial and truest testimony of this. And constantly at his side there was Lucrezia, reconfirming a companionship which only destiny was able to interrupt in the fluidity of the sea of the Seychelles.

And in emptying the sack of "memories" once again there is the pleasure of having involved Buby in that Fotografare la Musica (Photographing Music) with the repetitiveness of the "concert" by Giuseppe Chiari, in the confirmation of a "method" become a way of life: giving the very idea of sound to vision. Besides that finding oneself again as the protagonist of some photos which are very dear to us.

I'll miss that "solar" smile. I'll try—together with Lucrezia in the large loft in Milan or in the rustic suggestiveness of Bolognano—to reconstruct it.

The eclipse is a temporary phenomenon.

ni di attimi. Un susseguirsi di visioni. Prove di verità. Ricordi che proiettano pensieri, situazioni, amori, significati. Buby Durini non era un fotografo, non usava né conosceva le tecniche della fotografia. Le sue immagini erano un azzardo. Gli scatti conservano la sua libertà e la sua inconfondibile anomalia. Sembrava quasi non volesse mai portarle a compimento. Le foto di Buby Durini nascondono sempre l'assurdità di un progetto. Sono immagini che non confermano un impegno solenne, una certezza, un limite, ma vivono lo slancio e la passione di un rapporto umano e interpersonale.

Una specie di patto introspettivo ove l'immagine prende il significato etico di un momento in cui intervengono innumerevoli sensazioni e un profondo sentimento di solidale comprensione umana. Buby Durini fotografava solo e soltanto ciò che amava. E ciò che amava apparteneva al pensiero e al cuore: la natura, gli uomini, gli animali.

L'isola di Praslin, era il luogo della libertà assoluta dove la forza della volontà umana non era costretta ad esercitare alcun bisogno di difesa verso quei sistemi che pianificano l'annientamento dell'individuo.

Aveva scoperto le Isole Seychelles attraverso un suo caro amico, Raymond De La Rue, nel 1978: con lui condivideva la passione della pesca e l'amore per il mare. Anno dopo anno quei luoghi divennero l'oggetto della sua ideale coesistenza.

La Natura incontaminata, l'oceano infinito, il tempo senza limiti, la creatività nelle sue formule più arbitrarie, costruirono una struttura di valori che lo resero partecipe di intense emozioni e di realizzazioni di sogni. Era riuscito a creare un suo mondo semplice in condizioni reali. Una specie di sonda che, penetrando nei più profondi desideri, concretizzava le molte sfaccettature delle sue vecchie passioni: la terra, il mare, la musica, la lettura, la scrittura, la fotografia, il tempo libero. Con gli indigeni esercitava l'esperienza della sua formazione scientifica ma soprattutto aveva la capacità di comprendere ed intervenire sui problemi semplici della quotidianità.

Buby era un uomo amato da tutti. Con Buby Durini è finita un'epoca.

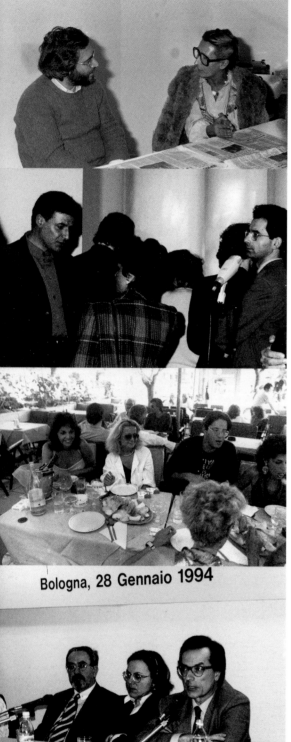

Nicola Carrino, *Bari 1976*

Demosthenes Davvetas,
Filippo Mangino,
Kunsthaus, Zürich
12 maggio/May 1992

*Si riconoscono/Among the
others*: Dihoandi,
Dimitri L. Coromillas,
Viky Drakos, *Athens 1978*

Coriolan Babeti,
Berald Madra,
Giuliano Serafini,
Bologna 1994

Bologna, 28 Gennaio 1994

Folgorato da un Pierrot,
Pierpaolo Calzolari,
Pescara 1975

"Il mondo è ormai vecchio e non ha più vigore. L'inverno non ha pioggia a sufficienza per nutrire le sementi, l'estate non ha abbastanza sole per maturarle... i campi mancano di braccia. Non c'è più competenza nei mestieri, discipline nei costumi..."
(San Cipriano)

Eppure avremmo mille ragioni per scoprire la musica del mondo!
Il *mare* esercitava un'azione magica su Buby Durini. Una specie di potenza misteriosa. Un abbandono morale. Nell'immensità di questo inesplicabile universo trovava il fascino entusiasmante dell'avventura, dell'aria, della libertà, della forza di obbedire alla propria legge interiore.

"Il mare non è mai stato amico dell'uomo. Tutt'al più è stato complice della sua irrequietezza"
(Joseph Conrad)

Il *mare* è il mostro maledetto che divora ogni linguaggio: libertà, logica, desideri, potere, forza, amore. Irrecusabile nemico dell'uomo. Fratellastro crudele. Padre ambiguo e perverso. Provocatore di dialoghi senza parole. E in quella tragica spietata Natura delle Isole Seychelles ove la leggenda dice sia nato l'uomo:

"Ora tutto tace! Il mare si stende pallido e scintillante non può dire parola. Il cielo offre il suo eterno spettacolo serale di rossi gialli verdi colori, non può dire parola. I piccoli scogli e catene di roccia, che scendono nel mare, come per toccare il luogo dove si è più soli, non possono dire parola. Questa immensa impossibilità di parlare... è bella e agghiacciante"
(Friedrich W. Nietzsche)

Beuys.
Bolognano 1984

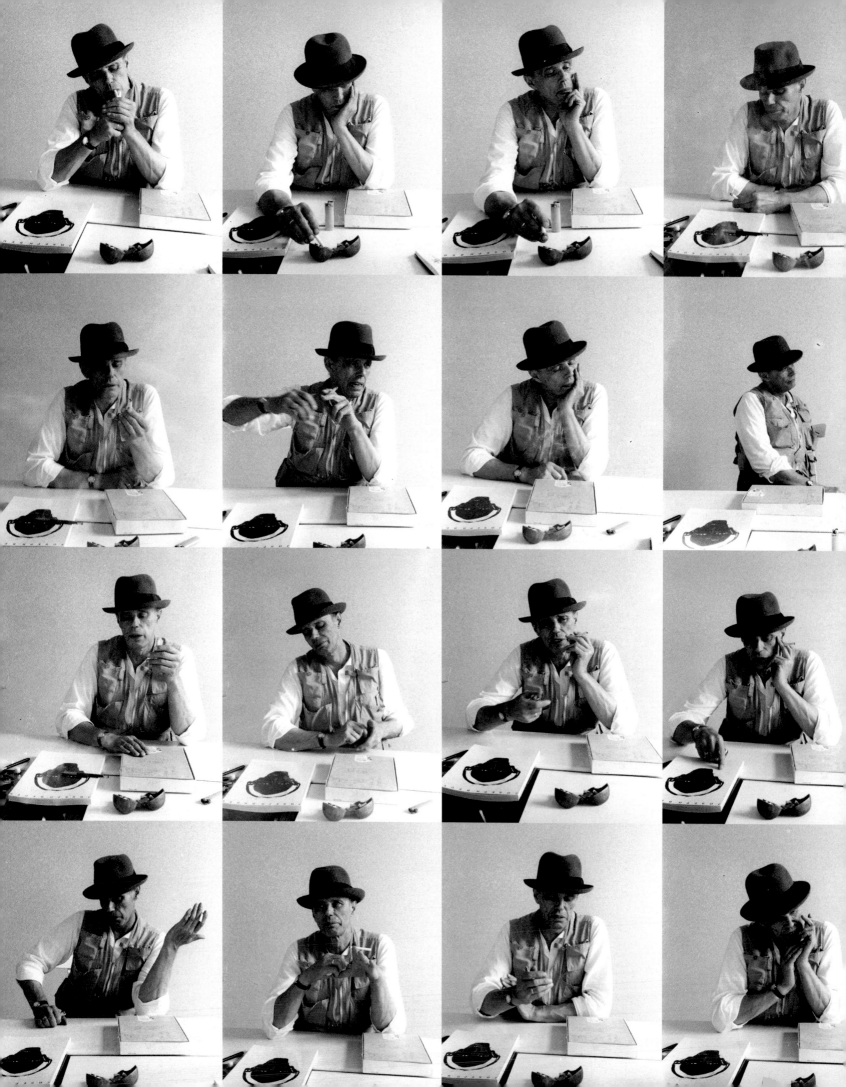

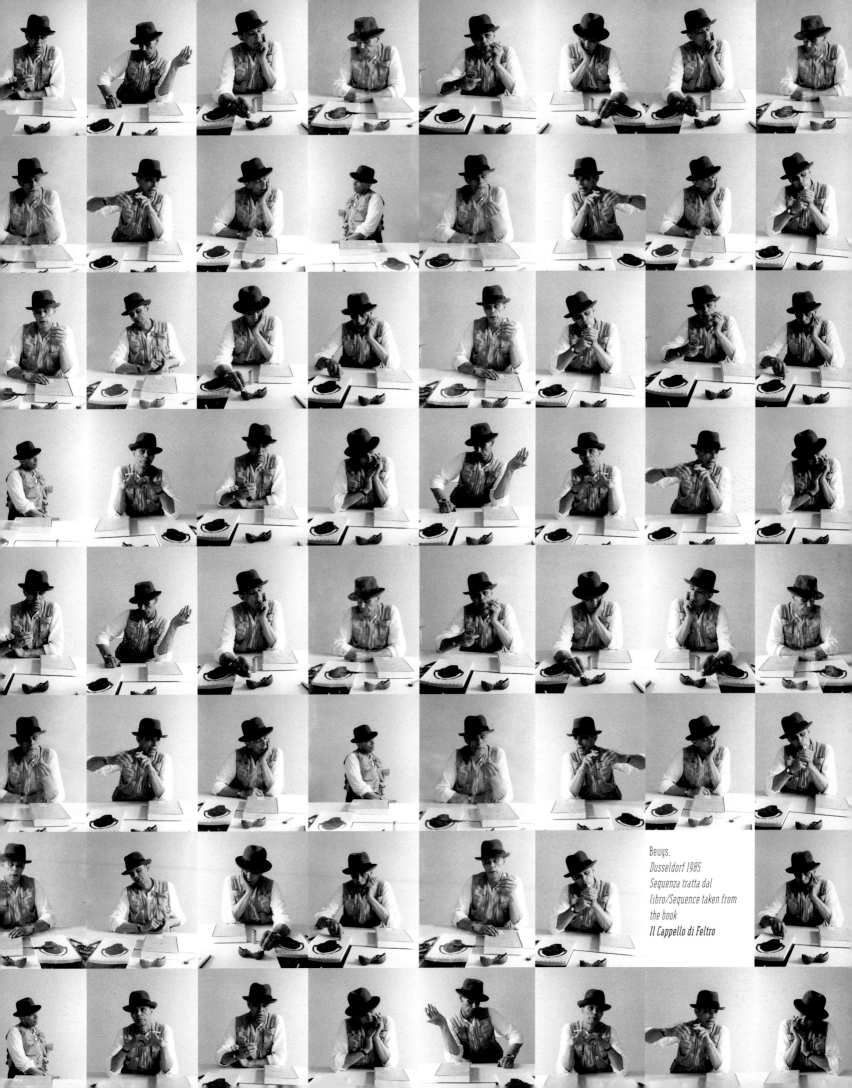

Beuys,
Dusseldorf 1985
Sequenza tratta dal
libro/Sequence taken from
the book
Il Cappello di Feltro

Cesare Chirici,
Fernando De Filippi,
Giorgio Alberti,
Milano 1993

Romano Scarpetta,
Mario Bottinelli
Montandon,
Bologna 1992

Daniela Licardo,
Bologna 1992

Piero Bruno, *Bologna 1993*

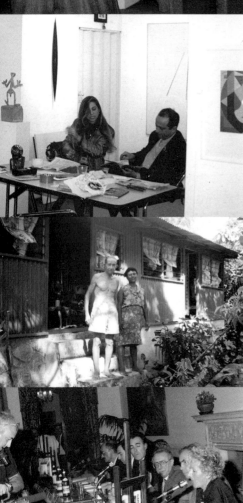

Cesair *e* Ginette Labrosse,
*fedeli custodi de La
Coquille Blanche/the true
keepers of the Coquille
Blanche, Praslin 1990*

Lucrezia De Domizio Durini,
*Tribunale dell'Ambiente,
Venezia 1992*

Maria *e* Michelangelo
Pistoletto,
Paolo Sartor Mussat,
Torino 1987

L'occhio sceglie, scruta, possiede la scena; poi indaga sul particolare e se questo è un altro occhio, un altro sguardo, avviene un chiasmo dove chi guarda è "guardia" – guardato dall'altro.

Scegliere lo sguardo altrui.

Gli occhi sono quattro, più un quinto necessario (la macchina fotografica); ricordo così l'intensità del guardare di Buby Durini.

CONCETTO POZZATI

The eye chooses, scrutinizes, possesses the scene. It then investigates the detail. And if this is another eye, another looking, then one has a chiasmus where who looks is "guardian"—looked at from above.

Choosing the looking of others.

The eyes are four, plus a fifth and necessary one (the camera). It is in this way that I remember the intensity of Buby Durini's looking.

Paris, 1993

L'ultima volta che ci siamo visti è stato a Milano, nella primavera ormai inoltrata che ha preceduto la sua morte. Eravamo insieme a colazione con Lucrezia. Sono rimasto colpito dalla maniera semplice e affascinante con la quale raccontava il tempo trascorso con Beuys nel vasto arco del tempo passato con lui. Pensava al futuro, faceva progetti, desideri che non hanno superato l'inverno.

Il suo impegno e la passione nella ricerca delle sue scelte insieme alla sua grande disponibilità, signorilità e gentilezza ci faranno compagnia.

DINO POLCINA

The last time we saw each other was in Milan, late in the spring which preceded his death. We were at lunch with Lucrezia. I was struck by the simple and fascinating way with which he talked about the time spent with Beuys in the long period he had known him. He was thinking about the future, he was making projects, desires that did not pass the winter.

His commitment and passion in the search for his choices, together with his wholehearted openness, his gentlemanly ways and kindness, will keep us company.

Adriana Cavalieri,
Bologna 1992

Mario Bottinelli
Montandon, *Milano 1993*

Mario Pieroni,
Pescara 1978

Gabriele Contardi,
Milano 1994

Smaragda Ioannatou,
Athens 1992

Dario Fo, *Milano 1994*

Copertine di "RISK arte
oggi" create da Buby
Durini/"RISK arte oggi"
covers created by Buby
Durini

Ulisse, *1981*

Quando penso a Buby, penso all'amico che tutti avrebbero voluto incontrare nella vita: un nobile di natali e soprattutto d'animo! Se cerco di ricostruire la sua immagine lo vedo con uno dei suoi amati cani, mentre si esibisce in un duetto canoro, oppure con la sua macchina fotografica, a caccia di "tranches de vie". Rileggendo in questi giorni Il dono di Humbold di Saul Bellow c'è una riflessione che mi ha particolarmente colpita. "Mi vien fatto di pensare a un mio amico scomparso", - scrive Bellow - "che soffriva d'insonnia. Era un poeta. Ora capisco perché non riuscisse a dormire. Forse... si vergognava. Perché avvertiva di non aver parole adatte da portar con sé nel sonno". Buby ha recato con sé, nel suo "lungo sonno", immagini straordinarie, con cui ci ha raccontato la sua avventura con l'arte e con la vita.

Thomas Messer,
Bolognano 1986

Andrea Busto,
Praslin 1992

LUCIA SPADANO

When I think about Buby I think of a friend everyone would have liked to have met in life: a noble by birth although above all of a noble soul! If I try to reconstruct his image then I see him with one of the dogs he loved so much while performing a duet, or else with his camera, on the hunt for "tranches de vie." Rereading Humbold's Gift by Saul Bellow, at the time of writing, there is a reflection which has especially struck me. Bellow writes: "It comes to mind to think of a deceased friend of mine who suffered from insomnia. He was a poet. Now I understand why he didn't manage to sleep. Perhaps... he was ashamed. Because he felt that he didn't have the right words to take to sleep with him." In his "long sleep" Buby took extraordinary images along with him and with which he narrated his adventure with art and life.

Alberto Burri,
Caserta Vecchia 1978

Lugano, 1977

"Every great separation conceals a germ of madness which it is necessary to take care not to nurse and fondle with one's thought" (Wolfgang Goethe)

Buby Durini formed part of the old tradition which wanted discipline to be an interior act. He detested lack of discipline and couldn't stand merely exterior discipline.

If the truth be said, essentially speaking Buby Durini was a sailor.

I like to remember him as being one of the romantic characters described in the novels by Joseph Conrad.

An old sea-dog marked by the melancholy and torment of family sentiments never returned and by juvenile vocations repressed by the vicissitudes of life and by the war. Secret fellow-tenants which accompanied him for his whole life. The "alter ego" was the Captain who governed the boat with the calm of a wise man. He manoeuvred the sails with the incomparable irony typical of his origins as an "Anglo-Saxon" gentleman. He used to cast anchor in the rocky shoals with the awareness of being *an absolute sovereign*. He helped the shipwrecked so they might retrieve spiritual dimensions never subjected to criteria of "scientific" objectivity.

It is not my intention here to entrust the magical reading of Buby Durini's personality to the astrological tradition. Nevertheless, I consider it useful to underline his birth and ascendancy in the sign of Scorpio. A sign of the zodiac that implies and embodies a temperamental stock that is typical in the various situations of life. For the reader who knows more about the dynamics of psychic mechanisms, where the interior images belong to secret fantasies and where "ghosts" are exorcised and become innocuous, it will be easier to understand the extent to which the avidity for knowing, experimenting and discovering was something insatiable for Buby Durini. As Scorpio is one of the signs most closely tied to Karma (in the Indian philosophical religious term), the choice of fulfilling himself within the opposing tendencies of the real world and of the spiritual and invisible world made him, on the one hand, rational, wise and lucid while, on the other, forcefully intuitive and paradoxically destructive and constructive. And yet is it not perhaps from chaos that one has the determining of the universe's construction and, in consequence, also

Anthony D'Offay,
Praslin 1991

Meret Oppenheim,
FIAC, Paris 1982

Isy Brachot, *Paris 1985*

... L'amico era Lui,

era Buby, signore del mare,

amabile nocchiero,

navigatore di lungo corso,

aperto, buono sincero, umile

per quanto esperto e provato amatore

del nostro eterno e adorato marino...

per sempre

per Buby

IL BARONE DEL MARE

CARLO SANTORO

... He was the friend,

it was Buby, lord of the sea,

lovable helmsman,

deep-sea navigator,

open, good, sincere, humble

however expert and proved lover

of our eternal and adored marine...

for ever

for Buby

THE BARON OF THE SEA

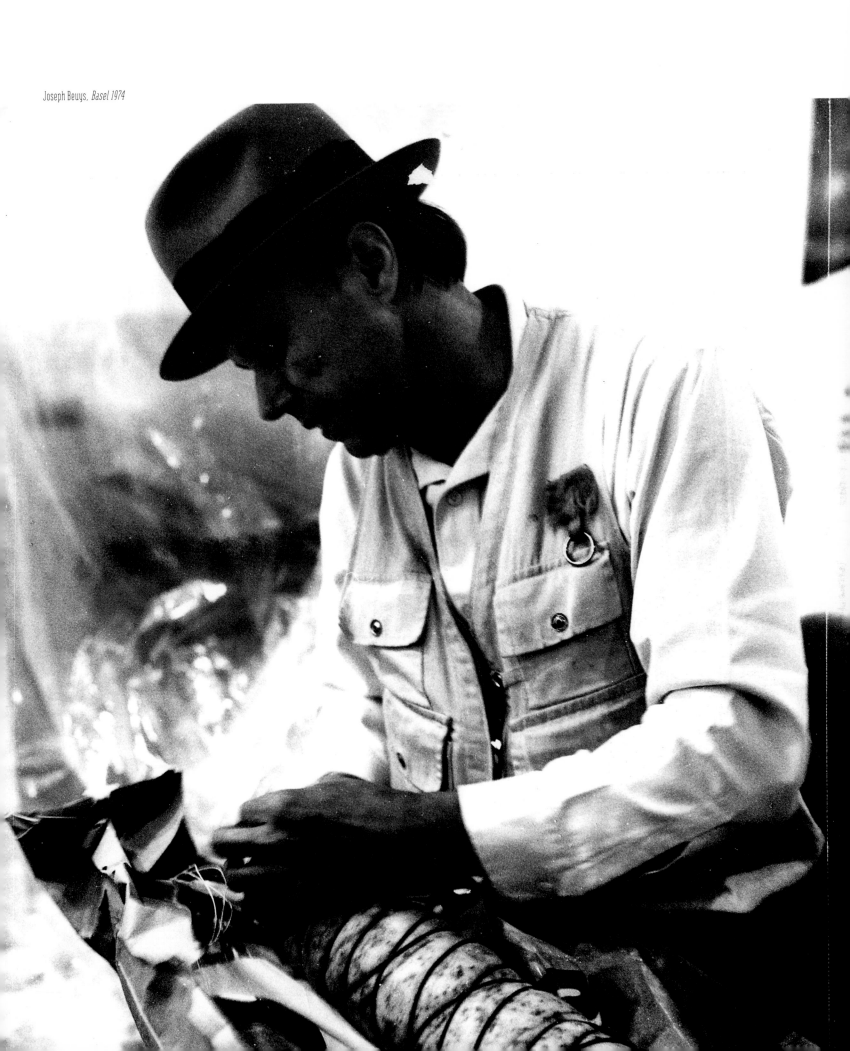

Joseph Beuys, *Basel 1974*

Lionello Fabri, *Roma 1973*

Ronaldo Pontes,
Rio de Janeiro 1992

Ferran Cano,
Frankfurt 1990

the continuous search/research of ourselves? For him the study of mankind was a continuous act of verification bound to the acknowledgement of reason and corresponding to which, naturally, there was an intellective ability to work. A sort of schedule subject to variable periods and extraordinary recoveries, subject to incredible meetings and very strong emotions. Buby Durini's philosophy of life lay in the authenticity of the common unfolding/carrying out of existence.

Calm was the protagonist of his entire personality. That calm which emanates kindness and charm from the lineaments of the face and which, from gestures, diffuses comforting certainty and delicate urbanity. Calm is not the laziness of Devolven and even less so the cowardice described by John Milton.
It is the determination of a complexity made up of coherence. It is the stillness in movement which beats out the spiritual rhythm that pervades the earth and the heavens. Symbol of interior expansion. The profound expression set apart for people worthy of respect. The tie of a rank that to a greater extent belongs to the history and the story of one's own truth than it does to the nobility of the original Stock.
Buby's *calm* was not only a diffused serenity but was also a turmoil of love addressed to restlessness and unease, to the unpredictability of mankind and society.
That "pure" ingratitude of the human being which Dostoevskjy described as "vulgar folly," as the inability on man's part to "manage" the laws of Nature and the ritual of day-to-day living. It is within this undying game that one finds the calm of Buby Durini.
The calm was the stillness of his suffering. In an age of upheavals in which the manifold misfortunes of mankind arise from the anxiety of moving with excessive restlessness in order, in any case, to possess the image of power, the pacific and serene personality of Buby Durini has indicated an exercise of emotive equilibrium which in leaving apart whatever petition confers the honourable privilege of *dignity* as the absolute good of mankind. What surprised one about him was his creative scientific formation. The *versatility* incarnated in his way of acting. On the one hand this was a natural gift while, on the other, it embodied a strong dose of interior reflection which was always addressed, however, to the outside world. That creativity which indicates the desire for doing, acting and understanding.

Massimiliano Fuksas,
Roma 1991

Josep Miquel Garcia,
*Centre d'Art Santa
Monica, Barcelona
29 ottobre/October 1993*

Raymond De La Rue,
Praslin 1983

Ciaccia Trini, *Milano 1972*

Di Buby Durini il ricordo è di una grande personalità che si è lasciata contagiare dai fenomeni di trasformazione del reale: dall'arte alla biologia, dalla musica ai nuovi mezzi tecnologici. Aperto, sorridente, cosmopolita, sempre in un atteggiamento di curiosità e di rispetto di tutto ciò che dell'arte lui stimava. Come un perfetto gentleman era cortese, ospitale e sensibilissimo, non era raro vederlo commuoversi.

Non solo testimone ma occhio critico di straordinari avvenimenti artistici degli anni scorsi, Buby si è allontanato nel mare prima di mostrare, come l'arte dei suoi giorni, i segni della nostalgia.

FRANCESCA ALFANO MIGLIETTI

The memory of Buby Durini is one of a great personality who let himself be contaminated by the phenomena of the transformation of the real: ranging from art to biology, music and the new technological means. Open, smiling and cosmopolitan, always to be found in an attitude of curiosity and respect for everything that he esteemed in art. A perfect gentleman, he was courteous, hospitable, friendly and extremely sensitive. It was not something rare to see him moved.

Not only a testimony but also the critical eye of extraordinary artistic events of the past years, Buby—like the art of those days—drew away in the sea before showing the signs of nostalgia.

Antonio d'Avossa,
Ahn Sung Keum,
Frascati 1993

*Si riconoscono/Among
the others*: Franco
Toselli, Paola Betti,
Vittoriano Spalletti,
Milano 1976

Gianfranco Rosini,
Riccione 1991

Michael Sonnabend,
New York 1979

Buby amava la buona tavola e quando veniva a Bologna era di prammatica una tappa a casa mia. Così tra arte visiva e arte culinaria le discussioni non avevano mai fine.

Ad ArteFiera i miei stand avevano una posizione strategica (ampia visuale). Spesso passava e mi diceva: "Vado al bar a bere un bicchiere di vino, se arriva Lucrezia fammi un cenno". "Stai attenta se arriva che mi fumo una sigaretta". E io lo "reggevo". Mi piace ricordarlo così ingenuamente trasgressore.

ADRIANA CAVALIERI

Buby loved eating well and when he used to come to Bologna it was a habit of his to stop off at my home. So between visual art and culinary art the discussions never came to an end.

At ArteFiera my stands had a strategic position (a more than good general view). He would often pass by and say to me: "I'm off to the bar for a glass of wine, if Lucrezia shows up give me a nod." "Be careful if she arrives, I want to smoke a cigarette." And I "sustained" him. I like to remember him as being a naive transgressor.

Un amico leale, simpatico e gentile, pieno di tatto nei confronti degli artisti. Sempre pronto per un nuovo viaggio, lo immagino ancora navigante.

CESARE FULLONE

A loyal friend, likeable and kind, filled with tact regarding artists. Always ready for a new trip. I still imagine him navigating.

Beuys,
Düsseldorf 1983

Nothing was left to chance and, at the same time, nothing was calculated.

He *played* practically every instrument without ever having studied music. This was one of his juvenile regrets... He loved music as a whole. He preferred jazz in its various forms. He possessed the gift of rhythm. He sang in the manner of Louis Armstrong and danced with the seductive ability of a great Latin lover. He was a fascinating man. His gestures, his gaze and behaviour all flowed into the word and transmitted a particular emotive message which made him profoundly interesting.

To meet him was like capturing a piece of the world... *He sketched illustrations and cartoons* with a malleability of signs that seemed to come from the school of Reiser, whom he truly admired. During the war his knowing how to draw allowed him to procure food and keep in the fields of the American Air Force, near Campo Marino in Molise. This was the period that marked the "unhinging" in the life of the young Durini.

Son of Federico Carlo, Baron of Bolognano (of Milanese origin), a Colonel in the Light Cavalry decorated with the gold medal during the First World War (1915-1918), and of Countess Gordon-Weld from Boston, educated in the cultural tradition of an aristocratic family of intellectuals related to the Croce and Pignatelli families of Naples and to the Weld of Germany (his great-grandfather on his mother's side was the first orchestra director to have introduced Wagner's music into the United States). Buby Durini's father died when he was about fifteen. It was the erudite, active and politically committed Countess Renata who oversaw the cultural formation of the only heir to the Durini House. The family had great plans for the young Durini. Unfortunately the war forced him to give up his scientific studies and take refuge in San Martino in Pensilis, a village in Molise, in the house of two far-removed, old spinster aunts who with seductive skill arranged his marriage to Concetta Tozzi. This young woman, a second cousin and also an orphan, was a little older than Buby Durini and educated under the strict rules of a complex ecclesiastical conformism. Two children soon resulted from the marriage, in quick succession: Arcangela and

Ippoliti, De Domizio,
Mendini, Abruzzese,
Ceppi, Ghezzi, *Biella 1993*

Rudolf Mangisch,
Zurich 1992

Marco Nereo Rotelli,
Milano 1993

Luca Bonicalzi,
Milano 1993

Nulla è più magico di un ritorno

nello spazio del non tempo

dove

tra gioie di incontri e bevute notturne

pensieri affogano come fiumi di trasparenti acque

mentre

nell'ombra dei ricordi

e lo sguardo verso sinfonie di luci

si impone rispettoso silenzio.

BEPPE MORRA

Nothing is more magical than a return

in the space of non-time

where

amidst joys of meetings and nocturnal drinking bouts

thoughts drown like rivers of transparent waters

while

in the shadow of memories

and the gaze turned towards symphonies of lights

respectful silence imposes itself.

Franz Mayer,
Zürich 1992

*La redazione di "RISK
arte oggi" nel loft di
via Mecenate/"RISK
arte oggi" editorial
office in the loft in via
Mecenate, Milano 1989*

Uomo di particolare ingegno, nobile
di nome e di fatto, umile, generoso,
sempre disponibile, dalle grandi qualità
umane.

RENZO TIERI

A man of particular brilliance, noble
in name and deed, humble, generous,
always open, possessing grand human
qualities.

La Graziosa Girevole,
Sandro Chia, Pescara 1975

Ero con te come allora quando compivi 70 anni.

FRANCA MANCINI

I was with you as then when you turned 70.

*Milano,
16 novembre/November
1994
(Photo Lucrezia
De Domizio Durini)*

Federigo. Buby Durini was little more than twenty at the time. This premature change in his life was his *shadow-line* à la Conrad. Environmental and cultural differences, unfulfilled desires, temporal realities and spatial constrictions produced serious repercussions on his family life. His marriage soon proved to be a failure.

"The Nature of men is similar: it is habits which render them so different"
(Confucius)

It was the force of his singularity that elevated him above the meanness and paltriness of everyday life. Making his willpower, knowledge and desire for growth and peace increasingly stronger. Thanks to the development of his natural gifts he succeeded in administering his interior crisis and, in this way, was once again capable of finding the centre of himself, of his own existence and his profound *sagacity*.

By way of *model-making* he practiced the grand virtue of patience. He knew how to use his free time. Toy soldiers, small airplanes, model trains, his "Bounty" (remained uncompleted at the "Coquille Blanche" on Praslin in the Seychelles)... all testified to a quality of life rich in creative ability and imagination.
When we strolled down the avenues of New York, the streets of Milan or the boulevards of Paris, full of boutiques, he remained fascinated by the shop-windows of toyshops. He was capable of spending whole days in those phantasmagorical places where the imagination of children is interwoven with the dreams of the adult. He would come out happy and always with some strange idea to elaborate...

He collected everything. Always things of no value. Strange objects, mainly found or given as presents, or else bought—but rarely—in exotic bazaars or at local markets. In each house there was a place which was all his and where it was possible to find everything: nails, corks, washing machine motors, glues, various kinds of tools, pieces of leather, string and cord, jars and cans, scrap-iron, junk and mementos of every kind imaginable. He loved to look for things, collect and conserve them. He used to say that everything can always be of use...

Paris, 1991

Operació Difesa della Natura, Centre d'Art Santa Monica, Barcelona 29 ottobre/October 1993

Da che mondo è mondo, l'arte cerca di ricongiungersi alla vita e la vita di ritornare all'arte. Da sempre l'arte è stata l'immagine del mondo: ma cosa accade quando con la macchina fotografica, l'occhio sinistro della modernità, il mondo diventa un'immagine? È l'arte l'immagine di un'immagine?

GIACINTO DI PIETRANTONIO

From time immemorial art tries to reunite itself with life and life to return to art. Art has always been the image of the world: although what happens when with the camera, the left eye of modernity, the world itself becomes image? Is art the image of an image?

Olivestone,
FIAC, Paris 1984

Patricia *e* Fernando Zari,
FIAC, Paris 1984

Bruno Corà,
FIAC, Paris 1984

Yuon Lambert,
FIAC, Paris 1984

Sandro Chia,
FIAC, Paris 1984

Michelle Kounellis,
FIAC, Paris 1984

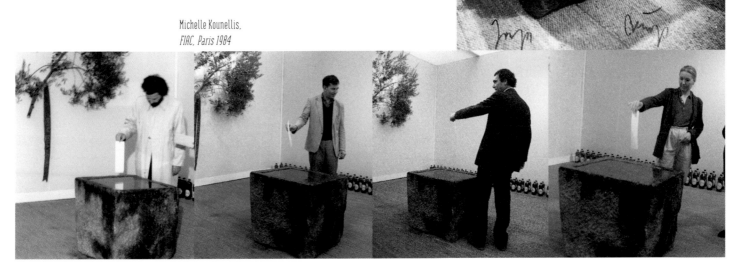

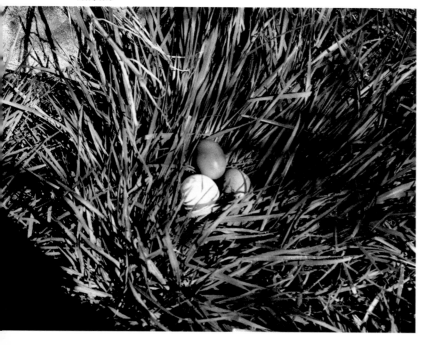

Veert, 1975

Animals were a particular passion of his. He had a predilection for dogs with whom he established a singular father-master relationship. From the time he was very young he had lived with hunting dogs, to then have dogs of all breeds and types. He had a special liking for mongrels, cross-breds he used to find at the side of roads or on country lanes. He used to heal, feed and keep them at home, as if they were favourite children. It would be possible to tell many anecdotes in this sense: ranging from Argo, a schnauzer mongrel, which he taught to sing *Only You*, accompanying him with a flute; Rasputin who every morning brought in the newspaper "Corriere della sera," and clever Penelope who when Buby's boat arrived in the ports used to dive into the water and hand over the mooring line to the guardian of the quay... Ferruccio Fata had enjoyed the time when in the park of San Silvestro Colli at Villa Durini as many as twenty-four stupendous sheepdogs from the Abruzzi lived free...

He was a wizard of the *culinary art*. His "Gnocchi alla romana" and "spezzatini" (stews) were the specialities which friends used to taste in the legendary kitchen of San Silvestro Colli at Pescara. He managed to prepare food in an excellent way even with a stormy sea! His recipes didn't follow rules. It was all invention, dishes of aromas, sauces, succulent seasonings and dressings, ingredients connected to how he felt at the time and to the circumstances. A creative cuisine which only an expert gourmet is capable of manipulating.

Bourbon was always his friend that in the enjoyable or else sad moments of life accompanied him in the lidos of inebriation and oblivion.

His main occupation was *agriculture*. Buby was a healthy-minded farm worker. A man who loved the smell of clods of soil. For him the earth was both a science and religion and he had a profound respect for it. His experience derived from the roots of a very old land-owning family from which he had learnt the holiness and veneration for the rules of Nature.

For Buby Durini the earth and the sea were the two homoeostatic spaces in which he managed to fulfill himself in a total way. A symbiosis of rules, wisdom, creativity and freedom, all of which constituting the spinal cord of his personality.

Ho conosciuto Buby Durini insieme a Lucrezia De Domizio.

Era con lei in quasi tutti i progetti che abbiamo avuto in comune, le era vicino come un'ombra luminosa. Questo perché voleva essere in ogni caso testimone del reale svolgersi delle cose.

Con il suo obiettivo desiderava trovarsi sempre lì dove era necessario per rischiarare aspetti sconosciuti dei fatti.

L'occhio meccanico del suo apparecchio fotografico era ad un tempo testimone e rivelatore. Si trattava di una vera e propria estensione della sua vista, un occhio meccanico umanizzato.

Nel lavoro di Buby Durini si bilanciavano fecondamente precisione della visione, dettaglio impercettibile, tecnologia, documento, manipolazione della luce.

Benché taciturno, aveva sempre una disposizione umoristica nell'affrontare la vita quotidiana.

In poche parole Durini, con il suo distacco, il suo umano silenzio e l'eccellente conoscenza della tecnica, era una presenza necessaria e di qualità per la positiva conclusione di un progetto.

Ci mancherai Buby. Nel tuo lavoro sei insostituibile.

DEMOSTHENES DAVVETAS

I met Buby Durini together with Lucrezia De Domizio.

He was with her on almost all the projects which we have shared. He was close to her like a luminous shadow. This was because he wanted—in any case—to be the witness of the real happening of things.

With his lens he always wanted to find himself where necessary so as to clarify unknown aspects of the facts.

The mechanical eye of his camera was testimony and discloser at one and the same time. This was a real extension of his sight, a humanized mechanical eye.

In Buby Durini's work one had the fecund balancing of precision of sight, the imperceptible detail, technology, the document and the manipulation of light.

Although taciturn, he always had a humorous approach in facing day-to-day life. In short, with his detachment, his human silence and his excellent technical knowledge, Buby Durini was a necessary presence—and one of quality—for the positive conclusion of a project.

We shall miss you Buby. In your work you are irreplaceable.

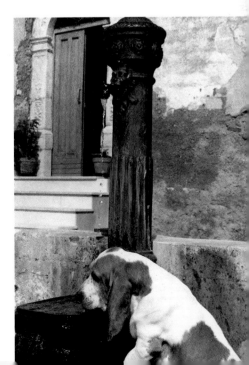

Rasputin, 1987

Emilio Vedova, *Paris 1983*

Alberto Burri,
Ida Gianelli, Beuys *e
famiglia/and his family,*
Lucio Amelio,
Germano Celant,
Caserta Vecchia 1978

Plinio Mesciulam,
Pescara 1974

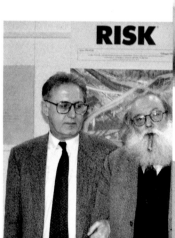

Maurizio Mazzotti,
Pierre Restany,
Bologna 1992

Hélène De Franchis,
Paris 1982

Ileana Sonnabend,
Basel 1973

For Buby the earth was the harmony and the economy of the universe—what Theilhard called "the spirit of the earth."

The passionate sense of common destiny. A cyclical and recurrent world which demands greater energy on the part of our consciousness, emerging above and beyond the increasingly larger—although still too restricted—circles of families, nations and races. A vision of reality of the "earth" that embodies an implicit message within itself:

"Move ahead you are not alone, but in the course taken you are accompanied by the work of an infinite host of men which embraces dead and living and that [...] makes you the participant of events of times of sunsets, of disappeared civilizations"
(Ernesto De Martino)

In this vision of solidarity he collaborated with society.
He created the first Agricultural Cooperative in the Abruzzi. He sponsored a school for the teaching of new forms of agricultural technical research. He taught in an Agricultural Institute. He proposed land irrigation and the use of natural fertilizers.
To work the land is to work for people.
This is the resplendent, solar and universal light in which the regenerating strength and potency of the "utopia of the earth" lives.
Those people who have embraced such a world with concrete action are the guardians and the heirs of the introspection of a new life. Of future society.

An irreplaceable and indispensable value was addressed to "brother sea." His scientific culture was consolidated in Venice at the Morosini Naval College.
In the nature of the young Durini the years spent in the exercise of the rules, sports and the more in-depth investigation of the various disciplines developed processes of interior maturation which in the course of his life prepared him to trace out a clear-cut design of extraordinary human references, orientations and feelings.
Earth and *sea* were the elements of a network, of a mesh of human relationships that harmoniously interacted in every phase of his evolutionary development and always coherent with a behaviour

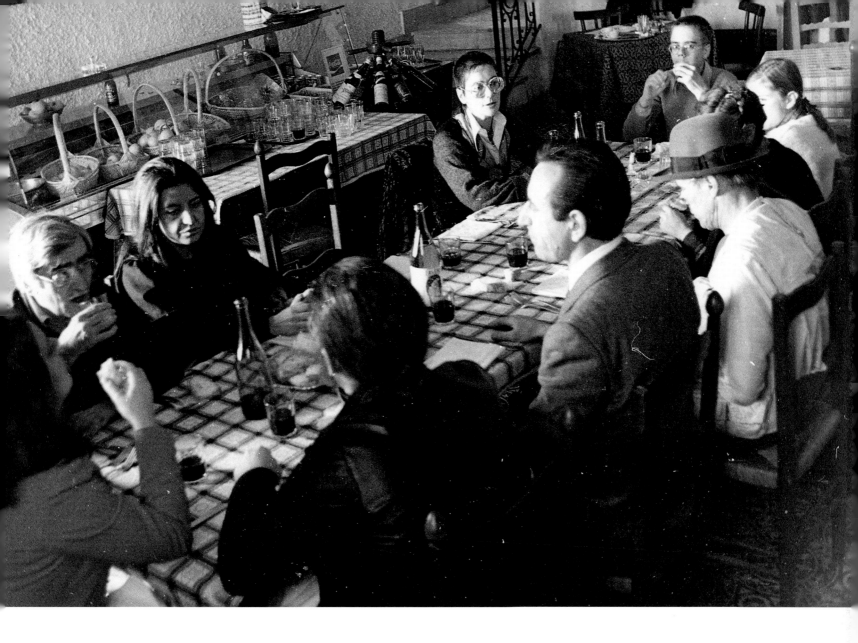

Mi ricordo il Grand Palais la mattina prima dell'apertura al pubblico, durante una FIAC. Buby girava tra i corridoi con le sue apparecchiature, i suoi cavalletti, la sua macchina fotografica. Fotografava gli stand che gli interessavano di più.

È un ricordo piacevole, tranquillo. Mi salutava sempre con grande gentilezza, chiacchieravamo commentando le opere che avevamo davanti. Era uno scambio sereno, sempre interessante, senza secondi fini e senza strategie. Ho quasi nostalgia di quei momenti, sembra tanto tempo fa...

HÉLÈNE DE FRANCHIS

I remember the Grand Palais on the morning before being opened to the public, during a FIAC. Buby wandered between the corridors with his equipment, his tripods and his camera. He photographed the stands that interested him most.

It's a pleasing and tranquil memory. He always greeted me with considerable kindness, we used to chat, commenting on the works in front of us. It was a serene exchange, always interesting, without hidden intentions and without strategies. I am almost nostalgic about those moments, it seems so long ago...

La moto di Buby
Durini/Buby Durini's
motorcycle,
Seychelles 1980

<204

Argo, 1987

Percorremmo la strada ognuno seguendo il filo dei propri pensieri; i miei, ricordo, non avevano alcun senso.

Appariva ogni tanto qualche figura, persone del luogo che salutavano Buby; lui ricambiava il saluto senza soffermarsi, rispondendo semplicemente al gesto.

Poi ci fermammo, con sempre tacito accordo, decidendo di tornare sui nostri passi. Il paesaggio era il medesimo, lo vedevamo però al rovescio e sembrava essere mutato così come la luce con il sole di mezzogiorno a riempirci gli occhi. Tutto era diverso e simile, come un guanto che nel togliersi si rovesci.

Ogni tanto Buby mi indicava con il dito, silenziosamente, delle case costruite sulla terra che aveva donato; quel gesto ripetuto era un disegno, il disegno del suo Paese.

ETTORE SPALLETTI

Each one of us passes along the path following the thread of our own thoughts. Mine, I remember, had no sense whatsoever.

Some figures appeared from time to time, people of the place who greeted Buby. He exchanged the salute without stopping, simply replying to the gesture.

Then we stopped, with always tacit agreement, deciding to go back the way we had come. The landscape was the same, although we saw it back to front, and it seemed changed like the light with its noon sun filling our eyes. Everything was different and similar, like a glove which is turned inside out when taken off.

Every now and again Buby, with a finger, silently indicated some houses built on the land he had donated. That repeated gesture was a drawing, a drawing of his Village.

Umberto Mariani,
Milano 1990

Mario Merz, *Pescara 1975*

Alessandra Bonomo,
Bari 1979

Sauro Bocchi, *Roma 1992*

Cornette De Saint Cyr,
Paris 1983

Giuseppe Chiari,
Pescara 1974

pattern of concrete and human understanding and dedication. It was from his love for the earth and the sea that one had the birth of his personal idea of *freedom*.

Buby knew that neither Nature puts up with complete freedom although, and at the same time, it is necessary in order to feel ourselves responsible people. In his self-consciousness Buby Durini always posed the right to common freedom.

It is therefore in this way that one can well understand the extent to which the sense of *human respect* was immense in him, always motivated by the desire to communicate with individuals and to become fused with Nature and surrounding realities that unavoidably take place in the course of life.

Only when no longer young, when he was about fifty, did the solitary navigator manage to establish his home on terra firma. In the serene places that only the love of a woman and the spirituality of culture can and knows how to donate.

For Buby love was an indispensable sentiment in order to give meaning to mankind. A kind of need for knowledge. An involvement beyond time where the laws of Nature and the fragility of mankind coalesce, creating an enchanted labyrinth in which the forces and needs of human spirits are cultivated and nurtured. In this sense our *meeting* was magical and took on shape. A vital coupling. A voyage of renewal that underwent continuous evolution. A reciprocal *doing/making* and *giving*. It is on this unrepeatable "trip" that friends, events and sentiments are modified and grow together in the awareness of time and things.

Everything was an interlacing and fusion so as to allow the soul to feel profoundly serene. This continuous nourishment gives the power of equilibrium and understanding. It transmits respect, safety and certainty.

It is within this naturalness of love that one has the creation of projects and the development of desires. Through me who was a wife and faithful friend, Buby rationalized his dreams of youth. He transformed tensions into values which allowed him to achieve the fullness of his creative universe and to develop his conscious desires. His degree in biology, the satisfaction of his home understood as aesthetics of form and complexity of an ethical order, the reordering of his farms, his writing developed in the unusual text entitled *Temperatura delle farfalle in volo* (Temperature of Butterflies in Flight), the study of entropy, his research works regarding marine plankton, chromosomic maps, his use

Massimo Minini,
Paris 1983

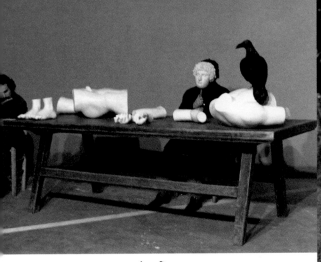

Jason Fine,
San Silvestro Colli 1975

Jannis Kounellis,
Roma 1972

Angelo Bozzolla,
San Silvestro Colli 1974

Vittorio Magnago
Lampugnani, *Milano*
1992

André Masson,
Cleto Polcina,
FIAC, Paris 1984

Peppino Di Bennardo,
Joseph Beuys, *Napoli*
1979

Luciano Paesani,
Milano 1992

Concetto Pozzati,
Bologna 1992

Carlo Ciarli, *Pescara*
1986

Maurizio Nichetti,
Milano 1994

Paolo Soleri, *Milano*
1990

Caro Buby,
le tue passeggiate nella curiosità del divenire sono
sempre state felici scoperte.
I tuoi occhi hanno sempre brillato, con aria furbesca,
per il ritrovato ora nascosto e velato da trame scono-
sciute, ora così presente da farti imbrigliare da un
piacere lento e penetrante. Hai viaggiato con occhio
lungo nei meandri del fenomenico.
La ricerca e la sperimentazione di luoghi, persone hanno
stimolato la tua fantasia, la tua energia: che fosse il
mare, lo studio scientifico, il fermare un'immagine
d'arte o di percorso, il tuo spirito è sempre stato
libero ma così attento da modificare la tua e l'altrui
essenza in una continua crescita di curiosità.
Il tuo sorriso, dolce e ironico al tempo, è sempre stato
rivelatore dei tuoi segreti che hai tenuto stretti
affinché il tuo io non fosse troppo violato, ma anche ha
reso palese la tua disponibilità totale alla vita che si
scioglie davanti, dietro, con, attorno e in.
Il ricordo è presenza e la presenza porta al futuro.
Ciao.

GINESTRA CALZOLARI

Dear Buby,
Your strolls in the curiosity of the future were always
deft discoveries.
With a somewhat "foxy" air your eyes always shone due to
what you came across, at times hidden and veiled by
unknown "conspiracies" and at times so present as to
restrain you with a slow and penetrating pleasure. With
the eye you travelled within the labyrinths of the
phenomenal.
The search for and experimentation of places and people
stimulated your imagination, your energy: were this the
sea, scientific study, the blocking of an art image or a
course of action, your spirit was always free and yet so
attentive as to modify both your own and the others'
essence in a continuous growth of curiosity.
Your smile, charming and ironic at one and the same
time, was always the revealer of your secrets which you
kept so close to yourself in such a way that your ego
was not excessively violated. Although your smile also
clearly revealed your total openness towards life which
is released before, behind, with, around and in.
The memory is presence and presence leads to the future.
Ciao.

Rudi Fuchs, *Rivoli 1984*

Lina Wertmüller, *Pescara 1979*

Jörg Broadmann, *San Silvestro Colli 1974*

Alfonso Artiaco, *Paris 1988*

of the camera, his transoceanic voyages... This organic and dynamic block compiled the meaning of life. It generated the maturation of an existential practice. It produced a series of processes of an interior order.

"Wisdom is organized life"
(Immanuel Kant)

It was in the vertical construction of life that Buby Durini rendered living as a couple meaningful.

The nourishment of love develops in "emotive intelligence" and this kind of simple common sense is becoming the "mantra" of the psychology of the 1990's. The ability to communicate with someone you know or with whom you share the conditions of daily life is very different from the ability to communicate with someone you do not know. It belongs to the most profound zone of our ego. It is true that every relationship possesses its own system of emotional communication and that it is in any case necessary to always be open and make oneself available vis-à-vis the external world. However, the cognitive fascination of identification is totally different, it sets loose an exciting and complex biorhythm.

Within these dynamics of coherence Buby constantly interpreted the signals contained in the expressions of all the people he met and with whom—and irrespective of age and their social, economic, ethnical or cultural conditions—he unfailingly established a special communicative relationship, one which was spontaneous, familiar, rational and liberating. In his encounters he exuded a mixed charismatic vigour of heterogeneous sensations. In difficult circumstances he found a protective mask in the form of *irony*, in this way evading direct emotions and inappropriate suffering. He always had the quality of accurately and meditatively examining the provocations received from without. He acted in a humble and respectful way, always taking on a correct attitude while at the same time being rigorously prudent. Once somebody said: "Lucrezia was the Muse who hand in hand led him to the Meeting with Art." In reality it was a passionate human trip which involved his whole existence. *Art* was not "a falling in love" for Buby Durini, and even less so was it the opening up of a secret casket. He was fascinated by the vital function which art exercised: its leaving

Beuys, *Pescara*
13 febbraio/February 1972

Non avevo dubbi che Buby fosse caro agli Dèi: sempre lo sono quelli come lui, non meno limpidi dell'acqua del mare attorno agli scogli. Acqua amata e temuta perché, da viaggiatore esperto e marinaio, lui il mare lo conosceva bene. Il mare che se lo voleva portare via nella corrente, facendolo volare alto su paurose profondità e insondabili abissi, ormai inerte però e indifferente.

Stavo bene insieme al calore denso della sua voce quando accanto al camino acceso mi parlava. Era caro agli artisti come del resto, per quel po' di sostanza divina che essi soli coltivano, era naturale. Amava la luce e voleva catturarla con la macchina fotografica. Scapestrato come un ragazzo, curioso di tutto, incapace di vivere come lo è chi ogni volta rinnova nell'anima una generosa stupefazione, e spesso però anche il divertimento della vita. Amava stordirsi con gli amici, e lui era amico e nobile come non lo saprà più essere nessun altro. Era tutto quello che ciascuno di noi rimpiange di non essere e gli Dèi, cui era caro, hanno voluto portarselo via benevolmente, senza che se ne accorgesse, mentre giocava a uno dei suoi giochi preferiti.

Così oggi, io sono qui intenerito a ricordarlo in una mia casa conosciuta da lui e Lucrezia tanto tempo fa, prima di andare a celebrare insieme, a margine del mare, una nuova metamorfosi eucaristica.

Alla Palazzina, 29 ottobre 1996.

ENRICO JOB

I didn't doubt that Buby was dear to the Gods: people like him always are, not less limpid than the sea water around rocky shallows. Beloved and feared water because as an expert travelling mariner he knew the sea well. The sea that wanted to take him away in the current, making him fly high over dreadful depths and fathomless abysses—now inert, however, and indifferent.

I felt well together with the dense warmth of his voice when next to the lit fireplace he used to talk to me. He was dear to artists as, moreover, was natural (due to that little divine substance that they alone cultivate). He loved light and wanted to capture it with the camera. As daredevil as a boy, curious about everything, incapable of living like the person who every time renews a generous stupefaction in the soul and often, however, also the amusement of life. He loved to forget himself with his friends. And he was a friend and was noble as no one else will ever know how to be. He was everything which each one of us regrets not being. And the Gods—he was dear to the Gods—wanted to take him away kindly, without his realizing it, while playing at one of his favourite games. And so today I am here, moved, remembering him in a house of mine, visited so long ago by both Buby and Lucrezia—before going together to celebrate a new Eucharistic metamorphosis on the edge of the sea.

At Palazzina, 29th of October 1996.

"La verità è nella realtà e non nei sistemi"

Joseph Beuys

"Truth is in reality and not in systems"

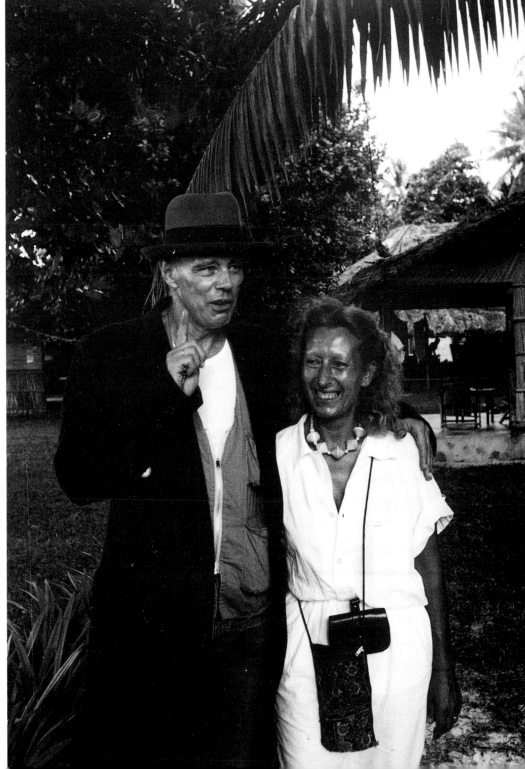

Beuys.
Lucrezia De Domizio Durini,
Praslin 1980

PIZZA FOUNDATION

people free to carry out paradoxical and unusual projects and, contemporaneously, its ability to construct always new social relations. Art didn't interest him as a "factory" of models or composition of forms whereas he was really attracted by the prospects it develops, by the ability it possesses regarding the use of immense human potentialities, desires, dreams, impulses and the innumerable opportunities for unthinkable overturnings and reversals, all of those evolutionary processes which go beyond the barrier of time. For Buby Durini the meeting with art was the encounter with mankind and with the Nature of mankind.

In this sense the reference made is to investigated knowledge, to frequenting, to common problems and themes and to relationships. From this nourishing one had the intense relations with all of those people and artists who together with him experienced the unrepeatable period of healthy art.

The trip began at the beginning of the 1970's.

Villa Durini in San Silvestro Colli at Pescara became a religious forge of personalities who with their active and human presence created a font of events able to be placed within that sensitive area of art which Mondrian defined as being the desire for liberation.

"Where the limitation of the form is eluded, the rhythm let loose constitutes plastic expression..."
(Piet Mondrian)

This was the period during which Buby Durini concretely developed his love for photography. The arrivals, departures, the trips and the meetings became the materials suited to transform a dream into reality, a truth into a document made up of memory which would emerge at a later date as the story/history of his life.

Getulio Alviani was his first meeting, followed by Spalletti, Ceroli, Pozzati, Mario and Marisa Merz, Kounellis, Calzolari, Chiari, Prini, Pisani, Agnetti, Job, Fabro, Paolini, Marchegiani, Centi, Ontani, Vostell, De Filippi, Fullone, De Dominicis, Giuli, Mariani and Bottinelli. Then the very young conceptual artists Chia and Clemente. And then Festa, Mesciulan, Soskic, Calia, Salvatori, Mattiacci, Boetti, Ciarli, Rabito, Bagnoli and many, many others...

A separate chapter was represented by Michelangelo Pistoletto with

Carlo Ripa di Meana,
Biennale, Venezia 1976

Vittoria *e* Franco Giuli,
San Silvestro Colli 1974

*Le Stanze del Palazzetto
di Via delle Caserme,*
Sandro Chia, Pescara 1976

Bizhan Bassiri,
Pescara 1984

Lino Centi, *Pescara 1979*

Benjamine Souffe,
Roma 1992

Enzo Spadon, *Paris 1983*

Ho incontrato molte volte Buby con Lucrezia nella loro e nella nostra casa, per gallerie, per fiere d'Arte.

Quello che più segnava i nostri incontri era la serena immagine che traspariva da tutta la sua persona. Sembrava, con lui, di vivere una "eterna" vacanza anche quando era implicato in prima persona come a FIAC 88 a Parigi.

Erano esposte sue foto dalla collezione privata dell'archivio di Beuys: anche lui le osservava con curiosità, come se le vedesse per la prima volta.

Una filosofia di vita, la sua, che ho cercato di fare mia. Grazie Buby, spero di esserci riuscita.

CAROLA PANDOLFO MARCHEGIANI

I very often met Buby with Lucrezia in their home and in ours, in galleries and at Art Fairs.

What most characterized our encounters was the serene image which transpired from his whole person. With him it seemed that one lived an "eternal" holiday, even when he was personally involved, as was true of FIAC 88 in Paris.

His photographs from the private collection of Beuys' archives were on exhibit: he also observed then with curiosity, as if seeing them for the first time.

His was a philosophy of life which I have tried to make my own.

Thank you Buby, I hope I have managed to.

whom Buby Durini enjoyed a privileged relationship. Together they experienced *Il Tavolo del Giudizio* (The Table of Judgement) and *Anno Uno* (Year One). With the critics he theorized an image of objective will and attempted to annul the distance which usually is moved outside of art. Tomassoni, Corà, Izzo, Bonito Oliva, Politi, Davvetas, Salerno, Gatt, Menna, Carandente, Trini, Celant, Garcia, d'Avossa, Miglietti, Vescovo, Messer, Tedeschi—and still others—were the transmitters of a world which he did not know (nor one he attempted to penetrate in depth). Only his sensitivity managed to break that customary crust which separates being from precise situations. And when this took place a dimension of grand tension was established.

With Harald Szeemann he developed a profound alliance of spiritual coherence. Pierre Restany was the friend in whom he confided...

He had a natural respect for those gallery owners who in the "front line," taking the risk, organically favoured the research work of the artist. Buby Durini considered the gallery as a tunnel in which culture and economics constituted the reversible and obligatory *passage* for the productive expansion of the artistic area.

And so with considerable interest and admiration the lens focussed on personalities like Ala, Amelio, Blok, Schellmann, Cardazzo, Stein, Marconi, Ferranti, De Crescenzo, Mancini, Pieroni, Klüser, Staeck, Cavalieri, Bonomo, Mangisch, Sargentini, Mazzoli, Minetti, Monti, Sperone and Toselli. On his trips to America a special flash was always reserved for Ronald and Fryda Feldmann.

His sense of human understanding and his cultural and scientific affinities led him to profoundly love and share the thought of the man-artist Joseph Beuys: he became a faithful friend and constant interlocutor up until the day of Beuys' death. In virtue of this "meeting" Buby Durini underwent an extraordinary metamorphosis. He developed and showed hidden qualities and talents, he conquered the trust of culture and lived through the period of creativity as a process of continuous exploration, taking on a new identity and role.

Art and the love for his wife characterized a new conception of life. Buby Durini forgot the wounds of his solitary past and within constructed a broadened vision of the world as a total project. Starting out from art and love he experienced a hurricane of vibrant energies, of creative emotions and generous enthusiasm.

Buby not only placed his theoretical-practical knowledge at the disposition of Beuys but by way of his land and his camera lens also organized a system of connection between thought and action. In this sense one must mention the anthological exhibition of Joseph Beuys held at the Guggenheim Museum in New York.

In October 1979 Buby's German "brother" expressly asked his Italian companion to be with him during the entire period of the exhibition's installation. The public and private were compounded in a relation between men and things, places and circumstances. The vision was transformed into anatomy of memory which by way of photographs translated those social processes historically lived into an unrepeatable time and represented by the different production ways of the art system. The meaning of Buby Durini's presence generated an impression within his inner being which went beyond the matrix of the document, of the historical work, while he focalized the absolute need of the human being to never feel alone but in his fellow-man to find that real security furnished by the union with the totality of mankind. The person needs another person because the forces and strengths of every individual, be this animal or vegetal, need to be nourished by universal communication and love.

In 1980 at Bolognano, on the request made by Beuys, he prepared an entire farm of fifteen hectares and restructured an old farmhouse which emblematically became Joseph Beuys' studio in Italy. This was the beginning of the "Plantation" work which the German artist called *Paradise*.

On first having been analyzed and then prepared with natural fertilizers the land was then planted with trees and shrubs whose species are becoming extinct due to economic and commercial reasons.

On the land of San Silvestro at Bolognano, and the "Coquille Blanche" in the Seychelles, in about fifteen years of constant solidarity one had experimentations in biological plowing, planting, happenings, meetings, ecological, social and artistic interventions.

Love for Nature made them brothers, fellow travellers, actors and spectators in the same moment of a world which both of them wanted to be more harmonic, more tolerant and more united between human beings. And it was precisely in defense of Nature and Mankind that Joseph Beuys and Buby Durini—in their different

applications—lived a common project. A vital and total design which belongs to all those inhabitants of the earth who want to be real people.

From this complex way of perceiving art and life sprang the photographs by Buby Durini, *photographs* which represented nothing if not the revelation of notes, the exchanges of daily certainties and the petrification of moments. A succession of visions. Trials of truth. Memories that project thoughts, situations, loves and meanings. Buby Durini was not a photographer, he neither used nor knew photographic techniques. His images were a gamble. The shots preserved his freedom and his unmistakable anomaly. It almost seemed that he never wanted to complete them. Buby Durini's photographs always hide the absurdity of a project. They are images which do not confirm a solemn commitment, a certainty and a limit, but live the impetus and passion of a human and interpersonal relationship. A sort of introspective pact in which the photograph takes on the ethical meaning of a moment in which one has the interposition of innumerable sensations and a profound feeling of unanimous human understanding. Buby Durini only photographed what he loved. And what he loved belonged to thought and to the heart: nature, people and animals.

The Island of Praslin was the place of absolute freedom where man's willpower was in no way forced to effect any kind of defense against those systems which plan the annihilation of the individual.

He had discovered the Seychelles in 1978 thanks to a dear friend of his, Raymond De Larue: with the latter Buby shared a passion for fishing and love for the sea.

Year after year those places became the object of his ideal coexistence.

Uncontaminated Nature, the infinite ocean, time without limits and creativity in its most arbitrary formulae all put together a structure of values which made him the participant of intense emotions and the fulfillment of dreams. He had managed to create a simple world of his own in real conditions. A kind of probe which in penetrating the most profound desires made the many facets of his old passions concrete: the earth, the sea, music, reading, writing, photography, free time. With the native inhabitants he practiced the experience of his scientific training. Although above all he had the ability to understand and take action when faced by simple day-to-day problems.

Buby was a man who was loved by everyone. An age has come to an end with Buby Durini.

"The world is by now old and is no longer vigorous. Winter does not have sufficient rain to nourish the seeds, the summer does not have enough sun to mature them... the fields lack hands. There is no longer ability in crafts, discipline in customs and habits..."
(Saint Cyprian)

And yet we would have a thousand reasons in order to discover the music of the world!

The *sea* exerted something magical over Buby Durini. A sort of mysterious might. A moral abandonment. In the immensity of this inexplicable universe he found the exciting fascination of adventure, air, freedom and the force to obey its interior law.

"The sea has never been man's friend. At most it has been the accomplice of his restlessness"
(Joseph Conrad)

The *sea* is the cursed monster that devours every language: freedom, logic, desires, power, strength, love. Incontrovertible enemy of man. Cruel half-brother. Ambiguous and perverse father. Provoker of dialogues without words.

And in that tragic pitiless Nature of the Seychelles where the legend tells that man was born:

"Now all is still! the sea extends pallid and glistening it cannot speak. The sky offers its eternal evening spectacle reds yellows greens, it cannot speak. The small shallows and chains of rock which come to meet the sea, as if to touch the place where one is loneliest, cannot speak. This immense impossibility to speak... is beautiful and terrifying"
(Friedrich W. Nietzsche)

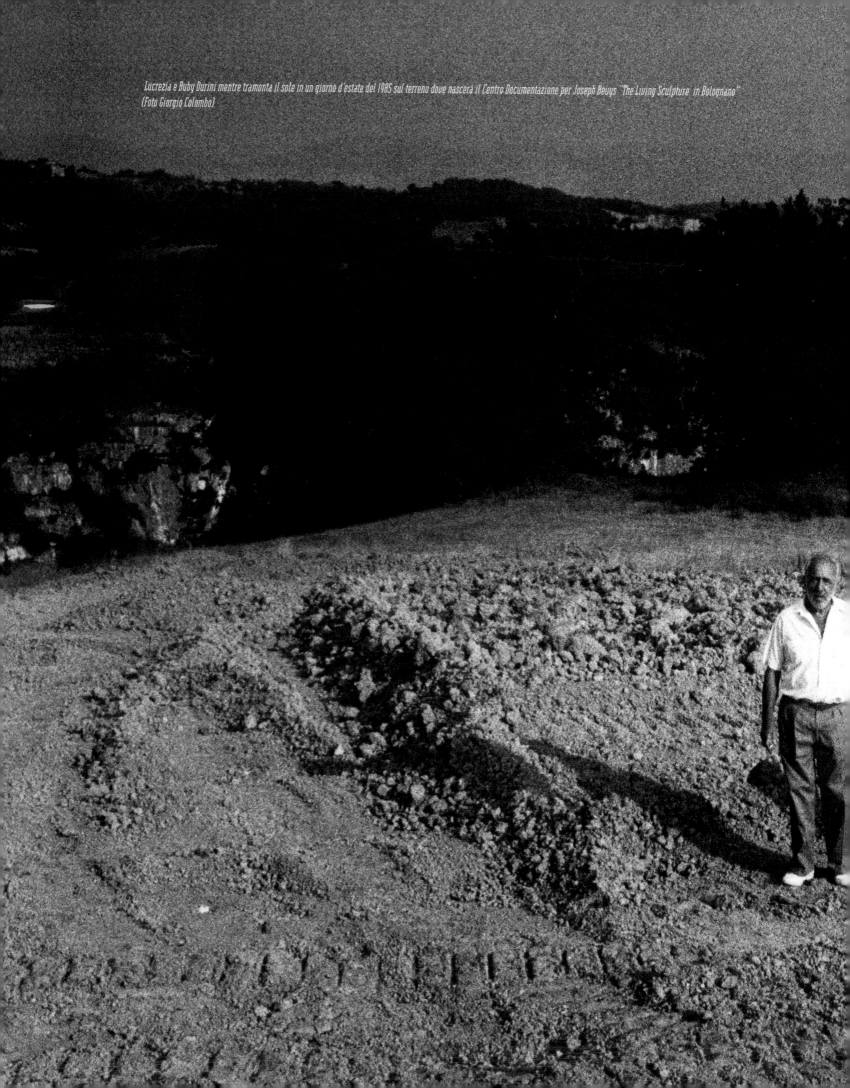

Lucrezia e Buby Durini mentre tramonta il sole in un giorno d'estate del 1985 sul terreno dove nascerà il Centro Documentazione per Joseph Beuys "The Living Sculpture" in Bolognano"
(Foto Giorgio Colombo)

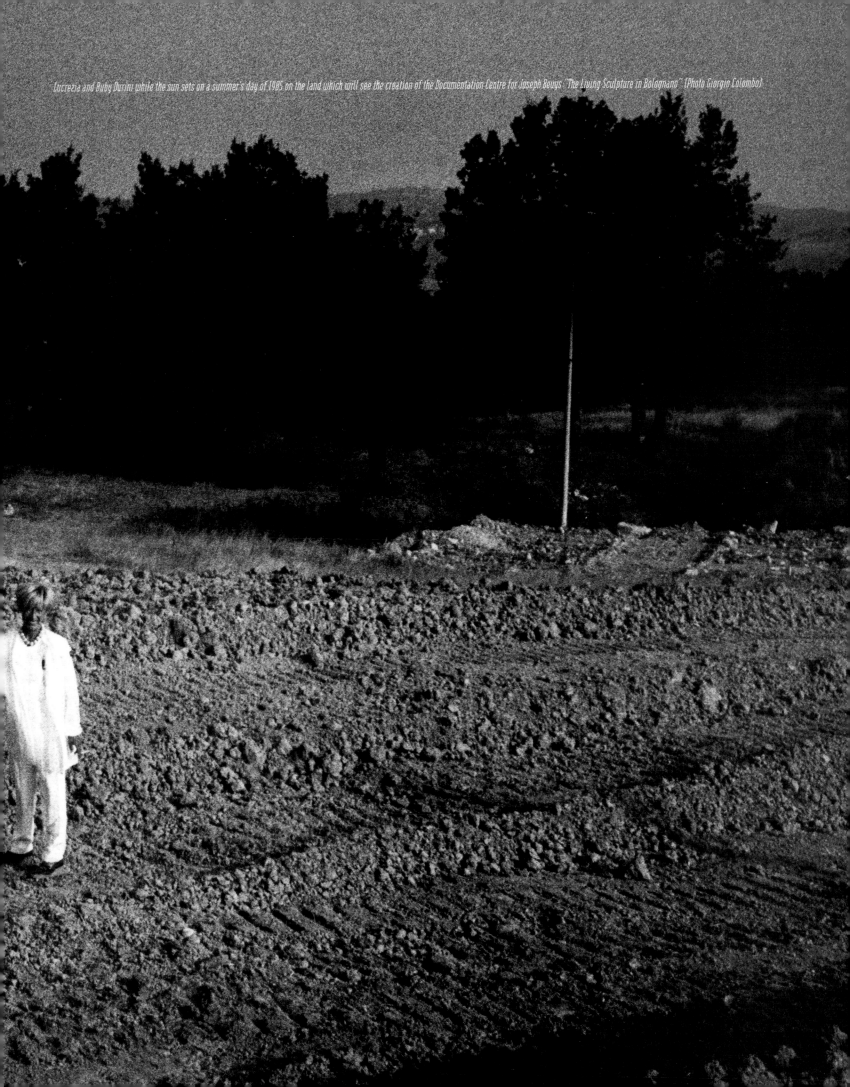

Lucrezia and Buby Durini while the sun sets on a summer's day of 1985 on the land which will see the creation of the Documentation Centre for Joseph Beuys "The Living Sculpture in Bolognano" (Photo Giorgio Colombo)

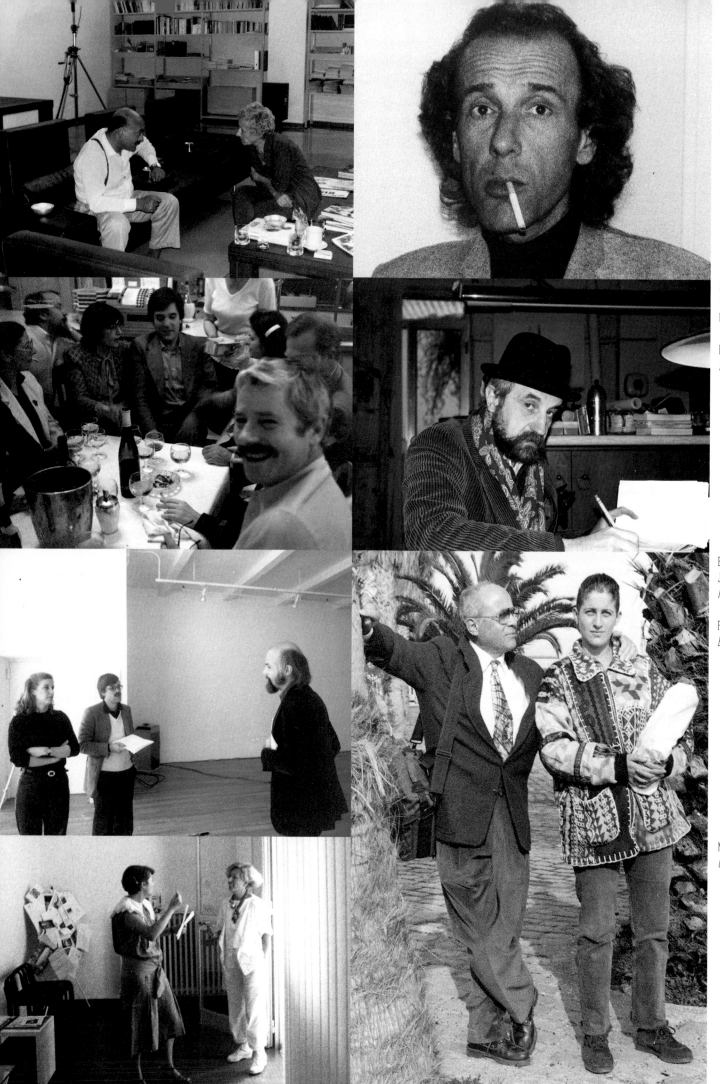

Salvatore Ala,
Milano 1993

Enzo Cucchi,
Modena 1991

*Si riconoscono/Among
the others*: Jean Bernier,
Ugo Ferranti, *Paris 1982*

Francesco Conz,
Milano 1993

Bernd Klüser,
Jörg Schellmann,
München 1985

Ferruccio *e* Sabina Fata,
Barcelona 1993

Maria Grazia Terribile,
Gravina di Puglia 1984

Bubi Durini
fotografa questa macchia
e la chiama Dio.

Bubi Durini
photographs this spot
and names it God.

EMILIO ISGRÒ

*L'artista realizzerà da
questo prototipo una
scultura dal titolo
L'Obiettivo dell'Arte in
omaggio a Buby Durini da
installare a Bolognano.*

*From this prototype the
artist will create a
sculpture intitled
L'Obiettivo dell'Arte to be
installed in Bolognano in
homage to Buby Durini.
(Photo Salvatore Licitra)*

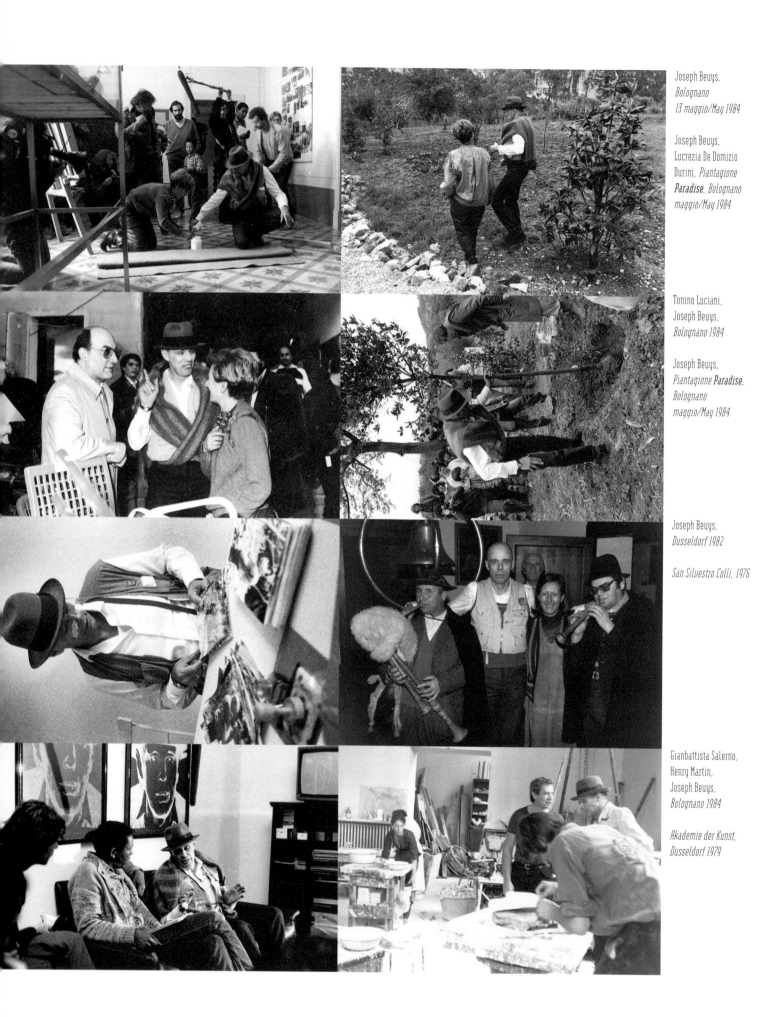

Joseph Beuys,
Bolognano
13 maggio/May 1984

Joseph Beuys,
Lucrezia De Domizio
Durini, *Piantagione*
Paradise, *Bolognano*
maggio/May 1984

Tonino Luciani,
Joseph Beuys,
Bolognano 1984

Joseph Beuys,
Piantagione **Paradise**,
Bolognano
maggio/May 1984

Joseph Beuys,
Dusseldorf 1982

San Silvestro Colli, 1976

Gianbattista Salerno,
Henry Martin,
Joseph Beuys,
Bolognano 1984

Akademie der Kunst,
Dusseldorf 1979

Joseph Beuys, *Chieti 1975*

Una sera, i Signori Buby e Lucrezia Durini, con Rasputin il loro cane, si incontrarono qui a Macerata con mio padre (sono il figlio di Pio Monti) per parlare dei soliti Joseph Beuys e Gino De Dominicis (ciò accadeva spesso).

Avevo circa tre anni ed ero nella mia cameretta cercando di aggiustare la macchinina che si era rotta. Ero disperato, il Signor Durini, vedendomi in difficoltà, con straordinaria pazienza, tenerezza ed affetto (cose rarissime in mio padre) mise in sesto il giocattolino e felicissimi insieme giocammo per quasi tutta la notte, mentre di là, le voci, risuonavano sempre più piano...

Arrivederci, Gentilissimo Signore.

GINO MONTI

One evening Buby and Lucrezia Durini, with their dog Rasputin, met my father here in Macerate—I'm the son of Pio Monti—in order to talk about the usual old Joseph Beuys and Gino De Dominicis (and this happened often).

I was about three at the time and was in my bedroom trying to mend a broken mechanical toy. I was desperate. Mr. Durini, seeing my difficulty, with extraordinary patience, tenderness and affection—rare things in my father—repaired the small toy and, wonderfully happy, we played together for practically all night while in another room the voices became quieter and quieter...

Bye-bye, Dear Mr. Durini.

La donazione di
Olivestone *di*
Joseph Beuys
al Kunsthaus
*Zürich/***Olivestone**
by Joseph Beuys being
donated to the
Kunsthaus-Zürich.
Milano 12 maggio/May 12
1990

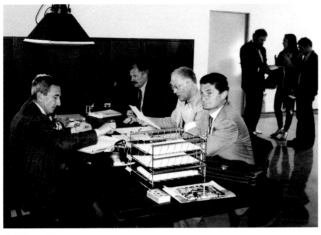

G. Di Biase, F. Baumann,
P. Uhlmann, G.G. Sessa,
H. Szeemann,
H. Kontova, G. Politi

Sodalizio vitale *Felix Baumann*

Fin dall'inizio degli anni Ottanta la Commissione Collezioni della Zürcher Kunsthaus ha cercato attivamente di acquistare un'opera importante di Joseph Beuys. Nella "Collezione Grafica" erano già presenti opere significative. Numerose opere furono prese in considerazione, ma una decisione convinta e unanime fu possibile soltanto allorché si delineò la possibilità di acquistare Olivestone.

Indipendentemente dal fatto che si tratti senza dubbio di una delle opere tarde più importanti dell'artista, proprio questo lavoro, di plasmatura tanto pregnante e rigorosa, poteva integrarsi particolarmente bene nella collezione della Kunsthaus, dove l'arte plastica del ventesimo secolo gioca un ruolo di eccellenza. Infatti Olivestone è tanto una scultura lapidea classica quanto un'opera nella quale un materiale nuovo – l'olio d'oliva – esprime un significato interpretativo da un particolare punto di vista. Beuys si era riferito al materiale innovativo già nelle sue opere precedenti, in modo tale da renderlo latore di significati e riferimenti a processi intellettuali percepibili non solo sul piano ottico.

Quando, ad esempio, feltro e grasso simboleggiavano calore e energia, Beuys non si riferiva necessariamente al calore fisico, bensì al "calore intellettuale o evoluzionistico".

Olivestone vive della tensione tra il "principio organico" visualizzato attraverso l'olio d'oliva – e il principio "cristallino", espresso dai parallelepipedi lapidei. Questo significa per Beuys la generale tensione tra caos e forma. Beuys ha spiegato più volte la sua "teoria plastica" dello sviluppo dell'energia amorfa e caotica attraverso il movimento nella forma cristallina, corrispondente alle polarità "intuizione-ragione", "caldo-freddo", "vita-morte". Nelle sue opere ricorre sempre il concetto del fluire, dello scorrere, per lui espressione di vitalità e creatività, punto di partenza della forza, anche nell'uomo, contrapposto al consolidamento in forma cristallina, che può significare irrigidimento e quindi morte.

Beuys ambiva ad ampliare il campo linguistico, ovvero cercava di esprimere attraverso la materia ciò che sfugge alla parola. Era per lui importante avvicinarsi alle forze più elementari e rappresentarle. Voleva sfuggire alla forma fissante e quindi al razionale di un'unica visualità per ripristinare l'unità di intuizione e intelletto andata perduta. Con Olivestone questa unità ritrovata è direttamente percepita dai sensi.

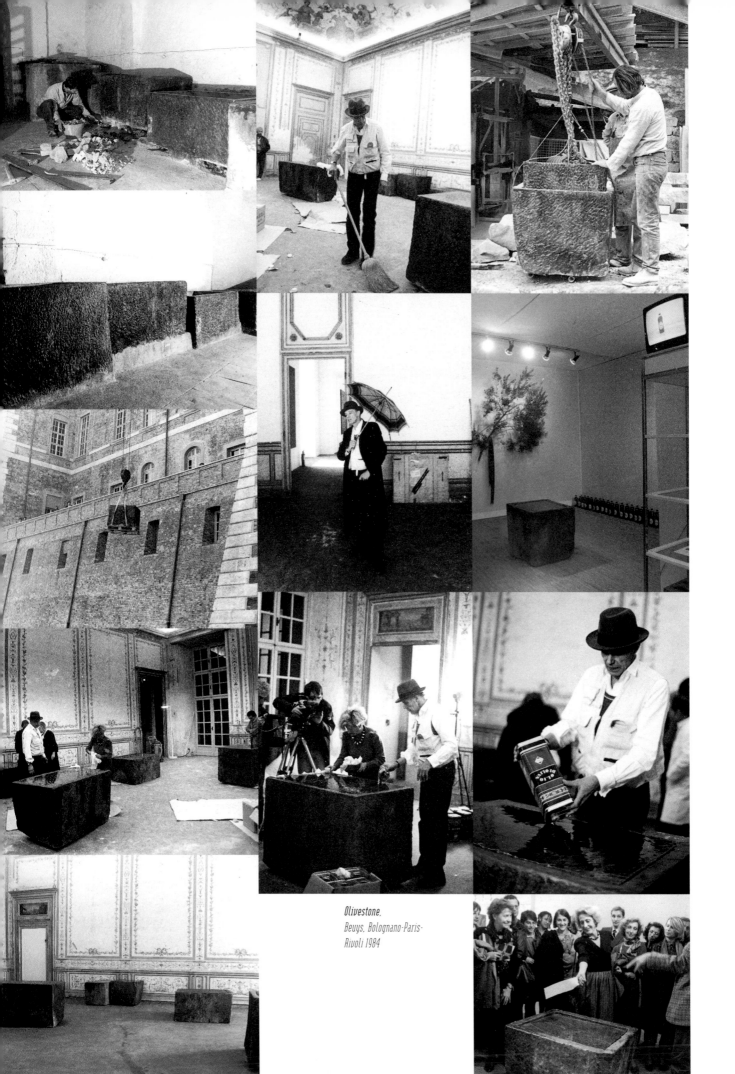

Olivestone,
Beuys, Bolognano-Paris-
Rivoli 1984

Quelle poche volte che ho visto Buby Durini era sempre in simbiosi con la macchina
fotografica.
Accanito cacciatore di immagini d'arte e d'artisti.
Sempre testimone della vita dell'arte.

GIORGIO MARCONI

On those few times I saw Buby Durini he was always in symbiosis with the camera.
Tenacious hunter of art images and artists.
Always the witness of the life of art.

Bolognano, 1984

Toni Ferro, *Zürich 1992*

Luigia *e* Giorgio Rocchetti,
ArteFiera, Bologna 1978

Onofrio Ottomanelli,
Bologna 1992

Harald Szeemann,
Milano 1994

Ho visto personalmente Olivestone per la prima volta nell'autunno del 1985, contemporaneamente all'esposizione Joseph Beuys, Ölfarben 1949-1987 ("Joseph Beuys, colori a olio 1949-1987") nella Kunsthaus. Proprio in quel momento si avviarono i primi passi per l'acquisizione dell'opera. In particolare, Harald Szeemann avanzò la richiesta direttamente all'artista ed alla proprietaria Lucrezia De Domizio Durini, che decise che la Kunsthaus avrebbe potuto acquistare Olivestone se il Castello di Rivoli non avesse fatto valere il diritto di prelazione prima della scadenza del contratto di prestito. Poiché la cosa non avvenne, nel maggio del 1986 – purtroppo dopo la scomparsa di Joseph Beuys – una delegazione della Commissione Collezioni si recò a Rivoli a vedere l'opera ed il 31 ottobre 1986 venne stipulato un accordo preliminare tra la Zürcher Kunstgesellschaft e Lucrezia De Domizio per l'acquisizione di Olivestone.

Una controversia successivamente insorta dinanzi ad una Corte Italiana, concernente la proprietà dell'opera, ha notoriamente ritardato la conclusione delle trattative. Per la Kunsthaus si susseguirono mesi, o meglio anni, di trepidazioni e speranze. E fu per questo tanto sconvolgente la decisione comunicata al sottoscritto personalmente dal Barone Giuseppe Durini, il Giovedì Santo del 1990, con la quale la sua consorte regalava l'opera alla Kunsthaus a condizione che venisse riconosciuta la proprietà in ultima istanza nel processo pendente. Tale diritto è stato riconosciuto il 12 dicembre del 1991. La firma fu apposta ufficialmente all'atto di donazione a Milano, il 12 maggio 1990, giorno del compleanno di Beuys. Allora non potevo immaginare la motivazione della donazione e, se oggi ritengo di averla compresa, la mia stima nei confronti di Lucrezia De Domizio ne risulta soltanto accresciuta. Mi unisco alla convinzione della magnanima donatrice: era desiderio di Beuys che Olivestone dovesse trovare dimora sicura nella Kunsthaus. E se ora, ancora una volta il 12 maggio 1992, il nuovo allestimento può essere presentato al pubblico, bene, questo giorno è, per tutti coloro che si sentono legati alla Kunsthaus, un giorno di gioia e gratitudine verso Lucrezia De Domizio Durini.

(Da Olivestone, edito dal Kunthaus, Zürich 1992)

Al nostro caro, indimenticabile amico Buby:

Tu che hai "catturato" tanti cuori e sublimi immagini!

PATRICIA E FERNANDO ZARI

To our dear, unforgettable friend Buby:

You who "captured" so many hearts and sublime images!

Rasputin, *1984*

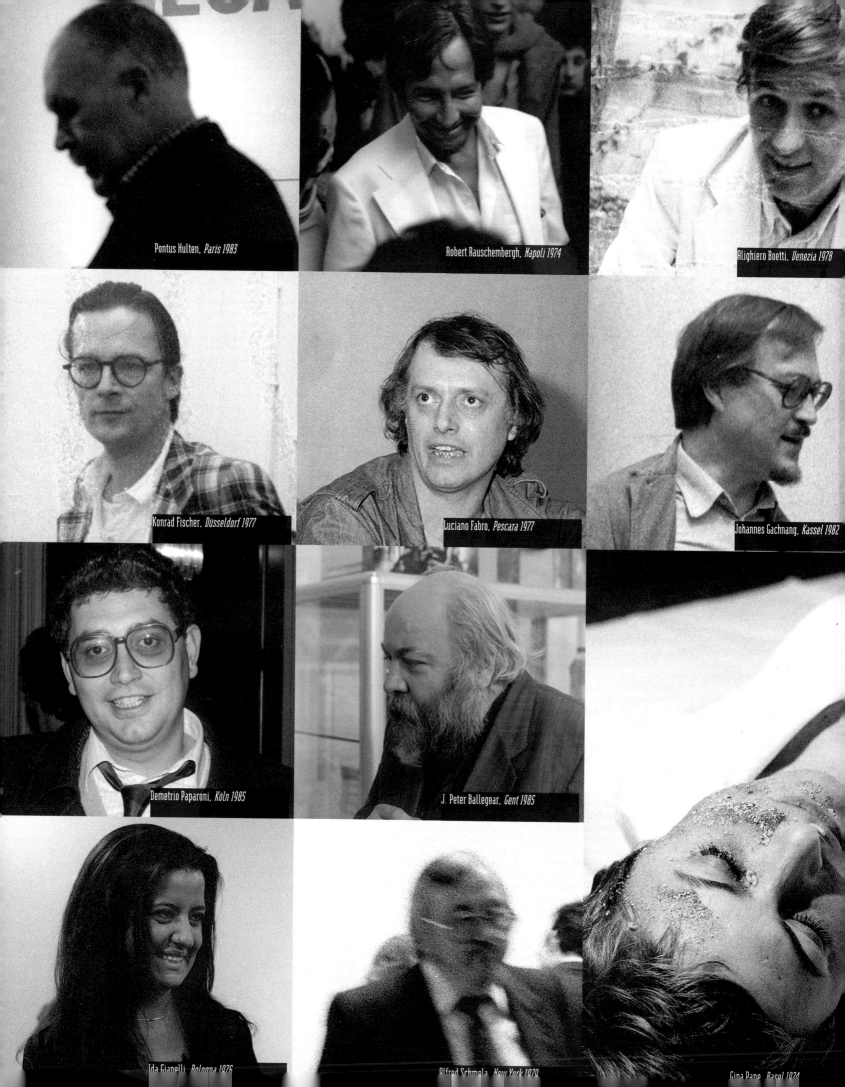

Pontus Hulten, *Paris 1983*

Robert Rauschembergh, *Napoli 1974*

Alighiero Boetti, *Venezia 1978*

Konrad Fischer, *Düsseldorf 1977*

Luciano Fabro, *Pescara 1977*

Johannes Gachnang, *Kassel 1982*

Demetrio Paparoni, *Köln 1985*

J. Peter Ballegear, *Gent 1985*

Ida Gianelli, *Bologna 1976*

Alfred Schmela, *New York 1979*

Gina Pane, *Basel 1974*

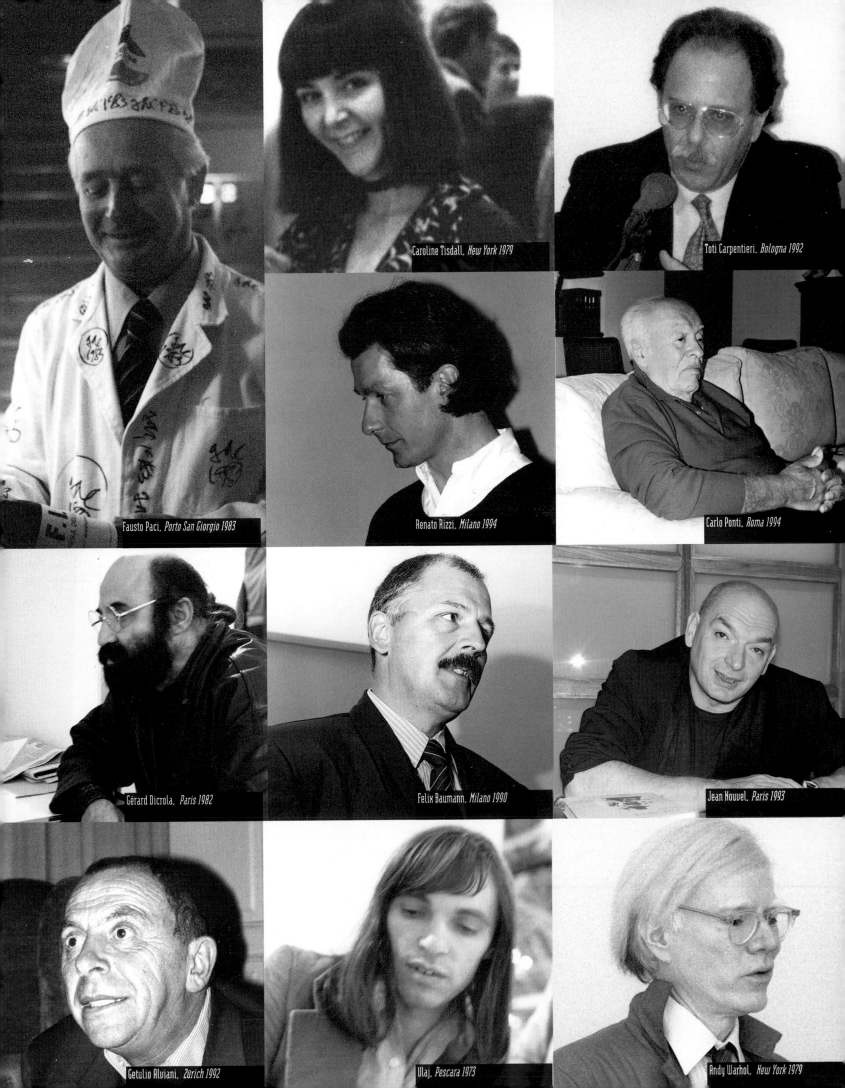

Caroline Tisdall, *New York 1979*

Toti Carpentieri, *Bologna 1992*

Fausto Paci, *Porto San Giorgio 1983*

Renato Rizzi, *Milano 1994*

Carlo Ponti, *Roma 1994*

Gérard Dicrola, *Paris 1982*

Felix Baumann, *Milano 1990*

Jean Nouvel, *Paris 1993*

Getulio Alviani, *Zürich 1992*

Ulaj, *Pescara 1973*

Andy Warhol, *New York 1979*

Vital association

Felix Baumann

Pierre Restany,
Lucrezia De Domizio Durini,
Harald Szeemann,
Italo Tomassoni,
Bologna 1992

Italo Tomassoni *presenta
il libro/presenting the*
book ***Incontro con Beuys,***
discussione/discussion
Difesa della Natura,
Bolognano
13 maggio/May 1984

La donazione di
Olivestone *di*
Joseph Beuys al
*Kunsthaus/****Olivestone***
by Joseph Beuys being
donated to the Kunsthaus,
Zürich
12 maggio/May 1990

Starting out from the beginning of the 1980's the Collections Commission of the Zürcher Kunsthaus had actively tried to purchase an important work by Joseph Beuys. Important works were already to be found in the "Graphics Collection". Numerous works were taken into consideration although a convinced and unanimous decision was only possible when the possibility of acquiring Olivestone presented itself. Irrespective of the fact that this is undoubtedly one of the artist's most important late works, of such pregnant and rigorous form, precisely this work was able to be integrated particularly well within the collection of the Kunsthaus in which the plastic art of the Twentieth Century plays such a pre-eminent role. In fact, Olivestone is as much a classical stone sculpture as it is a work in which a new material—olive oil—expresses an interpretative meaning from a particular point of view. Beuys had already referred to the innovative material in his previous works in such a way as to make it the harbinger of meanings and references to intellectual processes perceptible not only on the optical plane.

For example, when felt and fat symbolized heat and energy Beuys was not necessarily referring to physical heat but to "intellectual or evolutionistic heat."

Olivestone lives as the result of the tension between the "organic principle"—visualized by way of the olive oil—and the "crystalline" principle, expressed by the stone parallelepipedons. For Beuys this meant the general tension between chaos and form. On more than one occasion Beuys had explained his "plastic theory" of the development of amorphous and chaotic energy by way of the movement in the crystalline form, corresponding to the "intuition-reason," "hot-cold" and "life-death" polarities. In his works one always finds the concept of flux, of flowing, which for him was the expression of vitality and creativity, the starting point of force—also in man—in contrast to the consolidation in crystalline form which can mean stiffening (or cooling) and, consequently, death.

Beuys aspired to amplifying the linguistic field: that is, by way of matter he tried to express what escapes or eludes the word. It was very important for him to come close to the most elementary forces and represent them. He wanted to escape from the fixing form and, therefore, from the rationale of a sole visuality in order to restore the unity of intuition and intellect which had been lost. With Olivestone

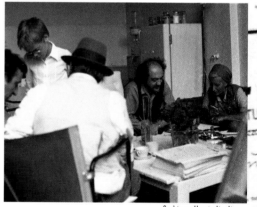

*Sarkis nello studio di
Beuys/in Beuys studio,
Dusseldorf 1972*

*Vino F.I.U.,
Beuys,
Dusseldorf 1983*

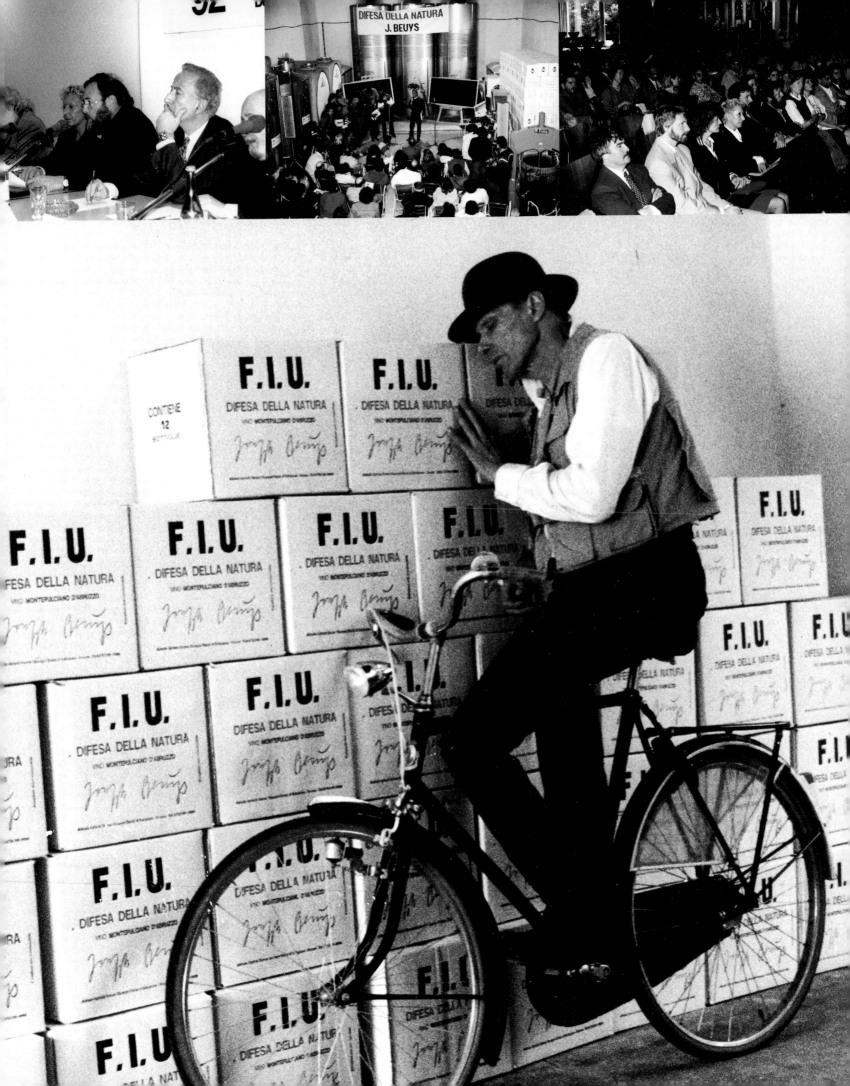

Ronald *e* Fryda Feldman,
Solomon R. Guggenheim
Museum, New York 1979

Omaggio a Beuys,
Maurilo, Novara 1992

Buby, un artista della vita. Ricordo di Bolognano, 1977. Dopo una fresca giornata estiva scende la sera. Lucrezia, Buby e la famiglia Pistoletto si riuniscono in casa. Buby domanda a ciascuno cosa vuole da mangiare. Prende un grosso coltello e sparisce: prima in giardino, poi in cantina. Torna con frutta, verdura, pane, prosciutto, olio e vino. Tutti insieme preparano la cena, mangiano, bevono e parlano fin dopo mezzanotte. Buby era così: amichevole, ospitale e sempre provvisto di storie da raccontare. Viva Buby!

JÖRG SCHELLMANN

Buby-an artist of life. Memory of Bolognano, 1977. Night was falling after a fresh summer's day. Lucrezia, Buby and the Pistoletto family gathered in the house. Buby asked everyone what he or she wanted to eat. He laid hold of a large knife and disappeared: firstly into the garden and then into the cellar. He came back with fruit, vegetables, bread, "prosciutto," oil and wine. Everyone went about preparing the dinner, then they ate, drank and talked until way after midnight. This was Buby: friendly, hospitable and always with a stock of stories to tell. Long live Buby!

Lo studio di Beuys/Beuys
studio, Bolognano 1984

Bolognano, 1980

Uomo di luce.

MAURILO

Man of light.

Beuys,
Cepagatti 1978

*Lo studio di Beuys/Beuys
studio, Piantagione*
Paradise, *Bolognano 1984*

239>

this refound unity is directly perceived by the senses. I personally saw Olivestone for the first time in the autumn of 1985, at the same time as the exhibition entitled Joseph Beuys, Olfarben 1949-1987 (Joseph Beuys, oil colours 1949-1987) held at the Kunsthaus. It was precisely at this point in time that the first steps were made for the acquisition of the work. In particular, Harald Szeemann directly make the request to the artist and to the work's owner, Baroness De Domizio Durini, the latter deciding that the Kunsthaus could have purchased Olivestone had the Castello di Rivoli (Turin) not exerted the right of pre-emption before the expiry of the loan contract. Given that this pre-emptive right was not exercised, in May 1986—unfortunately following the death of Joseph Beuys—a delegation of the Collections Commission visited Rivoli to see the work and on the 31st of October 1986 a preliminary agreement was stipulated between the Zürcher Kunstgesellschaft and Lucrezia De Domizio for the acquisition of Olivestone.

A subsequent controversy which arose before an Italian Court concerning the ownership of Olivestone notoriously delayed the conclusion of the negotiations. For the Kunsthaus there followed months—or better, years—of trepidation and hope. It was for this reason that the decision communicated to me in person by Baron Giuseppe Durini on Holy Thursday of 1990 proved to be so disturbing: in short, that his wife would make a present of the work to the Kunsthaus, with the proviso that ownership be acknowledged on the final ruling in the pending lawsuit. This right was recognized on the 12th of December 1991. The signature was officially affixed to the donation deed in Milan on the 12th of May 1990, Joseph Beuys' birthday. At the time I could not imagine the motivation for the donation. And if today I believe I have understood the reason then my esteem for Lucrezia De Domizio Baroness Durini has only grown. I support the conviction of the magnanimous benefactress: it was Beuys' wish that Olivestone should find a safe and permanent home in the Kunsthaus. And if now—and once again on the 12th of May 1992—the new installation can be presented to the public, then this day is for all those who feel part of the Kunsthaus both a day of joy and gratitude towards Lucrezia De Domizio Durini.

(From Olivestone, published by Kunsthaus, Zurich 1992)

Ricordo ancora perfettamente il giorno in cui vidi per la prima volta Buby Durini. Arrivò inaspettatamente al Kunsthaus il giovedì di Pasqua del 1990. La ragione del suo soggiorno a Zurigo era estremamente grave. Lucrezia doveva sottoporsi a cure mediche molto serie nell'ospedale universitario della città. La notizia che Buby Durini mi comunicò, su incarico della moglie, era straordinaria: Lucrezia aveva deciso di donare al Kunsthaus Olivestone, un'opera di cui il museo stava trattando l'acquisto fin dall'autunno 1985, non appena ne avesse acquisito la proprietà a tutti gli effetti. La circostanza non avrebbe potuto essere più emozionante. Tuttavia la paura e la preoccupazione per la salute di Lucrezia avevano la meglio sul gioioso stupore e sulla riconoscenza nei suoi confronti per quel gesto di estrema generosità. Malgrado avesse quasi le lacrime agli occhi, Buby riusciva a dominare quella situazione certamente non facile in modo incredibile. La sua nobile sensibilità, un misto di dignità e calore umano, conservava una traccia di autoironia: quando ci salutammo si trattenne dal dare libero sfogo ai propri sentimenti e si lamentò invece del tempo freddo e umido, soprattutto perché aveva portato con sé scarpe troppo leggere. Un vero signore.

FELIX BAUMANN

I still perfectly remember the day in which I saw Buby Durini for the first time. He arrived unexpectedly at the Kunsthaus on Easter Thursday in 1990. The reason for his visit to Zurich was a very serious one. Lucrezia had to undergo extremely delicate medical treatment at the city's university hospital. What Buby Durini had to tell me, charged to do so by his wife, was extraordinary: Lucrezia had decided to donate Olivestone to the Kunsthaus—a work the museum had been trying to purchase since the autumn of 1985—as soon as she acquired its property rights to all intents and purposes.

The circumstance could not have been more stirring. However, my fright and my apprehension about Lucrezia's health naturally predominated over my stupor and my gratitude towards her for that gesture of extreme generosity. Notwithstanding the fact that he almost had tears in his eyes, Buby managed to dominate that certainly not easy situation in an incredible way. His noble sensitivity, a mixture of dignity and human warmth, preserved a trace of "self-irony:" when we said goodbye he held back from freely venting his feelings and complained, instead, about the cold, damp weather, above all because the shoes he had on were too lightweight. A real gentleman.

Richard Demarco,
Los Angeles 1980

Una persona che manca è un enigma. Dove è qualcuno, quando manca dovunque meno che nella mente? Qualche volta, specie se siamo distratti, la sua memoria torna a ricordarsi di noi, si rimette a fuoco per i nostri occhi.

Ho conosciuto Buby Durini. L'ho visto due, forse tre volte. La richiesta di scrivere qualcosa mi fa ricordare perfettamente quelle due volte. So che è esistito e quindi, vivo e vegeto, esiste in un'autobiografia della memoria che sembra generale ed è privata.

Non ho dimenticato di averlo visto. Ci siamo trattati educatamente. Intuivo il suo retroterra: un borghese dell'alta borghesia lombarda, che conosco. Questo ci dava una scelta immediata di come trattarci: un distacco da espatriati. Due borghesi nella società semi-popolare dell'arte.

Questo, come dico, più che avvicinarci, ci separava momentaneamente.

Un rivolo di diffidenza obbligatoria ci divideva.

Era un giudizio? No, l'epoca viveva un clima di passioni forti come un pregiudizio. Ognuno con la sua pazienza. Con ironia. Che non aveva gran corso. Un'evidente vocazione per l'arte sosteneva la sua persistenza di gentiluomo.

Cosa posso dire di più. Che non ne so di più. Lucrezia Durini lo mantiene in sé ed ora ben vivo lo ripresenta. La memoria non solo conserva, è evolutiva. Non resta alle spalle. Ci segue a Londra, a Parigi. Questo, per me, è un terzo o quarto incontro. Va bene.

FABIO MAURI

A person who is no longer there is an enigma. Where is someone when no longer there everywhere except in the mind? At times, especially if we're distracted, the memory of him returns to remind us of ourselves, once again being focussed for our eyes.

I knew Buby Durini. I met him two, perhaps three times. The request to write something makes me remember those two times in a perfect way. I know that he existed and so, hale and hearty, he exists in an autobiography of the memory which seems to be general and is private.

I haven't forgotten having seen him. We treated each other in an educated fashion. I intuited his background: a bourgeois of the Lombard upper-middle class, which I know. This gave us an immediate choice of how to treat each other: a detachment like that of expatriates. Two bourgeois in the semi-popular society of art.

This—as I said—rather than bringing us closer actually separated us momentarily.

A rivulet of obligatory diffidence divided us.

Was this a judgement? No. The period lived through an atmosphere of strong passions, like a prejudice. Each individual with his patience. With irony. Which didn't enjoy too long a circulation. An evident vocation for art sustained his persistence as a gentleman.

What more can I say. That I don't know anything else about him. Lucrezia Durini keeps him within herself and now, so much alive, she re-presents him. Memory not only conserves. It is evolutive. It doesn't remain behind one. It follows us to London, to Paris. This, for me, is a third or fourth meeting. That's fine.

Wolf Vostell,
Documenta VI, Kassel 1977

A Durini could not but feel friendship for Hard artists.

Un Durini non poteva avere simpatia per Duri artisti

GINO DE DOMINICIS

Gino De Dominicis,
San Silvestro Colli 1975

Appena conobbi Lucrezia De Domizio, si stabilì tra noi due una relazione di grande spessore intellettuale e ammirazione fraterna. Lucrezia è una persona dotata di grande sensibilità, di rara raffinatezza estetica e con una umanità, un senso della giustizia e dell'etica, immensi. Insieme, intendiamo entrambi perfettamente il rapporto tra etica ed estetica, tra ethos e percezione sensoriale. Fu attraverso Lucrezia che conobbi Buby, anche se non arrivai mai a incontrarlo personalmente. Pensammo a vari progetti. Buby innamorato dell'arte e della biologia, immaginò un gigantesco laboratorio naturale nelle Seychelles dove avrebbe potuto svolgere le sue ricerche sull'essenza della vita. Così pensammo anche a un concerto in cui utilizzare dati statistici ottenuti dall'universo di Buby. Ma, improvvisamente, quasi si fosse trasformato nella natura che amava, in quell'arte che lo legava a personalità come Joseph Beuys, Buby scomparve. All'inizio del 1997, Lucrezia mi chiese un concerto per Buby. Stavo studiando, fin dai primi del 1996, una serie di piccoli pezzi su Sergei Sergeyevich Prokofiev (1891-1953). In quello stesso periodo completavo il concerto ARES, realizzato con il gruppo giapponese d'arte e nanotecnologia MUON. L'idea – presente anche in altri miei pezzi – era di elaborare un insieme di suoni le cui relazioni potessero determinare un riferimento subliminale con alcuni concerti famosi, ma con una logica del discorso musicale diversa. A tale scopo, lavorando pur sempre nell'ambito della Realtà Virtuale, elaborai un sistema diviso in cinque grandi movimenti che formavano un grande blocco. In sincronia con questo blocco, venivano sovrapposti altri due movimenti. Il pezzo venne realizzato con mezzi digitali ma anche con suoni di respiri umani e di onde radio trasmesse dal Nordafrica, probabilmente dalla costa dell'Oceano Indiano.

Proprio quando stavo per terminare questo concerto musicale, mi giunse la richiesta di Lucrezia. Oceano Indiano, Prokofiev e respiri! Questo era Buby!

When I met Lucrezia De Domizio we immediately established a relationship of great intellectual integrity and fraternal admiration. Lucrezia is a person who possesses profound sensitivity, rare aesthetic refinement and an immense sense of humanity , justice and ethics. Together we perfectly understand the relationship between ethics and aesthetics, between ethos and sensorial perception. It was through Lucrezia that I got to know Buby, although I never actually met him. We prepared some plans: Buby, who loved both art and biology, in the Seychelles saw a gigantic natural laboratory where he investigated the essence of life. And so we thought about a concert using statistical elements produced by Buby's universe. But suddenly – as if transformed into the nature he loved so much and in the art that bound him to personalities like Joseph Beuys – Buby disappeared.

At the beginning of 1997 I received a request from Lucrezia in the Seychelles to dedicate a concert to Buby. From the start of 1996 I had been studying a series of small pieces treating Sergei Sergeyevich Prokofiev (1891-1953). During the same period I developed the ARES concert which was made up of Japanese art and the MUON nanotechnology group. The idea – which is also to be found in other pieces by me – was to elaborate a set of sounds whose relations could establish a subliminal reference to some famous concerts, although with a different logic regarding the musical discussion. To this end, and always working within Virtual Reality, I elaborated a system divided into five movements that constituted a large block. Two other movements synchronically overlaid this block. The piece was composed using digital resources, although also with the sounds of human breathing and radio waves from North Africa, probably from the coast of the Indian Ocean. Precisely at the time I was finishing this musical concert I received Lucrezia's request. The Indian Ocean, Prokofiev and breathing! It was Buby!

EMANUEL DIMAS DE MELO PIMENTA

... in questo mondo di fracasso, di
trivialità e di arroganza continua,
illimitata; Buby fu un amico e un vero
aristocratico. Di lui ricordo il fascino
sottile, silenzioso e l'estrema cortesia e
gentilezza.

Un giorno è fuggito via dalla vita
immergendosi in un sogno liquido,
misteriosamente, inseguendo pesci rossi
e variopinti, azzurre sirene incantatrici.

VETTOR PISANI

... in this world of uproar, of triviality
and of continuous, unlimited arrogance;
Buby was a friend and a true aristocrat.
I remember his subtle, silent fascination
and his extreme courtesy and
kindness. One day he fled from life,
immersing himself in a liquid dream,
mysteriously, chasing after red and
variegated fish, light-blue and
enchanting sirens.

*Abissi marini la mattina
del 25 dicembre
1994/Sea chasm in the
morning of 25 December
1994, Grande Anse,
Praslin*

"L'atto con cui la natura annienta un essere libero e intelligente è come un sigillo che essa imprime sul periodo di vita già trascorso per renderne testimonianza".

(Johann G. Fichte)

"The act with which nature annihilates a free and intelligent being is like a seal that it sets to the already spent period of life in order to render a testimony of it."

New York, 1979

Note bio-bibliografiche

Buby Durini è nato a Merano il 16 novembre del 1924 da una nobile famiglia lombarda (nel 1500 i Durini avevano acquisito la baronia di Bolognano in Abruzzo).
Nel 1944 sposa Concetta Tozzi, cugina di secondo grado, dalla quale nascono due figli, Arcangela e Federigo.
Come biologo ricercatore, utilizzando la microfotografia, ha adoperato il mezzo fotografico per i suoi studi sulle mappe cromosomiche e sul plancton marino. Come proprietario terriero ha prodotto sperimentazioni biologiche attraverso tecniche agrarie naturali di grande interesse scientifico.
Ha vissuto e lavorato in Italia tra Bolognano (Pescara) e Milano, trascorrendo molti mesi alla "Coquille Blanche" (la residenza di Praslin nelle Isole Seychelles).
Suo dono naturale era schizzare vignette. Riusciva a fondere il carattere popolare dell'umorismo con il tratto raffinato della sua umanità. Nei tempi della guerra questa sua abilità gli procurò la sopravvivenza nei campi di aviazione americana nei pressi di Campo Marino in Molise.
Una particolare passione è stata il mare, mentre aveva uno straordinario rapporto con gli animali. Ha amato profondamente il jazz, suonando diversi strumenti musicali.
Nel 1970 conosce Lucrezia De Domizio che sposa in seconde nozze. Da questo incontro avviene una profonda metamorfosi che produce un intenso rapporto con l'arte. La presenza di Buby Durini in manife-

stazioni pubbliche e private, nazionali e internazionali è stata costante. Agli inizi degli anni Settanta la sua casa di San Silvestro Colli (Pescara) rappresenta un crocevia culturale importantissimo nella storia dell'arte italiana. La curiosità del sapere ha sempre affascinato Buby Durini e le sue immagini singolari ed eterogenee appartengono unicamente al rapporto intercorso tra l'uomo e l'artista, la natura e il mondo. Le sue affinità culturali ed umane lo hanno portato alla comprensione profonda del pensiero dell'artista Joseph Beuys. Ne diventa amico ed interlocutore seguendolo quasi ininterrottamente per 13 anni in molti paesi del mondo. Buby Durini è stato compagno di viaggio di Lucrezia De Domizio nella grande avventura dell'arte contemporanea.
Nel periodo milanese, a metà degli anni Ottanta, ha collaborato con il giornale "RISK arte oggi".
Dalle sue fotografie sono nati libri, mostre, manifesti, cataloghi, grafiche, lavori di molteplici artisti sempre nel senso profondo di un sensibile mecenatismo e di una singolare creatività personale.
Molte immagini sono state utilizzate da riviste nazionali ed internazionali quali documenti di momenti culturali irripetibili ("Domus", "Flash Art", "Artforum", "Vogue", "New York Times", "Corriere della sera", "Figaro", "Le Monde", "RISK arte oggi").
Buby Durini è morto il 25 dicembre del 1994 a Praslin, nell'Oceano Indiano, colpito da infarto.

1979 *Il controllo della temperatura delle farfalle in volo*, Editrice DIAC, Pescara. Mostra collettiva fotografica a cura dell'Ente Fiera, Bari.

1980 *Camera Oscura*, mostra a cura di Bruno Corà, Perugia.

1984 *Incontro con Beuys*, Italo Tomassoni, Lucrezia De Domizio, Buby Durini. Editrice DIAC, Pescara.

1988 *Beuys und die natur, die natur ist Beuys*, Editore Rudolf Mangisch, Zürich.

1993 *Incontro oltre immagine*, catalogo (80 fotografie in b/n), Antonio d'Avossa, Lucrezia De Domizio. Editrice Carte Segrete, Roma.

Difesa della Natura di Joseph Beuys, cartella grafica-fotografica (10 fotografie b/n formato 70x100, 100 esemplari numerati e firmati), edizioni Tapies, Barcellona. Prodotta in occasione della Mostra *Operació Difesa della Natura* di Joseph Beuys al Centre d'Art Santa Monica di Barcellona (29 ottobre 1993 – 28 febbraio 1994) promossa dal Departement de Cultura, Generalitat de Catalunya.

1990-1994 Collaborazione grafica e fotografica con il periodico "RISK arte oggi", Editore Associazione Culturale "Il Clavicembalo", Milano.

Bio-bibliographical Notes

Buby Durini was born in Merano on the 16th of November 1924 into an aristocratic Lombard family (in 1500 the Durinis acquired the barony of Bolognano in the Abruzzi). In 1944 he married Concetta Tozzi, a second cousin, from whom he had two children, Arcangela and Federigo. As a research biologist, using photomicrography he employed the camera for his studies on chromosomic maps and marine plankton. As a landowner he carried out biological experiments by way of scientifically important natural agricultural techniques. He lived and worked in Italy, between Bolognano (Pescara) and Milan, and spent many months of the year at "Coquille Blanche" (the Praslin residence in the Seychelles). An innate gift was that of sketching illustrations and "cartoons." He managed to combine the popular nature of humour with the refined line of his own humanity. During the war this ability of his assured survival in the fields of the American Air Force, near Campo Marino in Molise. He had a particular passion for the sea and had an extraordinary relationship with animals. He loved jazz and played various musical instruments. In 1970 he met Lucrezia De Domizio which culminated in his second marriage. From this meeting he underwent a profound metamorphosis which was to produce an intense relationship with art. Buby Durini's presence at national and international public and private events was a constant one. At the beginning of the 1970's his home in San Silvestro Colli (Pescara) represented an extremely important cultural crossroads in the history of Italian art. Curiosity for knowing always fascinated Buby Durini and his singular and heterogeneous photographs exclusively belong to the relationship which exists between man and the artist, between nature and the world. His cultural and human affinities led him to a profound understanding of the thought of the artist Joseph Beuys who became both a friend and interlocutor and whom Buby Durini almost uninterruptedly accompanied for 13 years in many countries of the world. Buby Durini was the "fellow traveller" of Lucrezia De Domizio in the grand adventure of contemporary art. During the Milanese period, in the middle of the 1980's, he collaborated with the periodical review "RISK arte oggi." Buby Durini's photographs have resulted in books, exhibitions, posters, catalogues, graphics and in the work of many artists always in the profound sense of a sensitive patronage and of a singular, personal creativity. Many of his photographs have been used by national and international newspapers, reviews and magazines as documents of unrepeatable cultural moments ("Domus," "Flash Art," "Artforum," "Vogue," "New York Times," "Corriere della sera," "Figaro," "Le Monde" and "RISK arte oggi"). Buby Durini died on the 25th of December 1994 at Praslin, in the Indian Ocean, as the result of a heart attack.

1979 *Il controllo della temperatura delle farfalle in volo*, Editrice DIAC, Pescara. Photographic group exhibition organized by the Ente Fiera, Bari.

1980 *Camera Oscura*, exhibition organized by Bruno Corà, Perugia.

1984 *Incontro con Beuys*, Italo Tomassoni, Lucrezia De Domizio, Buby Durini, Editrice DIAC, Pescara.

1988 *Beuys und die natur, die natur ist Beuys*, Rudolf Mangisch, Zurich.

1993 *Incontro oltre immagine*, catalogue (80 b/w photographs), Antonio d'Avossa and Lucrezia De Domizio, Editrice Carte Segrete, Rome.

Difesa della Natura by Joseph Beuys, graphic and photographic portfolio (10 b/w photographs, 70 x 100 cm, edition of 100 copies, signed and numbered), published by Tapies, Barcelona. Produced on the occasion of the exhibition *Operació Difesa della Natura* by Joseph Beuys, Centre d'Art Santa Monica, Barcelona (October 1993 – March 1994), promoted by the Departement de Cultura, Generalitat de Catalunya.

1990-1994 Graphic and photographic collaboration with the periodical review "RISK arte oggi," Editore Associazione Culturale "Il Clavicembalo," Milan.

Finito di stampare nel marzo del 1997
da Leva spa, Sesto San Giovanni (Italy),
per conto di Edizioni Charta srl